U0110735

# 前　言

　　一盤棋分爲佈局、中盤、收官三個階段。佈局是一盤棋的基礎和骨架。

　　宋代國手劉仲甫認爲：「棋之先務如兵之陣而後敵也。」佈局的好壞往往可以決定一盤棋的勝負。

　　如佈局階段吃了虧，大勢落後，要在以後的中盤和收官中挽回劣勢是很艱難的一個過程。

　　佈局具體來說就是在一局棋剛開始時雙方盡最大力量佔據盤面上價值上相對有利的位置，以取得最大利益。雙方對盤面進行割據，直到形成各自基本骨架。

　　佈局的進程大致爲佔空角、守角、掛角，在角上進行定石，隨後是佔邊上大場，再向中間發展，達到佔據最有利位置。

　　在佈局階段要注意定石的選擇，清楚掌握定石的先後手、行棋方向、實利和外勢的區別，以及一些激戰定石的次序。

　　佈局要有全局觀念，不可爲一子或數子的得失而糾纏於局部。所謂「寧失數子，匆失一先」在佈局階

段尤爲重要。

　　要注意全局的協調，要貫徹原定方針，前後連貫，不可相互矛盾。如決定以取實利爲主導，就不能一會取利、一會取補勢，那將成爲一盤混亂的佈局，結果導致全盤皆輸。

　　掌握進入中盤的時機也很重要。佈局結束後要有計畫地選擇好分投、淺削、打入或者擴張自己，或者加固自己模樣等下法。

　　在佈局階段也有可能形成戰鬥，那就會很早進入了中盤，初學者一定要有所準備。

　　本書分析了佈局基本原理，並對各類典型佈局的實戰經過，做了較詳盡的解析，是一本初學圍棋者提高棋力的必讀參考書。

　　在此衷心祝初學圍棋者在讀過本書後，棋力有所提高。

<div align="right">編　者</div>

# 目　錄

# 第一部分　佈局原理

## 第一節　金角銀邊草肚皮

盤面上角部是同樣佔地用子最少，子力效率最高的位置。四邊則次之，中腹最小。

**圖 1-1**，同樣各自圍到九目棋，角部只用了六子，而邊上則要九子，中間卻要花十二子。

圖1-1

再如**圖 1-2**，同樣是兩隻眼活棋，角上只用了六子，邊上卻花了八子，而中間要費十子才行。由此可見角部在佔實利的效率上幾乎是中間的兩倍。

這就是棋諺「金角

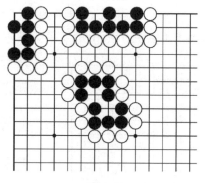

圖1-2

銀邊草肚皮」的道理。要完全掌握這句話可不是一件簡單的事，要透過不斷地實戰才能真正掌握和使用。

所以在佈局時的要求是：先下在角部，逐漸延伸到邊，最後才向中間發展。

但角部也有其缺陷，就是向外拓展受到一定限制。

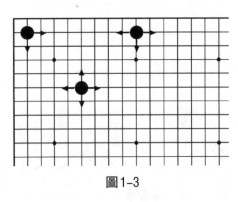

圖1-3

圖1-3，其中箭頭表示發展方向，角上一子只有兩個發展方向，而邊上一子則有三個方向，中間一子就有四個方向向外面拓展開去。所以佈局時在先佔角的同時要注意到有向外發展的餘地，如被對方封在內，那也是佈局的失敗。

## 第二節　角上落點的區別

佔領角部一般是指如**圖1-4**所示的 A（星）、B（小目）、C（三三）、D（目外）、E（高目）等幾個落子點，另外 F（五五）位也可落子，但不常見。

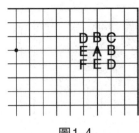

圖1-4

下面對各個落子點做一個介紹並對落子得失加以分析。

### 1. 星

星是**圖1-4**中的 A 位，它處於由邊向內的橫豎均在四線的交叉點

上，這是最近頗受歡迎的一個著點方法。

星位能一手佔住角部，儘快地搶佔其他大場，佈局速度快。由於接近中腹，所以有利於奪取外勢，爭取主動。

圖 1-5，這是「二連星」佈局，黑❶❸佔有右邊上下兩個星位後黑❺立即到左下角掛，這就是速度。

但星位的缺點是因為佔了外勢和速度，守角方面必然要薄弱一些，一般還要加上兩手才能守住角部。

圖1-5

圖 1-6黑⬤佔有星位的兩手大飛守角，但白①點三三後至黑，白仍可先手活角。

所以，星位如是圖 1-7的小飛守角，就還要在1位小尖補一手才安全。

圖1-6

圖1-7

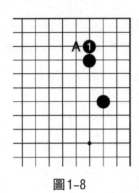

圖1-8

圖 **1-8** 則是從星位向外大飛守角，黑也要在 1 位立下，名為「玉柱」。在外界白棋比較薄、對黑角威脅不大時也可 A 位補。這樣才能佔有一個完整的角。

一定要懂得圍棋最終的目的是要取得實利，所以要處理好外勢和實利的關係。

因為星位是處於向兩邊發展的距離方向相等的位置，所以向兩邊側延展的價值也應相等。但這要看對方子力的配置才能做出正確的選擇。

圖 **1-9**，由於左上角和右下角的白棋守角的方向不同，所以右上角黑棋的發展方向就要有所選擇了，黑❶是首選，而下在黑❷處雖對黑角來說是相同的，但對白角的影響就不

圖1-9

同了，所以下在黑❷是方向失誤。

## 2. 小目

自日本本因坊算砂（1558～1633）首創對局取消「座子」，即在對局前先在角上星位黑白各置一子後，才開始可以自由選擇落點，小目（圖14中B位）開始盛行，至今仍為大多棋手所喜愛。

因為小目在三線和四線的交叉點上，所以便於保住角上實空，並有取外勢的傾向，同時消除了被對方點三三的可能。

圖1-10，小目加上一手即可守住角部，黑❶小飛守角是最堅實的下法，被稱為「無憂角」。也有根據外部配置，黑棋在A位單關或B位大飛守角的下法。

圖1-10

小目只有在守兩手時才能發揮最大效率，這也正是小目的缺陷。

小目一般來說是應先守角再拆邊，而對方如能先手掛也是大場。總的來說守角和掛角應優先於拆邊。

小目守角的方向是小目對面的目外位置，即圖1-11中的△位，而不是向邊上飛出的A位。形成無憂角後向邊上發展的方向是面對小目

圖1-11

的B位，而不是目外的一方C位。當然如兩邊都能佔到，從而形成最理想的「兩翼展開」就更好了。

## 3. 三三

三三是**圖1-4**中C位，和星位一樣是一手即可佔住角部，所以可以加快佈局速度。

三三處於橫豎都是三線的交叉點上，位置較低，雖然對方無法取得角部，但在取外勢上卻很不利。容易受到對方的

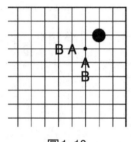

壓迫，對於全局的發展有一定影響。

三三的發展方向和星位一樣，兩邊距離相等，要根據雙方子力配置，儘量選擇在能和三三配合成勢的一面落子。如要在三三向外再補一手則應是四線，如**圖1-12**所示中的A位或B位。**圖1-13**中1位拆二和原在A位小目再1位大飛比較起來，明顯黑❶要差一些。稍虧！

**圖1-12**

**圖1-13**

## 4. 目外

目外是**圖1-4**中D位，是一種趣向，變化比較複雜，當對方在小目掛時，容易被對方大飛壓過來，形成所謂「大斜千變」的複雜定石。

目外由於處於四線和五線的交叉點上，位置相對較高，所以它不宜以取角上實利為主，而是應偏於邊上的下法。目外如要再守角則在小目飛一手，還原成了小目的「無憂角」。

目外的發展方向應是**圖**1-14中的A位，而不是B位，因為當對方C位掛時可以在D位飛壓形成外勢呼應A位。所以當A位一帶有對方子力時，不宜選擇目外的下法。

## 5. 高目

高目是**圖**1-4中E位，處於四線和五線的交叉點上，角部比星位還要空虛，變化也比目外少得多，所以在對局中比較少見。

高目顯然是以取外勢為主的下法，一般多為配合外面已有自己勢力時採用。

高目的方向以如**圖**1-15A位為主，而不是上面。

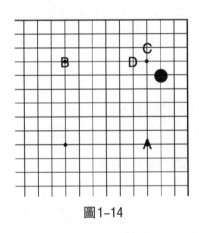

圖1-14

圖1-15

## 第三節　佔據三線四線要點

**圖**1-16的黑　處於邊上靠近盤端的第二線上，既取不到相當實利，也不能對中央發展起到相當的作用，而且容易被對方壓迫在低位，其發展性幾乎等於零，所以被稱為「死

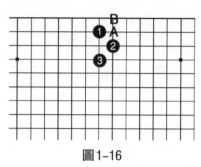

圖1-16

亡線」。

黑❷在第三線上,對方無法在A、B兩處侵入,黑❷可以一手獲得兩目價值的地域,也就是建立了自己的根據地,是圍地較為可靠的一線,相對來說向外發展取勢要差一點,所以被稱為「地域線」。

黑❸在第四線上,對方有到1位掏去黑空的手段,安定性較差一些,但向中央發展的潛力相對大一些,主要的目的是發展勢力,所以被稱為「勢力線」。

由於三線和四線的目的和特點不同,在佈局時就要合理安排三線和四線的配合,要求高低配合得當,才能得到外勢和實空。

## 第四節　疏密得當

這四個字主要是對邊上開拆的要求而言的。

拆邊的基本原則是「一子拆二」「立二拆三」「立三拆四」,也就是說勢力越大,拆邊也相應越寬。

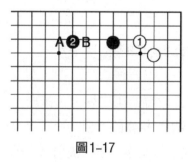

圖1-17

圖1-17,白①尖,黑❷拆二正確。如在A位拆三,則白馬上B位打入;如在B位拆一,則效率不高,明顯吃虧了!

　　圖1-18，黑❶跳後，白因右邊有兩子應該拆三，如在A位拆二則虧！

　　圖1-19，由於黑棋在左邊有△一子黑棋，所以黑❶尖頂，白②向上挺起，黑❸跳，白④為了生根不得不拆二，這樣白棋稍虧，黑棋稍佔了一點便宜。

圖1-18　　　　　　　圖1-19

　　圖1-20，右邊黑棋勢力很厚，而左邊白棋大飛守角相對薄弱，此時黑就不能拘泥於「立幾拆幾」的條條框框了，所以黑❶拆邊逼白角，白②飛補，黑❸正好在四線和右邊配合圍成大空。黑❶如在A位一帶拆，白即於1位拆，雖窄了一點，但正好補強了角上的弱點。

圖1-20

黑❶拆時白②如打入，則如圖1-21所示，黑❸跳起後白⑥不得不跳出，黑❼❾後對白棋進行攻擊，黑❼也可在8位罩食白角，結果白棋不利。

圖1-21

再舉一例來說明疏密得當的運用。

圖1-22，右邊雖有三子黑棋，但是由於有白◎一子，黑❶拆三是本手，以後白A位飛起黑可脫先他投。

圖1-22

　　**圖**1-23，黑❶按「立三拆四」的方法拆，白②飛起後就有了A位一帶的打入，嚴厲！黑如再補一手就重複了，而白得到先手擴張右邊，黑棋為難。但如果白棋◎一子在B位，則黑棋就應在C位拆了。

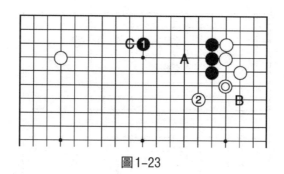

圖1-23

　　再看**圖**1-2中黑棋右邊雖有一道厚勢，但也不能拆得太遠，以黑❶拆五為最大限度。如到A位對白三三一子大飛掛，希望白B位應後再C位拆二成為理想配置，那是一廂情願，白棋不會按黑棋意圖行事的。白棋會馬上在C位一帶投入進行反擊，這樣右邊黑勢反而不能變成實利了。

圖1-24

　　圖1-25，黑❶拆六似乎可行，但仍嫌過寬，白②還可打入，黑❸跳起，白④拆二，在黑空中活出一塊棋來，黑棋厚勢已化為烏有。黑❸如改為A位逼則嫌太窄而過於重複，所以應以圖1-24中拆五為本手。

圖1-25

# 第五節　高低配合

　　這裏是指第三線和第四線的協調配合。

　　由於三線的子相對穩定，易於建立根據地，而四線的子在取勢方面效率較高，可以使自己的陣營更加飽滿和完整，所以在佈局時要注意兩線的協調。

　　圖1-26，右邊四子黑棋全在四線上，對外勢發展很有價值，但白可在A位點三三從角上活出一塊棋來，而左邊有B位的漏風，有必要時白可憑藉◎一子飛入黑邊，所以黑棋不能滿意。

　　圖1-27，右邊黑子全在三線，實空很保險。但處於低位，向外發展受到影響，也只有2×9＝18目實地而已。

圖1-26

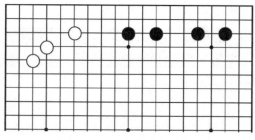

圖1-27

　　**圖1-28**，黑棋子力在三線和四線配合，得利是：3×9＝27目，而且外勢也有向外擴張的前景。這就是三線四線相結合的優勢。

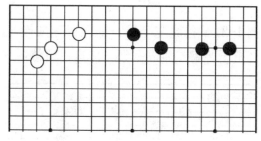

圖1-28

　　**圖1-29**是一個典型的小目高掛定石，黑❶是立二拆三，白如A位打入，則黑B位尖封或C位壓靠都可控制白棋。

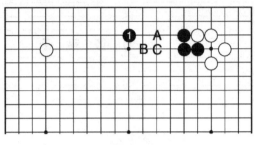

圖1-29

　　圖1-30，黑❶先在右上角掛，等白②關應後再拆；黑
❸即要在四線拆，這就是高低配合了，如按上圖仍在Ａ位
拆，就處於低位稍虧的形勢。

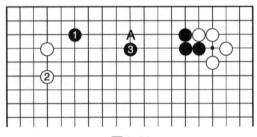

圖1-30

　　再如圖1-31，右邊在小目一間低掛完成後，黑❶到左
邊掛，白②飛至黑❺是定石一型，按定石黑❺在三線Ａ位拆

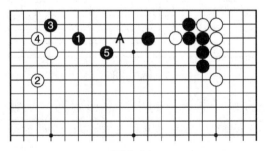

圖1-31

二，但為了和右邊勢力配合，改為在四線小飛才是正確結構。

　　**圖 1-32-1**，白右邊◎一子當然要安定下來，如被黑在白①一帶逼將很被動。白①在四線拆二，黑❷立即大飛過來，白二子將成為浮棋，受到黑棋的攻擊。

　　白①如在Ａ位拆三，黑即於Ｂ位打入，白苦；又如改在Ｃ位逼黑角，黑一定會在1位反夾將白棋分在兩處。

　　所以白①在三線斜拆三才是正確的選擇，如**圖 1-32-2**所示，黑如Ａ位打入，白可在Ｂ位加強自己後再攻擊Ａ位打入的黑子。而且以後白還有Ｃ位飛入黑棋角部的手段。

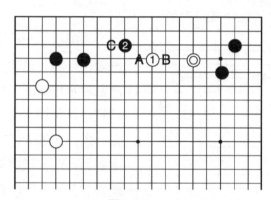

圖 1-32-1

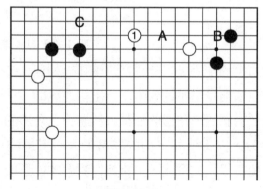

圖 1-32-2

# 第六節　立體結構

佈局時要使自己的配置形狀易於得到實空，並發揮最高效率，就要求成為最佳棋形。

一般棋形以角部為中心，向兩邊展開去，就是所謂「兩翼展開」，使自以成為立體結構的棋形。如**圖1-33**所示，右邊無憂角如能和A和黑❶組成結構即為「兩翼展開」，如黑❶和B位能組成結構可以說是理想的立體結構，又被稱為「箱形」，這也就是所謂的「模樣」。

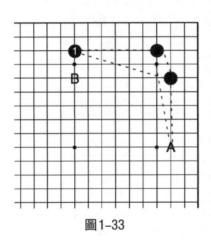

圖1-33

「模樣」一詞原為日本的圍棋術語，是指尚未完全成為確定地域的一種勢力，但它是以後轉化為實利的關鍵。所以要擴大己方模樣和限制對方的模樣在佈局中是關鍵的手段，而模樣的形成則是以立體結構為主要形態的。

**圖1-33**中黑❶向左邊拆，正確！和無憂角形成了一個立體結構，如在A位拆和無憂角形成的面積則是扁平的。由兩個虛線連成的三角形，可以清楚地看到上面的三角形的面積大於右邊三角形的面積。

**圖1-34**，白①依賴下面的厚勢最大限度地開拆，而且對左上黑角有侵入的意圖，黑棋如何對應才能形成立體結構呢？

圖1-34

　　**圖1-35**，黑棋為了不讓白在A位點或B位飛入，在1位飛下，至白④，黑確保了角上實地，但這是缺乏全局觀的下法，即使黑棋能搶到C位並對白一子進行夾擊，但由於有了白④的「槍頭」，也很難形成立體大模樣。

圖1-35

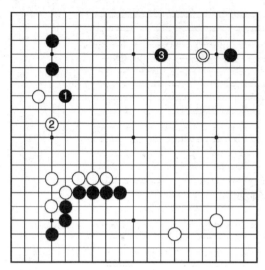

圖1-36

黑棋應放棄角上的小利益,而如圖1-36所示在1位飛起,這是關鍵的一手棋,白②不能不應,否則下面厚勢化為烏有。黑❸馬上到上面夾擊◎一子。上面即有可能形成立體模樣。

黑❶如直接在3位夾,白即1位跳起在左邊形成了立體結構,同時限制了黑棋模樣。

圖1-37,白①掛角,黑棋要有全局觀念,對雙方成模樣的要點要有所瞭解,而不要怕白棋兩邊掛。

圖1-37

圖1-38，黑❶拘泥於定石，雖不算什麼錯招，但卻是一手缺乏大局觀的棋。白②先到左邊跳起，和黑❸做了交換後再回到右邊4位跳，在上面形成「箱形」。黑❺守角，白⑥逼，白棋立即取得優勢。

圖1-38

黑❶應按圖1-39在左邊扳出，既阻止了白棋形成大模樣，同時又擴張了自己，並控制了白◎兩子，白⑥再掛成為雙飛燕，黑❼❾壓長後，白棋上面模樣比圖1-38小多了。

圖1-39

圖1-40

圖1-40，右邊
黑棋和左邊白棋均
有形成大模樣的可
能。黑棋先手，如
何發揮優勢是下一
手要思考的問題。

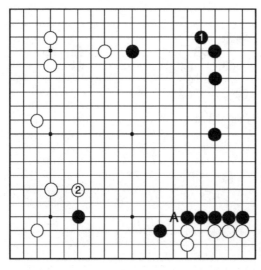

圖1-41

圖1-41，黑棋
按「先角後邊再中
間」的原則到右上
角1位小尖守角，
但此時取角部不再
是要點了，被白②
在左下部跳起後左
邊形成立體結構，
同時瞄著A位扳
出，黑棋全局稍有
落後之感。

　　圖1-42，黑❶在左邊跳起，這是此消彼長的要點，是各自成為立體結構的必爭點，這不僅使黑棋成為立體結構，而且緩和了白A位扳出的威脅，同時還有B位打入的手段。

　　全局黑棋先手效率仍在。

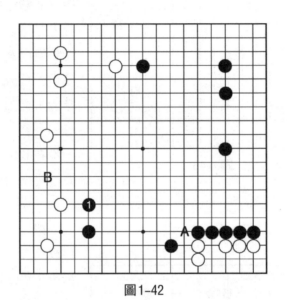

圖1-42

# 第七節　兩翼展（張）開

　　兩翼展（張）開是指以角部為中心向兩邊開拆，其在佈局階段和立體結構中是一對「孿生兄弟」。

　　在佈局階段要儘量把自己的模樣下成立體結構和兩翼展開，同時也要注意限制對方成為理想結構，這和發展自己同等重要。值得注意的是不可偏執，若只顧發展自己，或只管破壞對方都會得不償失的。

圖1-43

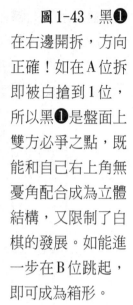

圖1-43，黑❶在右邊開拆，方向正確！如在A位拆即被白搶到1位，所以黑❶是盤面上雙方必爭之點，既能和自己右上角無憂角配合成為立體結構，又限制了白棋的發展。如能進一步在B位跳起，即可成為箱形。

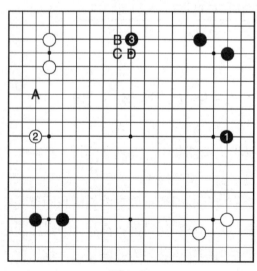

圖1-44

接下來如圖1-44所示，黑❶拆後，白②到左邊拆是既防止黑棋再於此點開拆形成另一個立體結構，也防止黑在A位拆逼左上角白棋。於是黑❸就搶到了兩翼張開要點。當然拆到B、C、D等處也是可以的。結果黑棋滿意。

圖1-45，黑❶
拆二是盤面上最後
大場，白②大飛是
為配合白◎一子，
如在A位或B位就
嫌離◎一子遠了一
些。黑❸向角裏飛
入，是過分之棋，
是怕白棋在C位尖
守角，而且希望白
棋在D位應一手後
再到上面下子。白
棋當然不會按黑棋
意圖行棋。

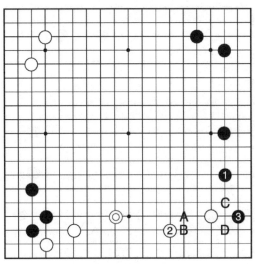

圖1-45

白①如按圖1-
46中1位尖應，雖
是局部大場，但也
正是黑棋所希望
的，黑❷馬上搶到
上面兩翼展開，白
③拆，黑❹進一步
拆二，佈局迅速，
白棋落後。

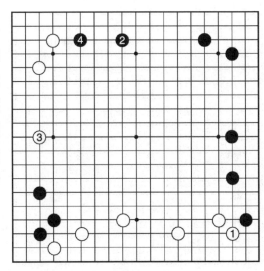

圖1-46

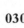

圖1-47

白①應按圖1-47所示，暫時不要在A位尖，而到上面拆，以防止黑棋兩翼張開，黑❷如在上面拆應，白③即可搶到兩翼展開。和上圖相比雙方增減一目了然。

圖1-48

再看**圖1-48**，黑❶掛，白②拆一，黑❸拆邊，應是雙方正常對應，但下一手白棋要在上面和下面大場中選擇一個，哪一個才是正確的呢？

圖1-49，白①在下面拆，不可否認是一個大場，但被黑❷到上面開拆形成了兩翼展開，白③拆後黑❹又搶到左邊的拆二，全局黑棋步調明顯快一些，白棋稍有落後之感。

圖1-49

所以白棋應按圖1-50先到上面1位拆，一邊形成自己的模樣，一邊阻止黑棋兩翼張開，等黑❷拆後再回到下面3位拆。

白①拆時黑❷如到下面A位打入，白即在B位頂，白C位壓，黑D位飛攻，等黑E位飛出時，白即可佔上面F位大場，仍是白好的局面。

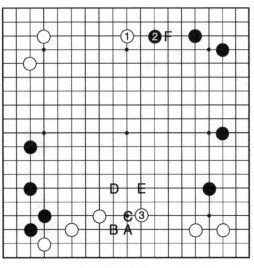

圖1-50

圖1-51

圖 1-51 是剛剛開始，盤面上寥寥數子，白①拆邊是防止黑棋在此開拆，黑❷守角。從實利上看白棋稍有落後，但白棋先手，只有佔住大場來對抗黑棋的實利，才能取得盤面上的平衡。

圖 1-52，白①在左邊佔大場，將自己連成一片，雖不能說是壞棋，但黑❷馬上到上面拆，白③拆，黑❹和白⑤先交換一手，好棋！黑❻搶到了右邊的兩翼展開。白棋不爽！

白①如改到 A 位一帶分投，黑 B、白 C 交換後黑仍可搶到 2 位好點，還是黑棋滿意。

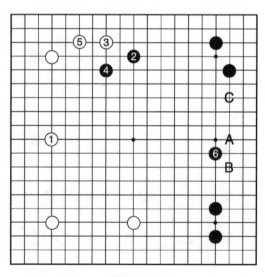

圖1-52

　　所以白①應按**圖 1-53** 所示到上面拆，黑❷拆時白③飛起擴大自己模樣。黑❹防白在此打入，白⑤形成兩翼展開，全局黑棋實利和白棋模樣對抗，是雙方可以接受的局面。

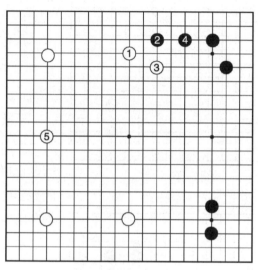

圖 1-53

# 第八節　掌握行棋方向

　　行棋方向是圍棋重要戰術之一，在佈局時如行棋方向失誤，將會造成全局落後局面。

　　**圖 1-54**，黑❶在小目，白棋掛角的方向應是 A、B、C 等處，以後向左邊展開。如在 D 或 F 位落子，黑即在 A 位等處守角，白棋大虧。

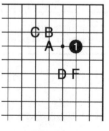

圖 1-54

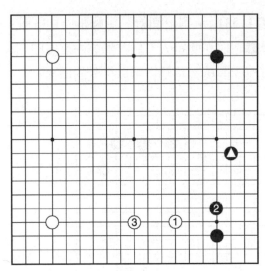

圖1-55

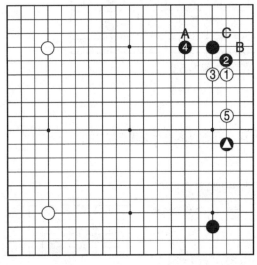

圖1-56

圖 1-55 是所謂「中國流」佈局，白棋一般因為黑有●一子而不在 2 位掛，否則正好處於夾擊位置，因此白①掛才是正確方向。

至於對星位的掛，一般來說兩邊均是行棋方向，但因外部配置不同，仍有所選擇。

圖 1-56，白①對黑星位掛，由於黑有●一子，所以方向失誤。黑❷尖頂，白③挺起，黑❹跳或 A 位小飛，白⑤只能委屈地「立二拆二」了，而且在黑●一子威脅下尚未安定。

而黑❷如按定石在 A 位飛，白即 B、黑 C，白⑤拆二，黑未得到任何便宜，那也是行棋方向失誤，不算成功。

圖1-57，白①在左邊掛才是正確方向。

黑❷如仍如前圖尖頂也是方向有誤，經過交換白⑤正好拆三和左邊◎一子配合形成立體結構。

白①掛時黑❷應4位跳，白如仍在5位大飛，黑棋尚有A位打入的手段。

圖1-57

而圖中白⑤後明顯白稍佔便宜。

所以棋諺有「棋從寬處掛」，也就是「哪邊寬哪邊掛」的說法。

在角上對付對方雙飛燕掛角時有棋諺「壓強不壓弱」，這是攻擊方向。

圖1-58，右下角是白棋對黑角雙飛燕，由於黑有▲一子對白◎一子進行夾擊，所以相對來說比白◎一子弱一些。黑❶壓方向正確，

圖1-58

經過白②黑❸的交換後黑棋得到增強，白◎一子會受到強烈攻擊。有時白②後還會形成左邊重複。

圖1-59

圖1-59，黑❶壓白棋較弱的一邊是方向錯誤，白②扳起後至白⑩接是雙飛燕定石的一型，結果白棋已經得到安定，黑◎一子由於靠近白勢，不僅沒有任何攻擊作用，還嫌上邊薄了一些。對下邊白◎一子影響不大，而且有A位斷頭，白棋將有種種利用。黑棋眼位不足，可能受到白棋攻擊。

這是一般情況下的下法，在個別特殊情況下，為了配合周圍配置也有壓弱的可能。

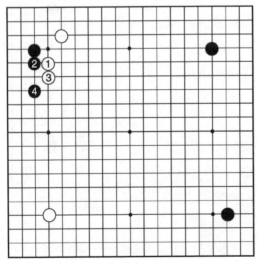

圖1-60

圖1-60，佈局剛剛開始，白①③連壓兩手，黑棋角上實利不小，白棋獲得一定外勢，白棋如何利用外勢才能取得全局的平衡呢？

圖 1-61，白①固守先佔角、後下邊的道理，不懂得變化，徑直到右下角掛，是方向錯誤，被黑❷搶先到上面佔到要點，白棋左上角三子外勢化為烏有，白棋佈局一開始即很失敗。

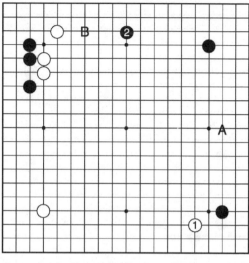

圖1-61

白①如改為A位分投，黑仍會搶佔2位。以後黑再於B位拆二，白三子將成為浮棋，更不利。

由上所述，白①應如圖1-62所示，在1位拆才是正確方向，一般黑❷到右下守角是正常下法。白③⑤再到左邊連壓兩手以

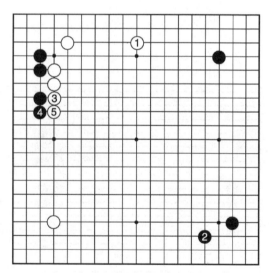

圖1-62

增強外勢，使黑棋不能過深打入，這樣外勢也就轉化成實利了。

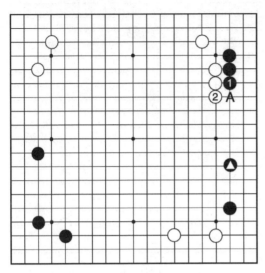

圖1-63

圖1-63，黑❶長，不在A位跳是為了爭取先手，這要充分地考慮到黑▲一子的作用，白②長後黑應如何落子，這也是一個方向問題。

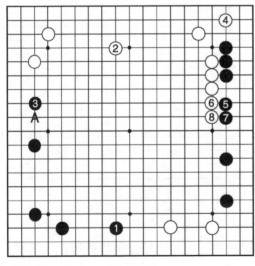

圖1-64

圖1-64，黑❶雖取得先手，但到下面大場拆是方向錯誤，被白②搶佔到上面要點，形成大模樣，黑❸為了防白在A位進一步擴張，白④向角上飛逼黑❺跳，白⑥⑧連壓，白棋外勢雄厚，全局優勢明顯。

黑❶應如圖
1-65所示到上面分
投，才是全局的正
確方向，是當務之
急。白②逼黑❸拆
二得到安定，白棋
雖有所獲，但比起
上圖來小多了。

白②如在A位
逼，黑即於B位拆
二，依然可以得到
安定，白棋還是無
法成為大模樣。因
為有黑⬤一子，所
以黑棋不怕白棋C
位曲下，只要D位
跳下即可活角。

圖1-66，佈局
已完成近半，只剩
下右上角尚空虛。

白棋先手，當
然要掛角，但從哪
個方向掛很有講
究，不要死記「棋

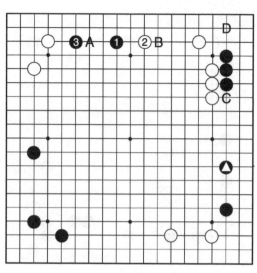

圖1-65

圖1-66

從寬處掛」的棋諺，而要看到周圍雙方棋力的配置，才能找
到正確的方向。

圖1-67

圖1-67，白①
即是從寬處掛，但
方向錯了，至白⑤
後白右邊二路◎一
子明顯重複，而黑
棋△一子配置卻恰
到好處。可見白①
的不當。

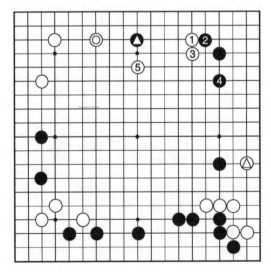

圖1-68

圖1-68，白①
到左邊掛在本局中
是正確方向，黑❷
尖頂、白③挺起、
黑❹關是一般對
應，無可指責。但
白⑤鎮是好手，使
黑△一子陷入被攻
擊之中，而右邊由
於有了白△一子，
黑棋要形成一定模
樣也受到限制。全
局白棋主動。

圖1-69，黑❶
在左下角掛，白②
跳，至黑❺拆是正
常應對，白取得了
先手後應從何處落
手才是正確方向？

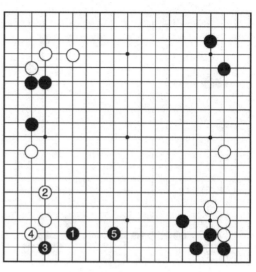

圖1-69

圖1-70，白①
到右下角飛起是重
視右邊的下法，但
方向有誤，黑❷可
脫先到上面逼，白
③是不得已的一
手，黑❹拆，白⑤
是防黑棋在A位一
帶兩翼展開。黑❻
靠出，至黑❿退，
黑棋在上下均得到
開拓，形勢大好！

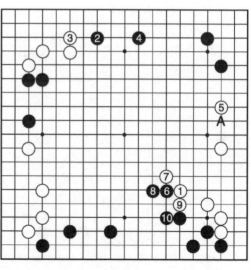

圖1-70

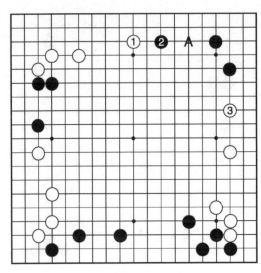

圖1-71

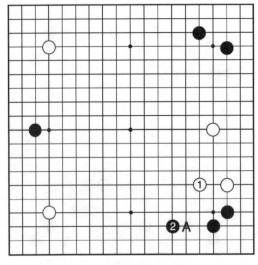

圖1-72

圖1-71，白只有到上面1位拆才是正確方向，黑❷也是正確的下法，是阻止白棋進一步在A位拆。白③仍可搶到右邊拆二，全局白棋速度快，優勢！

圖1-72，白①跳起是犧牲下面局部實利，而取得外勢的下法。黑❷拆二是不可省的一手棋，否則被白A位逼後很為難。問題是下一手下到何處才能貫徹白①的原來意圖？

圖1-73，白①在下面拆是為了開拓下面，同時限制黑▲一子向外發展，應是好點，但和當初白◎一子跳出的意圖相矛盾。

這是一種思路紊亂的下法，方向錯誤！黑❷佔要點，使白◎一子失去意義。白③雖是兩翼張開，但很薄弱，黑❹拆後全局安定，而白棋很難掌握把外勢轉化為實利。

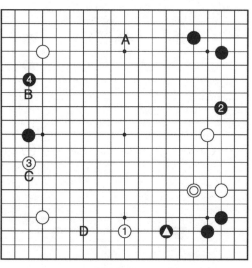

圖1-73

白棋如重視上邊在A位拆，黑仍佔2位，白◎一子仍然落空。

白如在B位逼黑一子，黑C位拆二，白D位飛後黑仍佔2位，還是黑好。

圖1-74，經由上圖的分析可知，白棋在1位拆才是正確方向。黑❷拆後白③飛壓，繼續

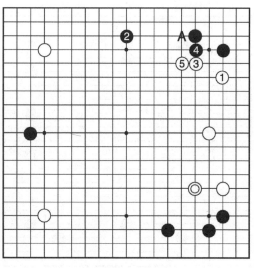

圖1-74

貫徹當初白◎一子跳起的意圖。黑❹頂是防白A位靠下，白⑤長後右邊形成一個大箱形，佈局白棋成功！

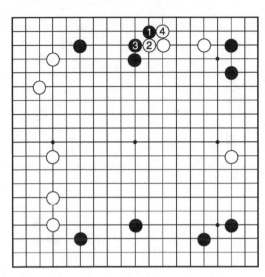

圖1-75

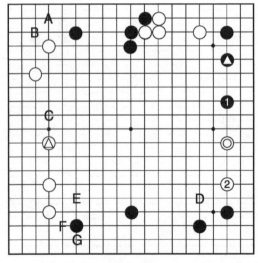

圖1-76

圖1-75，黑❶飛，逼白棋拆二，白②沖後4位曲下，是安定自己的必要應手。

接下來黑棋應向什麼方向行棋是本局關鍵。

圖1-76，黑❶在右邊拆同時逼白◎一子，白②拆二後得到安定。而黑▲一子由於在三線上，其作用得不到發揮。這是黑❶一子方向錯誤所致。

黑如到左上角A位飛也是對全局認識不清。因為白在左邊有◬一子，可以不在B位應，而到右邊2位拆，以下黑如再下到B位，白即在C位守邊，形成左邊大空。黑再1位拆時白可D位飛鎮黑棋無憂角，黑下面模樣被壓縮，不能滿意。

　　黑如在E位跳起是重視下邊模樣的一種構思，白即在F位尖頂一手，等黑G位立下後仍到右邊拆二，黑為貫徹E位跳起的意圖必再在D位跳起。白即於1位拆二，黑僅成下面一塊獨空，還有重複之嫌，不爽。

　　圖1-77，黑❶應在右下邊拆二，才是正確方向，雖然窄了一些，但是絕對能擴張下面的一手棋，白②也不能不拆二，黑❸再到左角跳起，進一步擴張下面模樣，全局黑優。

圖1-77

　　圖1-78，黑❶在右上角跳出，是完成右上角定石。下面要看白棋如何選擇行棋方向。

圖1-78

圖1-79

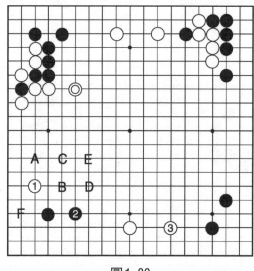

圖1-80

圖1-79，白①到右下角掛，黑❷飛，以下至黑❻拆是一般對應，局部來說沒有什麼不對，但白◎一子幾乎成了廢棋，下面白棋也嫌過窄，不能滿意。

白如到右上角A位飛出企圖擴大上面，方向也不正確，黑即於B位拆，白C、黑D，白上面外勢仍無作用。

圖1-80，白①應到左下角星位上面掛才是正確方向，是最大限度地利用白◎一子，擴張了左邊模樣。黑❷關、白③順勢拆二，全局白棋舒張。黑如A位打入，過分！白即B位跳出，經過黑C、白D、黑E後白可F位飛角，黑棋將被攻擊，以後上下都難下。

　　圖1-81，黑❶到上面下無憂角，白②分投是常見平行佈局的下法，但沒有在A位掛角迅速。以下黑棋如何對白②進行攻擊以發揮先手效率？

　　雖然全盤僅有六子，但是確是比較典型的題例。

圖1-81

　　圖1-82，黑❶從上面向下逼白◎一子是方向錯誤，白②正好開拆兼掛黑角，一子兩用，效率很高，黑棋不爽。這是黑❶方向失誤所致。

　　黑❶如改為A位分投，也是大場，白棋仍然2位掛，接下來黑B、白C，這樣黑棋右

圖1-82

邊無憂角就有了失落的感覺。

　　黑如改為D位開拆，白仍2位掛，總之都是黑棋方向不對。

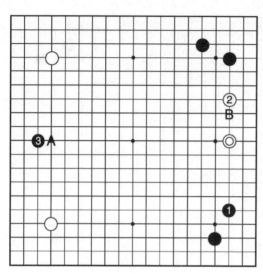

圖1-83

圖1-84

圖1-83，黑棋在右下角1位締角才是正確方向，也正是棋諺中所說「攻棋近堅壘」的下法。因為右上是無憂角，相對來說比右下角只有小目一子要堅實一些，所以黑❶既守了右下角又逼迫白②拆二，這樣可以先手到左邊分投。黑棋保持先手效率。

白②如改為左邊A位形成「三連星」，黑馬上B位拆兼夾擊白◎一子。這種「開兼夾」的下法效率極高。黑棋仍可保持優勢。

圖1-84，黑左上角是白棋高掛、黑棋外靠的一個典型定石。黑❸打，以後黑棋外勢可能在左邊形成大形勢，而白棋在上面也形成了相當厚勢。

眼下白棋取得了先手，是發展上面，還是限制左邊黑棋

的發展是要花點腦
力來選擇的。

圖 1-85，白①
到右上角開拆，是
發展左邊厚勢的最
佳下法。但黑❷到
左下角掛，等白③
飛應後再黑❹飛
起，黑棋左邊所得
比起白棋上面來要
實惠得多。

圖1-85

另外，白①如
改為 A 位拆也是大
場，但黑仍 2 位
掛，經過白③黑❹
交換後即使白得到
先手搶到 1 位，黑
即於 B 位掛，仍是
黑好！

關鍵是白棋方
向錯誤。

圖 1-86，白①
應大飛守角，限制

圖1-86

黑棋的發展才是正確的方向。「對方好點即是我方好點」，黑
棋為發揮上面厚勢當然應在 2 位拆，白③可搶到上面要點。

黑❷如脫先到 A 位拆，白即 B 位拆二，上面黑勢化為烏

有，明顯黑虧。

# 第九節　理順行棋次序

先佔角，再向邊上延伸，最後才向中間發展，這是佈局的次序。

但佈局行棋是千變萬化的，在對弈中要恰到好處地掌握這一次序並不容易。

尤其是在角上局部交換時雙方次序就更為重要，往往在看似平淡的佈局中一個次序的失誤會導致全局原來平衡的天平傾向對方。所以，佈局時往往次序的對否可導致一盤棋的優劣。

圖1-87，白②在左下面拆二，安定自己，黑棋得到先手，如何行棋才能獲得最大利益？

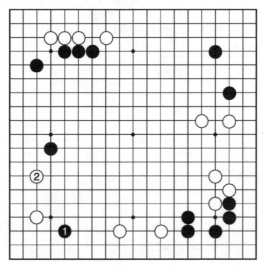

圖1-87

圖1-88，黑❶
急於安排左下△一
子黑棋，白②扳，
黑❸虎，白④長後
黑❺不能不立下，
這是角上正常對
應，局部沒有什麼
失誤，但同時白棋
也獲得了安定，並
得到先手到左邊黑
棋陣內打入，黑棋
的模樣便很難形成
了。黑棋佈局失
敗。

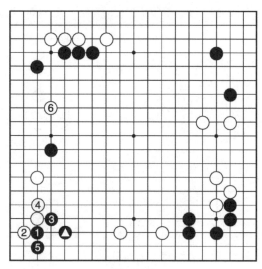

圖1-88

圖1-89，黑棋
應先在1位尖頂，
迫使白②挺起，造
成重複，再於3位
托，這是次序。由
於白有2位的重
複，所以白④托時
黑❺連扳又是好次
序。對應至白⑩飛
出，黑⓫即於上面

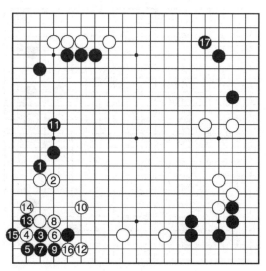

圖1-89

關，鞏固了上方。白⑫跳，黑⓭打，白⑭也打，黑⓯提後先
手活棋，再到右上角17位守角是大場，全局黑領先。

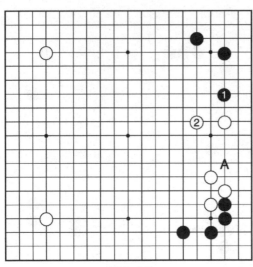

圖1-90

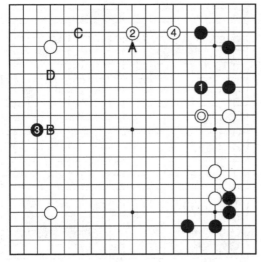

圖1-91

圖1-90，黑❶在右上拆逼迫白棋，以後有A位打入的手段。白②跳起是為打一場持久戰的正應。以下黑棋的佈局要點在哪裡？

圖1-91，黑❶在右邊跳起，形成一個小箱形，但違反了先角後邊再中間的佈局次序，所以黑❶向中腹發展是一大失誤。白②馬上搶佔上邊大場，黑❸到左邊分投，白④進一步拆二，右邊黑棋已發揮不了作用，佈局失敗。

另外，黑❶如改為A位，白即B位成為三連星，黑C、白D。因為◎白一子的限制，黑棋上面成不了大空。全局白好！

圖1-92，黑❶分投才是正確的按先角後邊的次序在行棋。白②逼，黑❸拆，白④飛，黑❺飛角，黑棋實利領先。

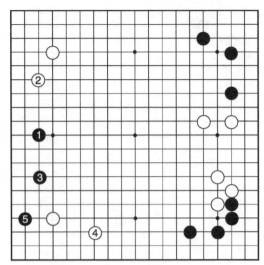

圖1-92

圖1-93，一盤常見的佈局，是三連星對三連星，白①掛、黑❷關，白③開拆，下面黑棋怎樣利用先手次序取得優勢是關鍵。

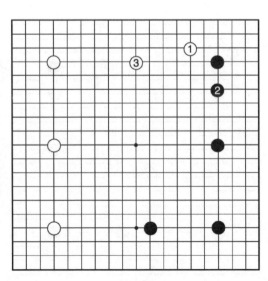

圖1-93

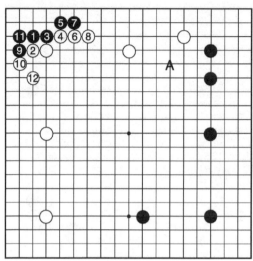

圖1-94

圖1-94，黑❶點角是不可否認的大場，以下至白⑫虎是點三三定石的一型。黑取得先手後如在A位擴張右邊，由於白棋已厚實，不會再到上面補棋而去佔其他大場了。

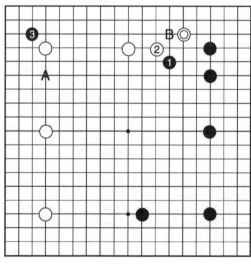

圖1-95

圖1-95，黑❶應先在右邊擴張自己的模樣，等白②應後再去點三三，這才是好的次序。

白②如改為A位守角，黑即B位靠下，攻擊白◎一子。

圖 1-96　黑❶
拆二掛角，白②大
飛應，全局落點很
多，黑棋落子時，
千萬不可忘了佈局
最基本的次序。

圖1-96

圖 1-97，黑❶
飛起企圖擴大右邊
模樣，這違反了佈
局基本次序，在本
局中並不正確。白
②馬上到下面掛
角，經過交換至白
⑥，全局黑棋偏於
右邊，黑❶的作用
不大，有落空之
感。

圖1-97

黑如直接到3
位守角也嫌不夠積極，白即於佔A位防黑兩翼張開，黑空仍
覺太偏。

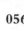

圖1-98

圖1-98，黑❶
應在左下角掛，才
符合先角後邊最後
中間的佈局次序，
也是盤面上最後的
大場。到黑❺拆後
白⑥到上面守角，
黑❼拆一後白要在
A位應一手，否則
黑有B位的點入。
這樣全局黑棋保持
先手效率，黑棋佈
局成功。

圖1-99

圖1-99，黑❶
在上面拆二是為安
定自己。白棋取得
了先手，當然左邊
是最後大場，但是
白在佔這個大場前
最好能便宜一下。

　　圖 1-100，白①搶佔左邊大場本是當然的一手大棋，黑❷抓住時機飛攻白棋，白③為防黑 A 位跨斷不得不補，黑❹挺起，白⑤也是爭出頭不可省的一手棋。黑❻順勢補好左邊大空，而中間白棋尚未完全安定，顯然黑棋佈局成功。

圖1-100

　　圖 1-101，白①應先在中間鎮一手，等黑❷跳起後再於 3 位佔大場，經過這一次序交換，中間白棋已堅固，黑如 4 位立下是大極的一手棋，奪取白棋根據地，白⑤靠下，以下經

圖1-101

過為正常交換至白⑰，白棋得到安定，全是白①這一次序的功勞。

圖1-102

次序在佈局的局部往往也很重要。**圖1-102**，左上角是雙飛燕定石的一型。白①打後黑棋上面△一子要處理一下，用什麼次序能最佔便宜才是關鍵。

**圖1-103**，黑❶為求安定向角裏飛，想處理好黑△一子，白②馬上到左邊壓，黑❸不得不長，白④夾擊是嚴厲手段，黑❺曲後白⑥跳起繼續攻擊，和白◎一子呼應成勢。黑為防白A位扳不得不7位跳。白在左下角得到了利益後且是先手，再到上面8位逼黑二子，次序好！白棋主動，黑棋難受。

圖1-103

圖 1-104，黑棋應先在 1 位曲打，再 3 位飛，這才是正確次序。對應至白⑧，黑已先手活棋。黑❾拆後，和上圖比較，優劣自明，這是雙方次序運用的一例。

圖1-104

圖 1-105，黑❶在右下角跳起後右邊形成大模樣，而白棋左邊也有成為大空的可能，現在白棋得到寶貴的先手，如何行棋才能取得最大利益？

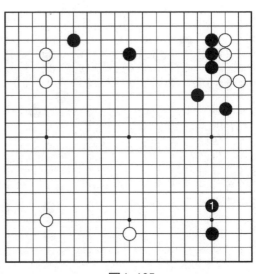

圖1-105

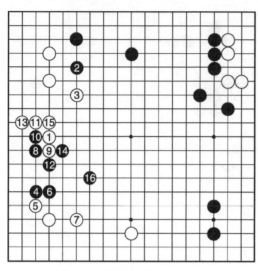

圖1-106

圖 1-106，白①佔大場似是而非，黑❷馬上到上面跳起擴大上面模樣，白③飛起限制黑棋進一步發展。如再到6位守角，黑即3位再跳，黑棋太大！

黑❹抓住時機掛角。對應至黑，左邊白空被破壞，而上面黑棋大空仍在，白棋不爽。

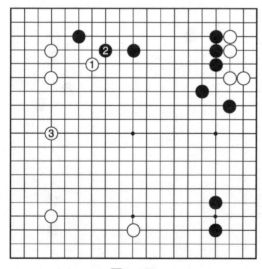

圖1-107

圖 1-107，白①先大飛以壓迫黑棋，黑❷為防白棋打入不得不補，黑❸再拆。經過這個次序，才是白棋希望的佈局。

圖 1-108，黑棋本應按定石在右下角A位沖，現在脫先到左下角掛是希望白在A位補，然後好攻擊左下角白棋，白棋將怎樣才能從中得到利益呢？

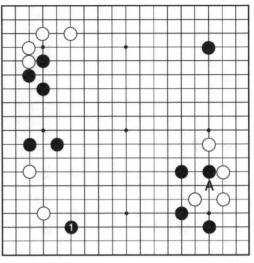

圖1-108

圖 1-109，白①到右下角補本是厚實的一手棋，但黑❷即到左邊點角，對應至黑⓬跳，黑棋奪取了白棋根據地，而且實利不小。由於有黑▲一子，白棋外勢得不到發揮，一時也無法攻擊黑▲一子。可見白①是得不償失的一手棋。

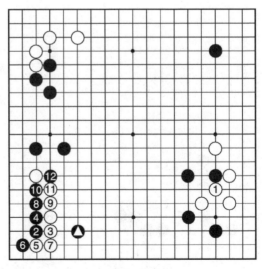

圖1-109

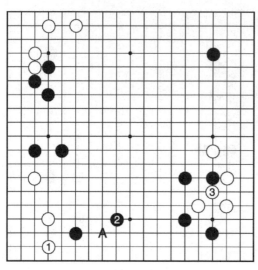

圖1-110

圖 1-110，白①先在左下角跳下，和黑❷交換一手，黑❷為防白A位打入當然要補，白③再到左角虎，次序正確，白棋可以滿足。

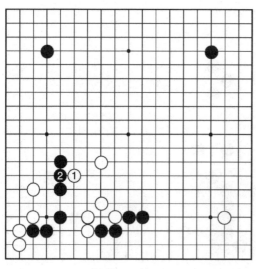

圖1-111

圖 1-111，白①刺一手，黑❷接，由於白棋中間數子已經安定，可以脫先，右邊大場非常誘人，但馬上佔據會有利嗎？

　　**圖** 1-112，白①馬上到右下角拆，是大場，不僅守住了白角，還瞄著攻擊中間數子黑棋。

　　但黑❷到左邊跳下更是好步調，白③黑❹後，在適當時機黑棋有在A位點的手段，白B位應，黑C好手！白D後黑可E位渡過，白①一子就落空了。

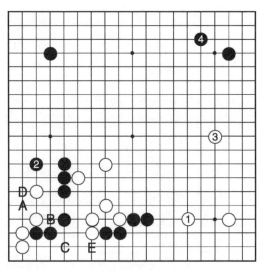

圖1-112

　　**圖** 1-113，白①先在左角跳一手，由於黑棋尚未活淨，不能不在2位跳出，經過這個次序之後白左下角已經安定，再於3位拆後，白棋獲得全局主動。

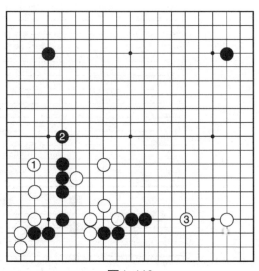

圖1-113

# 第十節　急場和大場

「大場」是指在盤面上價值極大的場所，一般是以較強的棋形為依託向邊上開拆，或限制對方開拆的落子點。

「急場」也被稱為「急所」，就是全盤中最緊急的地方，是佈局中建立根據地和克服某些棋形上的缺陷的緊迫地點。反之，對方如佔到這些根據地，利用這些缺陷去進行有效的攻擊，就能取得全局的主動權。因此急場大於大場是佈局基本原則之一。

圖1-114，黑❶在下面跳起，既攻擊了白棋兩子，又兼顧和左邊▲一子黑棋形成模樣。白②不得不外逃，否則將受到黑棋猛烈攻擊。現在盤面上大場很多，但黑棋要注意自己的安危和根據地。

圖1-114

圖 1-115，黑
❶在左下締角，是
和兩子△黑棋形成
立體結構的大場，
但白②到右下角
飛，搜去了黑棋的
根據地。黑棋三子
失去眼位，只有在
3 位逃出，白④隨
之關出加固自己的
同時仍在攻擊黑
棋，全局主動。

圖1-115

圖 1-116，黑
❶在右下角尖頂才
是當前急場，黑棋
已在角上淨活，僅
實利即在 16 目以
上。

如白②到左邊
掛，黑❸飛起後白
兩邊均將受到攻
擊，是黑棋好下的
局面。

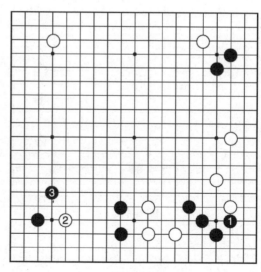

圖1-116

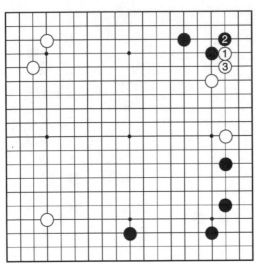

圖1-117

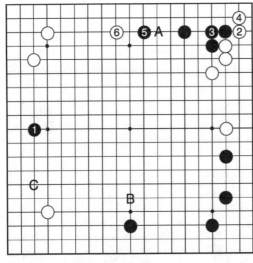

圖1-118

圖1-117，佈局剛剛開始，白①到右上角托，黑❷扳，白③退後在盤面上的大場很多，但急場更重要！

圖1-118，黑❶到左邊分投，不可否認是當前第一大場，白②立即在右上角扳，黑❸粘後白④立下仍是急場，搜去黑棋根據地，迫使黑❺不得不拆，否則被白A位逼過來，黑數子將成為浮棋，被白棋攻擊以致受損。

另外，黑❶如改為B位跳起，在下面形成立體形，白仍在2位扳，至黑❺後因為黑佔有B位，白相應也改在C位締角。全局黑棋偏於右邊，白棋舒展。黑棋佈局落後。

**圖 1-119**，黑
❶在右上角立下才
是當前急場，黑不
只右上角已經安
定，而且在適當時
機可以在 A 位打
入。

　白②拆邊後黑
❸即到左角掛，黑
棋保持先手效率。

　黑❶如在 B 位
拆二，白仍應 1 位
扳，黑 C 位接是後
手，白即搶佔 D 位
大場，黑棋佈局明
顯步調慢了。

　**圖 1-120**，黑
❶既開拆了下面又
對白◎一子進行夾
擊，是所謂「開兼
夾」的好點。白②
不得不關出外逃。
黑棋先手得利之後
是佔大場還是急
場，急場又在哪
裡？

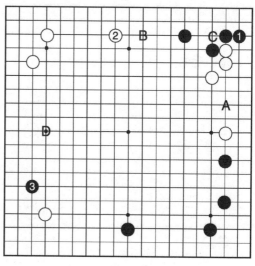

圖1-119

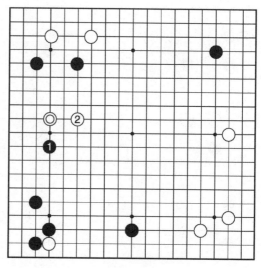

圖1-120

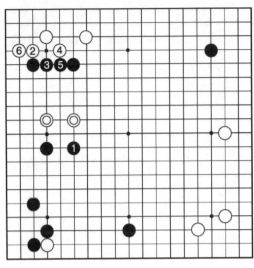

圖1-121

圖 1-121，黑❶跳起，不可否認是擴大左下模樣使之成為立體結構的大場，但對左上邊白◎兩子威脅不大。白②抓住時機在左上角尖頂，至白⑥立下黑四子成為單官而且尚未淨活，將受到白棋的攻擊，全局被動。

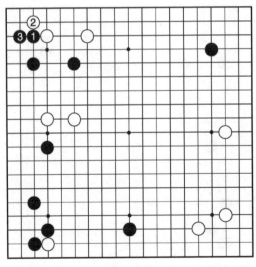

圖1-122

圖 1-122，黑棋只有到左上角托，白②扳，黑❸立下後建立起自己的根據地，才是當前急場。以靜待動，看白棋如何處理中間兩子，再決定是攻擊還是佔大場。黑棋全局主動。

圖 1-123，佈局寥寥數子，白①分投、黑❷逼、白③拆二皆為平淡之棋，盤面上大場比比皆是，黑棋的選擇如何？

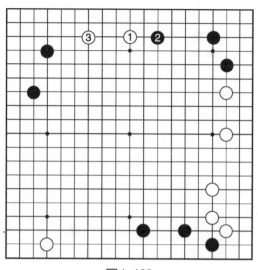

圖1-123

圖 1-124，黑❶掛左下角白三三一子，本是全局最大的要點，但白②拆後，黑❸拆是後手，白④馬上到左上角飛入，黑❺尖應後白◎二子已經安定，可脫先去佔據餘下的大場。

黑❶如改為 A 位關，在右上形成立體結構，白仍 4 位飛，黑棋不爽！

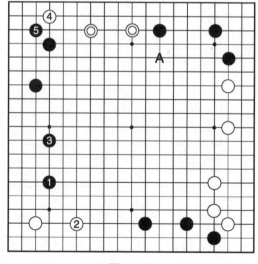

圖1-124

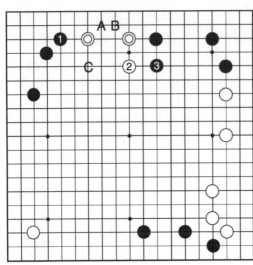

圖1-125

圖1-126

圖1-125，黑棋在左上角尖是當前急場，既守住角上實空，又攻擊了白◎兩子，以後可根據情況或在A或B位搜根，或在C位鎮加以攻擊。所以白②不得不關出，黑❸順勢跳起和右邊無憂角形成箱形，黑佈局領先。

圖1-126，盤面上剛下六子，黑❶即夾擊右上角白◎一子，白②尖出，黑❸飛應，白棋如何選擇落點是關鍵。

圖1-127，白①到右邊分投是當前大場，但不是急場，黑❷抓住時機飛向左上角裏。白二子被搜根，只有3位跳出，黑❹順勢跳出，白⑤⑦只好壓，黑❻❽得到爬四線，形成了左邊實空。

至白⑨鎮時黑順勢
搶先向右邊開拆，
和右上角❶一子黑
棋相呼應，形成模
樣，白棋明顯吃
虧。

　　白①如改為 A
位一帶拆，重視左
邊的模樣，而且逼
迫黑棋兩子，則黑
仍在 2 位飛入，白
依然要在 3 位關
出，黑即 5 位壓白
棋，白也只有在 4
位關應，黑還是順
勢在 B 位跳，白棋
仍未安定，全局黑
棋主動。

　　圖 1-128，白
①應在角上 1 位尖
頂，這才是當前急
場，黑❷挺起，白
③立下生根，黑❹
必然要拆，這樣白
⑤仍能搶到右邊分

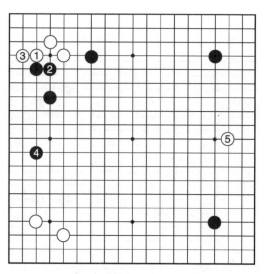

圖1-127

圖1-128

投的大場，是雙方可以接受的正常佈局。

圖1-129

　　圖 1-129，黑❶到左下角掛，白②、黑❸、白④立是高目定石的一型。以後黑棋是按定石行棋還是找到盤面上的急場落子？這要仔細分析一下才能決定。

圖1-130

　　圖 1-130，黑❶按定石拆邊，白②尖後黑不能算是壞棋，下面基本已成黑地，但白②收穫也不小，而且配左上高目◎一子很有發展前途。所以總覺黑❶緩了一些。

　　圖 1-131，黑
❶到右下角擋是當
務之急，白②只有
向外飛出，黑❸拆
一雖小但卻很有
力，既安定了自己
又攻擊了白棋，白
④關出時黑❺刺是
逼白⑥位虎補斷，
黑❼順勢長出得到
下面實利。而白仍
未安定，同時右上
拆二有被攻擊的可
能，當然黑棋主
動。

　　黑❶擋時，白
如脫先到 A 位打
入，黑即 B 位攻
擊，白苦！黑棋將
得利。

　　圖 1-132，黑
❶到右上角小尖
守，佔得不少實
地，白②在右下角

圖1-131

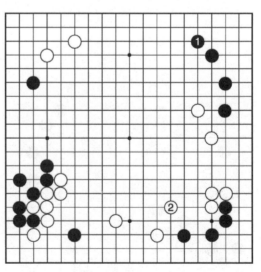

圖1-132

飛出，封鎖角上黑棋形成下面模樣，黑棋要和白棋形成對
抗就不能墨守成規地先角後邊再中間了。

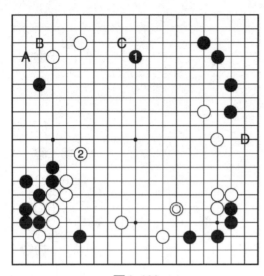

圖1-133

圖 1-133，黑❶到上邊拆，本身沒有錯，但白②飛起後下面模樣明顯膨脹起來，白◎一子也發揮了最大效率。

黑❶如改為左上角A位飛，白仍會在2位飛起，黑B，白C拆二可以得到安定。

另外，黑D位飛也是大場，白還是2位飛起，黑棋仍然落後。

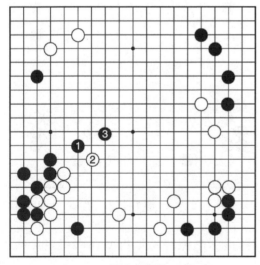

圖1-134

圖 1-134，由上面分析可見本圖中黑❶是雙方必爭的急場，白②飛起，黑❸繼續擴張，形成左邊大模樣，同時壓縮了下面白棋，黑佈局成功。

圖 1-135，黑
❶在右邊拆，白②
尖是目外定石。但
下一步黑棋的要點
就要仔細衡量一下
急場和大場的選擇
了。如錯誤地把攻
擊都看成急場，那
就會失去大場。

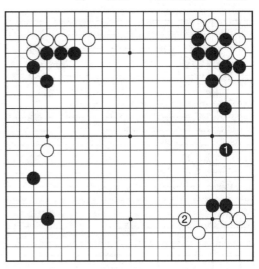

圖1-135

圖 1-136，黑
❶錯誤地把攻逼白
◎一子作為急場
了，其實黑❶太接
近上面厚勢，有重
複之嫌，而且一時
也無法將白◎一子
置於死地。白②馬
上到下面佔領大
場，而且呼應白棋
上面◎一子。黑❸
不得不到右邊飛
起，否則白在此跳
起可擴大自己下面
模樣，同時壓縮黑

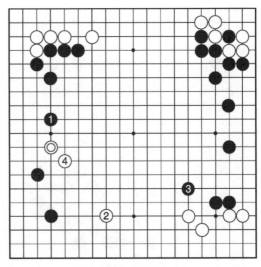

圖1-136

棋右邊模樣。白④即於右邊尖出，黑棋原攻擊白◎一子的願
望失落了。全局白棋舒展，形勢稍好。

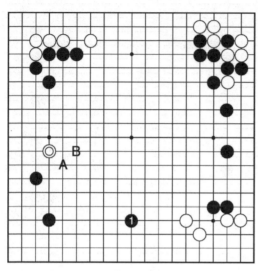

圖1-137

圖 1-137，黑❶拆才是真正大場，既限制了白棋右下角向邊部發展，同時又擴大了自己的模樣。找到時機即在 A 位飛起，逼迫白◎一子向自己上方厚勢行棋。甚至可以在 B 位鎮，大舉攻擊白棋。佔據全局主動。

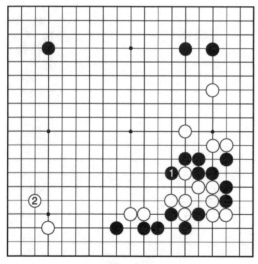

圖1-138

圖 1-138，一開局即在右下角展開了激戰，到黑❶打時戰鬥告一段落，白②到左下締角，這是黑棋攻擊中間白棋的最佳時機，不可放過！

圖1-139，黑❶到上面拆搶佔大場是坐失良機，白馬上在右下角飛下，既安定了自己又攻擊了下面一塊黑棋。黑

❸補是本手，否則被白Ａ位逼過來，黑苦！白④得到先手到左上掛角，結果雖不能說黑不好，但總覺得不夠積極，被動！尤其讓白④先手掛角，黑棋不爽。

黑❶如改為Ｂ位拆，白仍在２位飛，和黑❸交換後再到Ｃ位分投，還是白得先手。

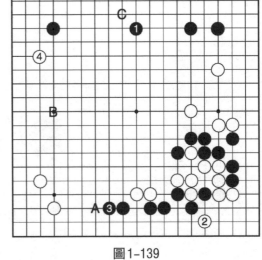

圖1-139

圖 1-140，黑❶飛是攻擊白棋的最佳時機。因被搜根白②只有外逃，於是黑❸❺❼❾順水推舟擴張了外勢。黑❾以後黑棋全局厚實。

黑❶飛時白②

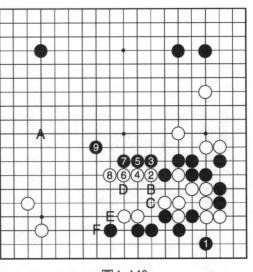

圖1-140

如脫先到Ａ位佔大場，黑則馬上在Ｂ位尖，經過白Ｃ，黑Ｄ，白Ｅ，黑Ｆ的交換後白棋難活。

圖1-141

圖 1-141，佈局已接近尾聲，白①在左下角跳出後黑❷到上面拐下，如脫先則被白A位跳出，上下均不能成空，大勢落後。現在，白棋的急場在哪？

圖1-142

圖 1-142，白①到上面搶佔大場，黑❷到右下尖頂不僅實利很大而且白棋將要外逃或做活，這樣白①就無法進一步發揮作用了。

圖 1-143，白①在右下角向裏飛才是當前的急場，是一石三鳥的好棋，首先實利很大；其次白已淨活，得到安定，最後是逼迫黑❷不能不拆，否則白A位逼過來，黑棋將大苦！

圖1-143

白③得到先手到右上角逼黑角，同時還瞄著攻擊黑棋▲三子，白棋佈局成功。

圖 1-144，白①併是本手，但需有後續手段才有力。

黑❷到左上角締角當然是大場，現盤面上只剩下右下角大場了，但白

圖1-144

應發揮白①一子威力才好。因為黑在A位欠補一手棋，「欠債還錢」，現在看白棋如何「討債」了。

圖1-145

圖1-146

圖1-145，白①搶佔大場從佈局角度來說沒有錯，但黑❷馬上在左下角虎起，棋形完整而厚實，這樣就有在中部和上面連成大模樣的可能，而右邊三子白棋並不堅實，尚有被打入的可能，白棋所獲利益不能滿意。

圖1-146，白①在左下角跳起是當前急場，也就是白棋向黑棋要債的下法。黑❷❹夾、白③⑤阻渡都是好手。黑❻挖也是無奈之著，至黑⓰補斷是雙方必然對應。結果白得實利不小，黑雖得到外勢，但白是先手，應是兩不吃虧。尤其由於有白◎一子，多少都會對黑外勢有所影響。

圖 1-147，白①跳時黑❷刺一手後再4位跳下是常用手段，以下至黑❽為雙方的正常對應。白⑨長出後棋形厚實，全局均衡。

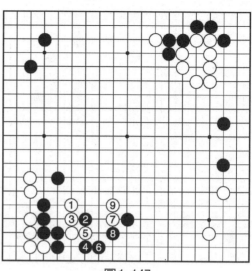

圖1-147

急場有時也未必在局部，不可計較一塊小棋的死活，而大場更重於急場。這樣大場也就成了急場。

圖 1-148，白①到右下角尖，黑棋如不補則白A位尖後黑棋不活。但盤面上還有更重要的地方。

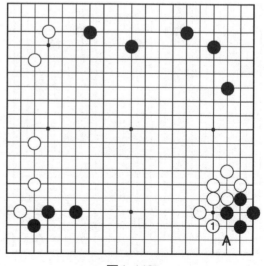

圖1-148

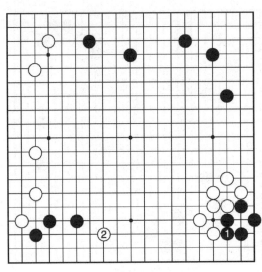

圖1-149

圖 1-149，黑❶急於在右下角補活，白②得到先手而到左下角逼是絕好的一點，不僅對黑棋右下角形成威脅，而且黑子為求安定必然會加厚白②一子，這樣黑棋全局將落後。

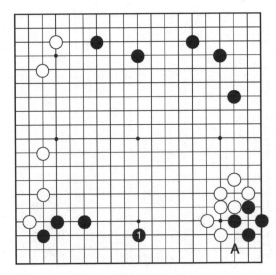

圖1-150

圖 1-150，黑❶在本局中既是大場也是急場，抵消了右邊白棋的勢力，白如到右下角A位尖吃去黑角，黑即佔盤面上其他大場。兩個先手足以抵消角部的損失，而且全盤黑棋棋形舒展。

圖 1-151，黑
❶接白②跳是典型
星位壓靠定石的一
種，盤面上的上
邊、下邊及右邊均
有大場，但都不是
當前的急場。

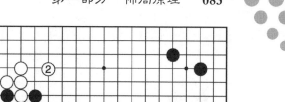
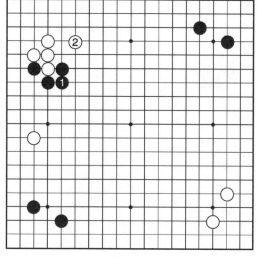

圖1-151

圖 1-152，黑
❶在下面開拆是阻
止白棋拆的大場，
但白②到左邊拆二
後白棋已經安定，
上面黑棋的厚勢沒
有發揮任何作用，
而左上角白棋的實
利優勢就無法追回
了。黑棋佈局不
利。

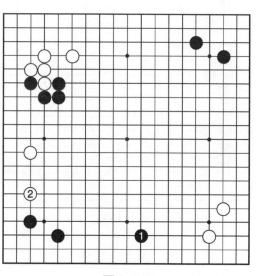

圖1-152

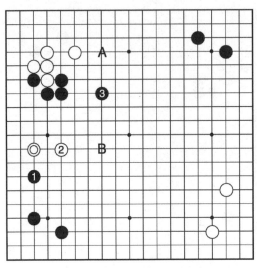

圖1-153

圖 1-153，黑❶從無憂角把白◎一子逼向自己厚勢一邊，這是常識，白②跳起，黑❸順勢大跳，以後黑或在A位攔下和右上角無憂角相呼應，或在B位鎮白左邊二子加以攻擊，佔據全局主動。

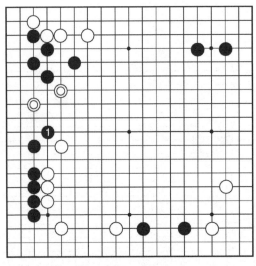

圖1-154

圖 1-154，黑❶在左邊尖出，企圖攻擊白棋◎兩子，有些過分。白棋只要冷靜看清雙方各自根據地，就能找到急場的所在。

圖1-155，白①在黑▲一子的威逼下馬上逃出，有些隨手。黑❷即到左上角立下，得到安定。以後在適當的時機

仍可A位靠出，白
三子將受到攻擊。

　　白③、黑❹各
佔大場。全局黑棋
安定，而白棋仍有
一塊浮棋，黑棋主
動。

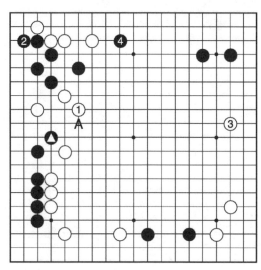

圖1-155

　　圖1-156，白
①到左上角打才是
急場。使黑棋失去
了根據地，黑棋為
取得安定只有2位
沖攻擊白◎兩子，
於是白③擋，正好
補強了自己。黑❹
斷至黑❼接，白為
了防止白A位長
出，不可不在8位
長一手。白⑨嵌入
是防黑B位沖的好
手。黑、白各佔大
場，應是白稍好！

圖1-156

　　黑❷如改為B位長出，則白C位關，黑只有D位跳，是
雙方向外跳的結果，但白棋主動。

圖1-157

圖 1-157，這是一盤常見的佈局，黑❶到右上邊逼，現盤面上大場很多，但黑❶是瞄著打入右邊白棋的。

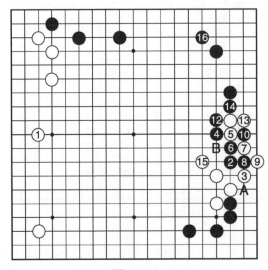

圖1-158

圖 1-158，白①到左邊佔盤面上大場，形成左邊模樣。但黑❷馬上打入右邊，白③尖阻止黑棋在 A 位渡過，黑❹飛後至白是此型中典型變化之一，黑⓰不在 B 位接，準備棄去三子，到上面守角，形成外勢後全局黑棋領先。

圖 1-159，白
①跳起補強右邊才
是急場，這樣以後
在任何地方落子都
不會有後顧之憂
了。黑❷分投是大
場，白③逼方向正
確，黑❹、白⑤拆
二後是一盤雙方從
容的佈局。

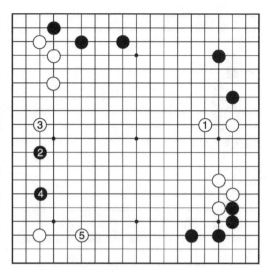

圖1-159

圖 1-160，白
①拆二時黑❷尖
頂，白③挺起，造
成重複，但同時也
得到了加強。黑棋
此時要注意自己的
安危。

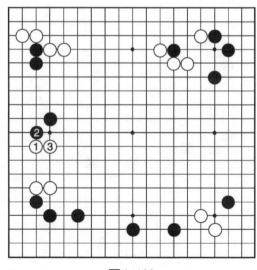

圖1-160

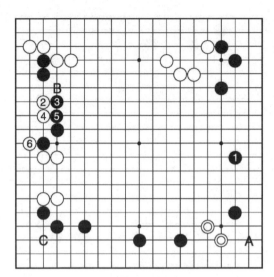

圖1-161

圖1-162

圖1-161，不可否認黑❶是目前最大點，首先鞏固了右邊陣地，進一步可在A位對白◎二子搜根，但現在不是主要戰場。白②立即到左邊打入，絕對是一手好棋。黑❸壓至白⑥渡過後黑棋成了浮棋，必須逃出，也無法到A位飛了。以後白還有B位扳出的要點。由於白已安定，就可放心在C位打入了，全局白優。

圖1-162，黑❶補強自己才是當前急場。安定後可以放心到上面打入白棋陣中，白②打入後黑❸逼，白④罩住黑一子後黑棋先手效率仍在。佈局成功。

圖 1-163，從立體結構上來說白①在 A 位拆才是正確方向。黑即於 3 位擋下，白左下角數子將失去根據地而受到攻擊。所以白①搶先拆逼黑棋兩子，白③曲是生根要點。下面黑棋將佔大場還是搶急場？急場又在哪？

圖1-163

圖 1-164，黑❶搶佔右邊本是絕對大場，但不是急場，白②④連壓兩手後黑下面▲三子成了無根之棋，在左邊白棋厚勢的威逼下將陷入苦戰。

圖1-164

圖1-165

圖1-165，黑❶在右邊曲才是當前急場，把白棋封鎖在內，並和黑⬣三子取得了聯繫，限制了白棋成為厚勢。以後還有A位飛的先手利益，是黑棋好下的一盤棋。

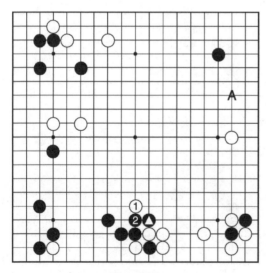

圖1-166

圖1-166，白①刺是絕對先手利用，如黑❷到A位搶佔大場，白即於2位斷，右下即將成為大模樣。所以黑❷不得不接，黑棋厚實而且黑⬣一子的箭頭正指向右邊白空。問題是下一步白棋從何處落手才能在佈局時佔得先機！

圖 1-167，白①到右上角掛，一子兩用，既擴張了右邊的勢力又掛了黑角，一般來說是絕好大場，但黑❷先於左邊跳起一手，擴大左邊模樣，逼白③跳出後再於右上角黑❹應，白棋不爽。

白③如到上面4位雙飛燕，黑即做黑A白B交換後於3位鎮，白苦！

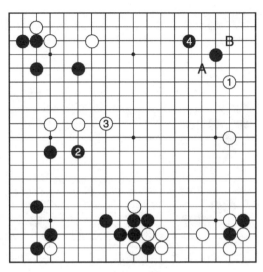

圖1-167

圖 1-168，白①在左邊曲跳，鎮黑一子，才是急場，也發揮了當初白◎一子刺的作用，黑❷不能不應，白再3位掛至白⑦是白希望的佈局。

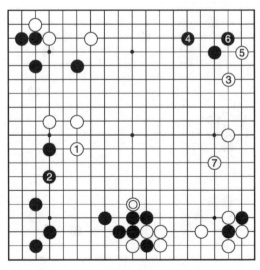

圖1-168

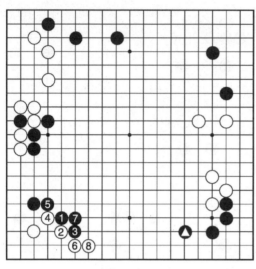

圖1-169

圖 1-169，左下角白⑧爬是完成了定石。雖處於低位，但和右下角黑▲子處於三線也可抵消。黑棋取得了先手，怎樣才能發揮黑❶至❼外勢的作用是當務之急。

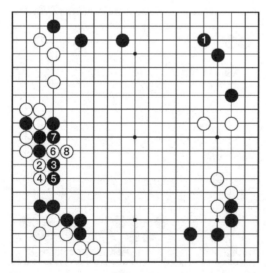

圖1-170

圖 1-170，黑❶到上面佔據最後大場雖不是壞棋，但忽視了盤面上的急場。白②到左邊黑棋兩子頭上扳，黑❸、白④、黑❺後白在 6 位打、8 位長出後黑被分開，處於苦戰，全局陷入被動。

圖 1-171，黑
❶是當前急場，這
樣才能發揮左下角
的外勢作用。至於
白②到上面點角也
是正常下法。由於
左邊黑外勢充分，
全局呈黑棋好下的
局面。

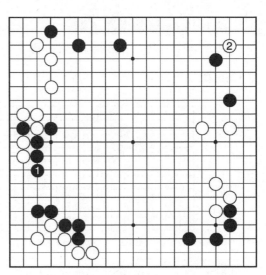

圖1-171

# 第十一節 定石的選擇

定石千變萬化，在佈局階段一定要根據全局的配置採用
與其相呼應的定石。一旦採用不當，即使局部是兩分，在全
局來說也是壞手。所以有人說：「用定石損兩目。」因此，
只記熟定石而不能靈活選擇運用的話，結果反而要吃虧。

圖 1-172，黑❶掛、白②托，以下黑❺選擇了虎的定
石，正確！白⑥跳
後黑❼一子正好對
白◎一子夾擊，同
時自己得到開拆，
是所謂「開兼夾」
的好手。

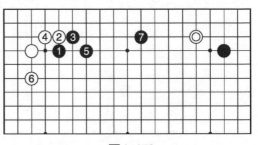

圖1-172

圖1-173，黑❺選擇了粘上的下法，黑❼只能拆三，但白◎一子有A位拆二的餘地，所以構不成威脅，白也不擔心黑棋的進攻。

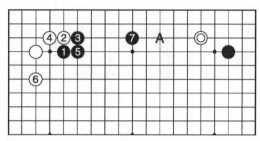

圖1-173

圖1-174，這是黑棋三連星的佈局，白①掛角，黑❷一間低夾，白③點三三，黑❹擋的方向正確，至黑❽是典型定石，黑棋外勢正好和黑▲一子配合成為大模樣。

圖1-175，當白③點時黑❹在左邊擋，方向錯誤，也是

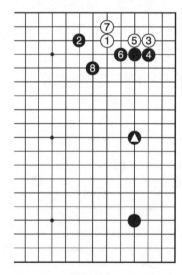

圖1-174

圖1-175

定石不當，經過交換，白⑪跳出，正對黑棋要成空的方向，黑△一子發揮不了作用，很不爽！

圖1-176，這是二連星佈局，右上角仍用圖1-174的定石，但黑❽飛起是後手，白棋可以馬上到A位一帶分投，將黑棋分開，黑棋上面的厚勢得不到最充分的利用，明顯佈局失敗。

圖1-176

圖1-177，佈局剛剛開始，黑❶跳起，白不肯在A位飛起，是不想讓黑佔到B位拆兼夾白◎一子的好點，所以到右上角掛以求變。按一般下法白在C位拆是正常下法，現在就看黑選擇什麼定石才不吃虧呢？

黑如D位關，被白B位拆後顯然白棋成功。

圖1-177

　　圖 1-178，黑❶採取壓靠定石，至黑⓫接，是定石的一型，白取得先手後再於 12 位飛起，由於上面白棋非常厚實，黑△三子將受到攻擊，白棋步調輕快，佈局成功。

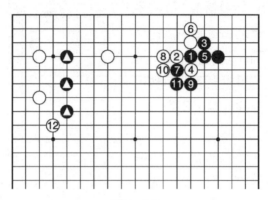

圖1-178

　　圖 1-179，黑❶採用二間高夾才是正確的選擇，至白⑥飛是典型星位掛二間高夾定石。白棋處於低位，黑棋又得到先手處理左邊三子，應是黑棋成功。

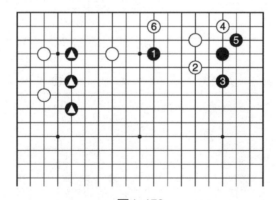

圖1-179

圖1-180，佈局已近尾聲，只剩下右角，白◎小飛掛是盤面上的唯一大場，黑❶選擇了到右邊拆的下法，白②馬上飛壓過來，經過典型的小目定石，白得到先手到左邊最大限度開拆。枰面可見黑❶重複，白棋舒展，明顯白棋佈局成功！

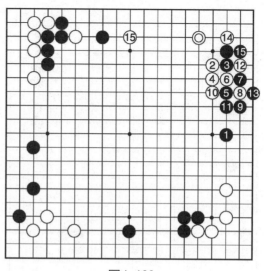

圖1-180

圖1-181，黑❶改為一間低夾，白②跳出，黑❸飛。以下是按定石進行，結果上面黑棋顯得重複而且在低位，黑⓯又是後手，白⑭虎後棋形厚實沒有被攻擊的顧慮，可以脫先他投。黑棋佈局稍嫌遲緩。

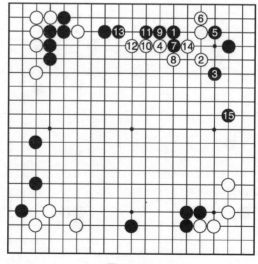

圖1-181

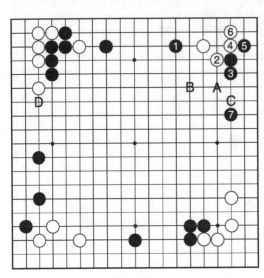

圖1-182

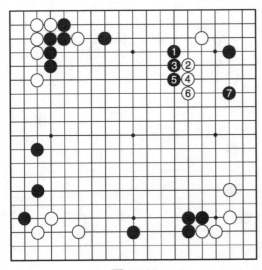

圖1-183

圖1-182，黑❶一間低夾時，白②選擇了尖頂至黑❼定石，白棋得到安定，而上面黑棋比較空虛。

全局白得到三個角，黑棋明顯不利。

白②尖頂時黑如4位立下，白即A位點，黑❸、白B、黑C後白再D位併，白棋輕靈而且上面黑棋隨時有被分割的可能，可見白稍好。

圖1-183，最後黑在本圖選擇一間高夾定石才是最嚴厲的，白②飛出，黑❸❺連壓兩手，加強了上面模樣，再7位拆二，這才是最合適的選擇。

圖 1-184，黑
❶到右上角掛時，
白②脫先到黑左上
角高掛，黑❸外
靠，白④扳，黑❺
退後白棋面臨定石
的選擇問題。

圖1-184

圖 1-185，白
①虎是定石的一
型，但黑❷飛起
後，白棋左邊三子
的外勢已被抵消，
同時右上角一子白
棋也仍未安定。

圖1-185

圖 1-186，白①長出，黑❷斷，白③打至黑❽接，白棋
得到先手，到9位開拆兼夾擊黑▲一子，佈局領先，這是定
石選擇正確的結果。

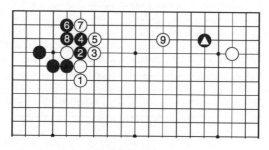

圖1-186

圖1-187，黑❶到左上角掛，雙方都要心中有數，以選擇一個最能接受的定石，尤其是白棋一定要做到。

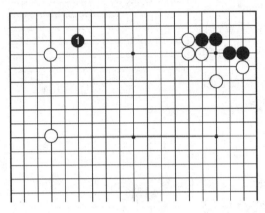

圖1-187

圖1-188，白①關出，黑❷大飛恰到好處，白③尖頂黑❹挺起後黑棋已活，而右邊數子白棋的外勢被限制發揮，而且黑對白左上角有A位點入的手段。白棋不爽。

黑❷如改為上邊B位飛應，則嫌太薄，白只要C位跳下黑棋即很難下。

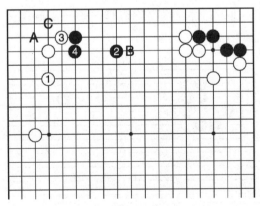

圖1-188

圖1-189白①關時，黑❷向角裏飛，是希望白4位應然後A位拆二，讓白棋右邊受到限制。但那只是一廂情願。白③反夾，黑❹只好尖。至白⑨定石完成後，白得外勢，並充分得到發揮。

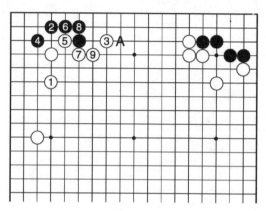

圖1-189

圖1-190，總結了上面幾種定石的選擇，可以看出白棋都不滿意，所以改為白①的一間低夾，黑❷點三三後至黑❿，白棋兩邊配合均不錯，白棋可以滿意。

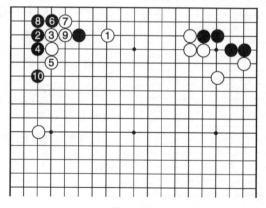

圖1-190

　　圖1-191，佈局剛剛開始，黑❶掛，白②一間低夾。黑棋面臨選擇什麼定石的問題了。

圖1-191

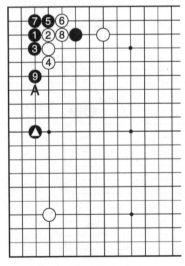

圖1-192

　　圖1-192，黑❶點三三，以下對應至黑❾跳是常見定石。但黑❾一子和黑▲一子均處於低位，而且下一手沒有好點可下。如再於A位併就太重複了。

　　可見黑❶選擇的定石不是最佳下法。

圖 1-193，黑
❶改為到另一面掛
的雙飛燕下法，白
②壓黑較弱的△一
子是這個定石的特
點。以下進行到黑
❼，和上圖大同小
異，而不如上圖實
惠，仍然是後手，
還是不能滿意。

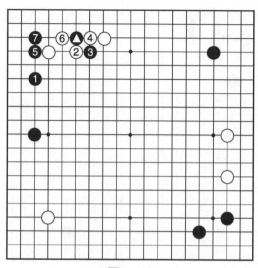

圖1-193

圖 1-194，黑
❸改為點三三，至
黑❼立下，白⑧到
右上角掛一手和黑
❾交換後仍要回到
10位補一手。

和上兩圖比
較，最大區別是黑
棋取得了先手，保
持了先手效率，可
以滿足了。

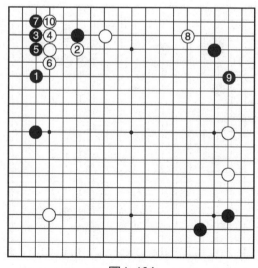

圖1-194

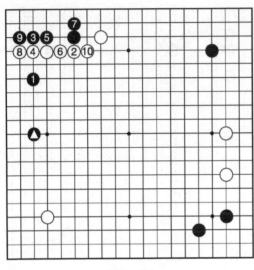

圖1-195

圖 1-195，黑❸點三三時，白④如改為下面擋，以下至白⑩也是定石黑棋仍得到先手，白得到整齊的外勢，但下邊有黑❶和黑▲一子，多少限制了白棋的發展，黑可滿足。

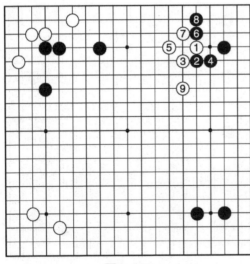

圖1-196

圖 1-196，白①掛是全局最後一個大場。問題是黑棋應採用哪個定石才能保住右邊形成的模樣。

黑❷靠出，以下按定石進行。至白⑨跳後正對右邊黑棋想成空的方向。黑棋不舒服。

圖 1-197，當
白④虎時黑❺改為
外扳，白⑥扳至黑
接是定石一型。黑
棋後手，白⑭馬上
分投，以後黑A、
白 B、黑 C、白
D，黑棋已沒有後
續手段攻擊白棋
了，右邊又圍不成
空，黑不爽。

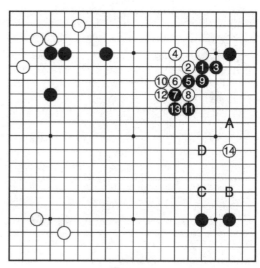

圖1-197

圖 1-198，所
以黑❶選擇了托，
白②扳後至白⑥是
正常對應，黑❺正
好對著要成空的一
面，右邊就有成空
的潛力。

白⑥由於有黑
❷一子的阻擋，不
爽！而且黑有A、
B 等處打入的手
段。應是黑棋舒心
的佈局。

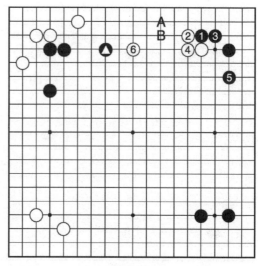

圖1-198

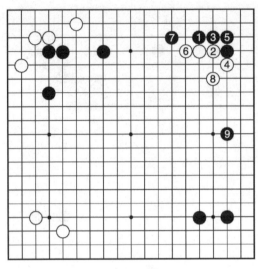

圖1-199

圖1-200

圖 1-199，黑❶托時，白②改為頂，希望下成雪崩型，而黑棋避開複雜變化，至白⑧黑棋取得先手，在9位開拆，右上角白棋外勢不但得不到發揮，而且可能成為黑棋攻擊的對象。

圖 1-200，白◎點三三是全局最後的大場，於是黑棋就面臨選擇從哪一個方向擋下的問題了。

黑❶擋方向大錯！這樣黑左邊▲三子發揮的作用就不大了。右下邊的白B位拆後右上角黑棋所獲將大大減少。

圖 1-201，黑
❶在左邊擋才是正
確的選擇，至黑⓫
後黑在上面形成了
大模樣，以後如能
進一步在A位跳起
則更是立體結構，
黑好！

可見，同一定
石也存在一個方向
選擇的問題。

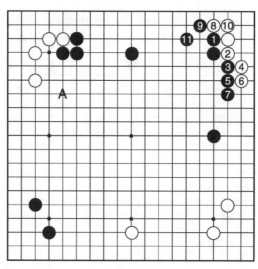

圖1-201

圖 1-202，白
④扳時，黑❺連扳
也是定石一型，但
進行到白壓出後，
黑⬤一子將受到白
棋攻擊，如逃出必
將影響到上面的大
模樣。所以黑棋佈
局不成功。

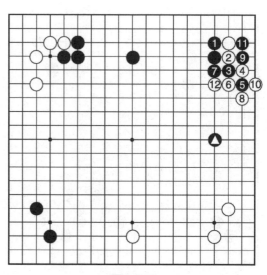

圖1-202

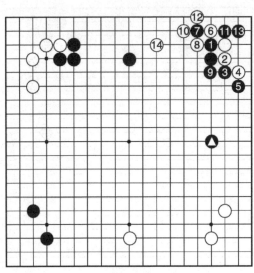

圖1-203

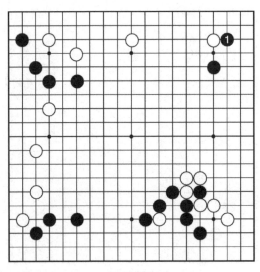

圖1-204

圖 1-203，黑❺扳時，白⑥到上面扳，至白⑭拆也是典型定石，這樣黑得先手，而且角上實利很大，還和右邊❹一子黑棋相呼應。而白棋雖破壞了上面黑角，總的算來還是虧了。

圖 1-204，佈局已到最後階段，黑❶到右上角托是必然的一手棋。

白棋在右下角有厚勢的情況下，選擇什麼定石才能充分發揮這一厚勢的作用呢？

圖 1-205，白②扳是拘泥於定石的下法，對應至白⑥是標準定石。黑❼拆後，右下角白棋的外勢化為烏有。全局黑棋明顯優勢。

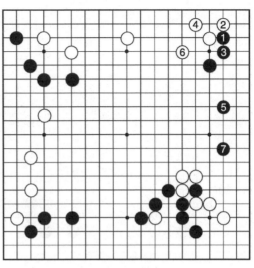

圖1-205

圖 1-206，黑❶托時白②到下面反夾，好手！這是看準右下角厚勢的選擇。對應至黑❺虎時白⑥關出，既形成了右邊模樣，又和上面白◎一子相呼應。黑棋右上角還要向外出頭，否則將有可能被白封鎖在內，那將更為不利。全局白棋主動。

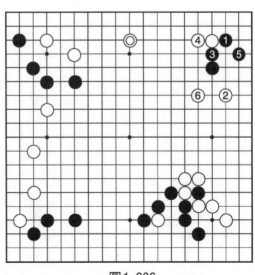

圖1-206

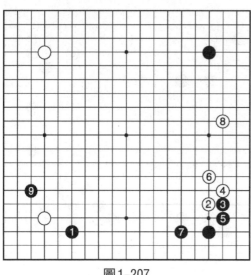

圖1-207

圖1-207，黑❶到左下掛，白棋脫先到右下角2位掛，至白⑧完成了一個定石。黑❾得到先手，到左下角對白一子雙飛燕。此時，白棋要考慮用什麼定石才能取得優勢？

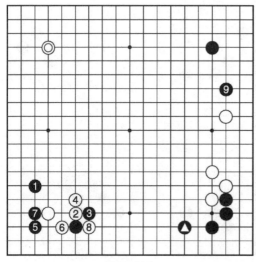

圖1-208

圖1-208，白②壓、黑❸扳，對應至白⑧，由於右邊有黑◬一子，白棋外勢受到限制，不能充分發揮。而且黑❶一子正對白左上角白◎一子，這樣白棋左邊也不能成為模樣，顯然白棋不爽。

圖 1-209，雖然是同一定石，但本圖中白②改個方向壓，方向正確。至白⑧，黑棋和右邊雖同處於三線低位，但得到先手，到上面9位大飛。白也形成了外勢和左上角◎一子相呼應。這是雙方均可接受的結果。

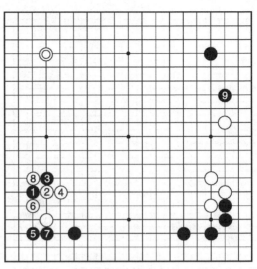

圖1-209

圖 1-210，盤面上三個角各完成一個定石，白①得到先手當然到右上角去掛。黑棋選擇的定石只有發揮右下角的外勢才是正確的。

圖1-210

圖1-211

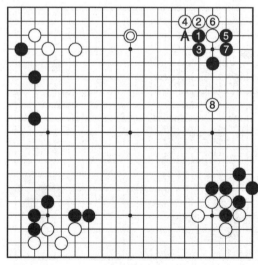

圖1-212

圖1-211，黑❶外靠，對應至黑⓫提，結果不能說黑棋不好，但白上面有◎一子白棋，黑棋發展受阻，白⑩又正對黑棋想成空的方向，黑棋總是不爽。下面再選一個定石看結果如何？

圖1-212，由於上面白有◎一子，白④選擇了長出，而不在A位扳。至黑❼退，白⑧立即打入，黑棋上下兩邊得不到連成一片的機會，顯然黑棋對結果不能滿意。

圖 1-213，最後黑❶選擇了內托的下法，把黑❺從A位改為高拆，這樣才有氣勢。結果不是說黑棋已佔到全局優勢，但能發揮下面厚勢的作用就是一個成功。

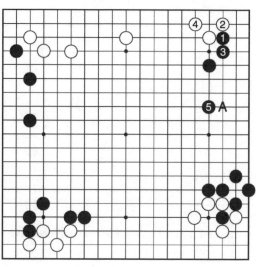

圖1-213

圖 1-214，佈局剛剛開始，白①掛角，黑❷為了配合右上角星位所以三間低壓，那白棋應選擇什麼定石來對應呢？

圖1-214

圖1-215

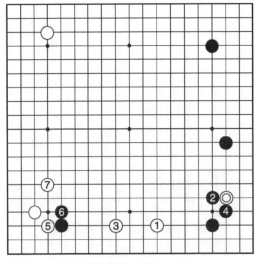

圖1-216

圖1-215，白①尖頂，黑❷退，以下進行到黑❻是常見的定石，結果雖不能說白棋有什麼不對，但讓黑❻一子和右角黑▲一子相呼應，總覺不爽。

圖1-216，白①到左邊夾是不以一子得失為重，而是重視大局，這才是正確的選擇，黑❷當然不會放過白◎一子，白③拆二，黑❹吃淨白◎。這樣白⑤得到先手尖頂左邊一子，至白⑦順勢飛出攻擊黑二子，白①③兩子發揮了最大作用，右邊一子的損失也就挽回了。

圖 1-217，白①在右下角掛，那麼黑棋採用什麼定石才能發揮左下角黑▲一子的作用是本局關鍵。

圖1-217

圖 1-218，黑❷一間低夾，雖屬於開兼夾，但白③不理而脫先反夾，好手！黑❹尖頂，白⑤拆二，黑❻補時白⑦到右上角掛，黑❷和左邊▲一子黑棋都在低位，而且有重複之感，偏於一邊。而白棋速度快，佈局開闊。黑不能滿意！

圖1-218

圖1-219

**圖 1-219**，黑❷尖頂才是正確的選擇。白③挺起時黑❹尖緊湊，逼白⑤拆，先手搶到了左上角掛，黑棋先手效率得到發揮。

因為有黑▲一子，白⑤不能在A位拆三，如拆，則黑可B位打入，白苦！

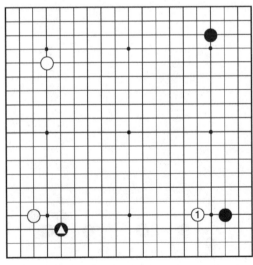

圖1-220

**圖 1-220**，佈局剛剛開始，白①到右下角掛也是常見的下法，但黑卻不能隨手找一個定石，而要考慮到右下角黑▲一子的作用。選擇一個合適的定石。

圖 1-221，黑
❶托，隨手！白②
扳，以下對應是常
見定石。至白⑥拆
後正好對左下角的
黑棋一子進行夾
擊，取得所謂「開
兼夾」的最大效
率。黑棋當然不
爽。

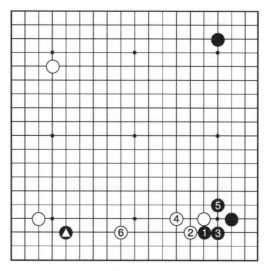

圖1-221

圖 1-222，黑
❶一間低夾才是正
確的選擇，白②以
後是雙方常見的對
應。黑後白為防黑
棋在此飛壓形成下
面大模樣，所以白
尖出。黑順勢飛出
後黑右邊厚勢得到
充分的發揮，先手
效率仍在。

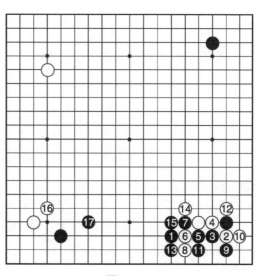

圖1-222

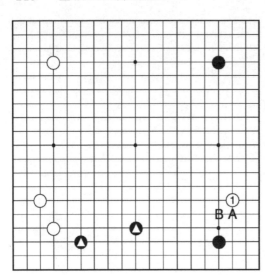

圖1-223

圖 1-223，這是典型的「小林流」佈局。由於白在A位或B位掛可能受到黑棋夾擊，所以在1位二間掛幾乎成了必然的一手。黑棋選擇什麼定石才能發揮黑▲兩子的作用？

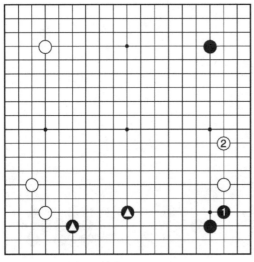

圖1-224

圖 1-224，黑❶尖，白②拆二是避開複雜變化的簡明下法。局部沒有什麼不對，但下面空虛，黑兩子沒有發揮應有的作用，和當初下「小林流」的意圖不符。所以白②拆後不能說黑吃了虧，但也沒有什麼便宜可言。

圖 1-225，黑
❶肩沖是重視取
勢，強調黑△一子
的配合。白②飛角
是重視實利的下
法，黑❸夾後雙方
接應已成為現在的
定石之一了。至黑
❶飛守角，白為防
黑 A 位尖，白⑯必
補一手，結果應是
兩分，但黑△一子
發揮了作用。

圖1-225

圖 1-226，白
②飛時黑❸改為
壓，以下也是一種
正常對應。白⑩⑫
後白右邊已經安
定，以後有 A 位夾
的利用，還是兩
分。

　當然還有其他
應法，但黑❶是必
搶的要點，這是能
夠體會的。

圖1-226

圖1-227，黑❶在右下角靠下。這是盤面上剩下的最後一個角了，問題是白選擇的定石必須要照顧到白◎一子。

圖1-227

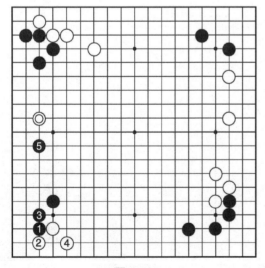

圖1-228

圖 1-228，黑❶托時白②扳是常見下法，至黑❺開拆是基本定石。但黑❺拆正好對白◎一子形成夾擊，這樣白棋全局被動，明顯不利。

圖 1-229，黑❶托時白②到上面拆二同時夾擊黑棋才是正應。黑❸頂，白④長，黑❺虎，白⑥拆二，白棋上下均得到了安定，全局平衡，是白棋可下的局面。

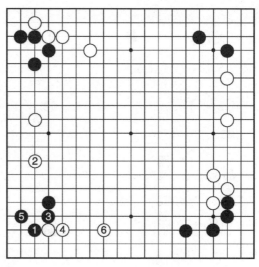

圖1-229

圖 1-230，這是所謂「中國流」佈局，左邊已經定型，白①到右上角掛，黑棋選擇的定石要以攻為守才好！

圖1-230

圖1-231

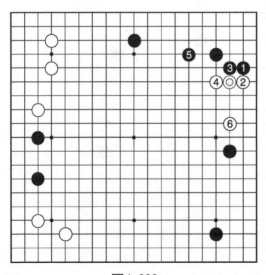

圖1-232

圖 1-231，黑❷採用一間高夾定石，白③跳起，對應至白⑦飛後白棋已得到了安定，而黑▲一子幾乎沒有起到攻擊的作用，黑❷也有落空之感。

另外，黑❷如直接在4位跳，白即5位飛，黑❻，白A位拆二後，黑棋更不能滿意。

圖 1-232，黑❶在二線飛是正確的以守代攻。但白②擋下後，黑❸貼，雖是定石，結果黑❺後得到了一定利益，而白⑥後也相對安定了。下面兩子黑棋也相應變薄，白棋隨時可以打入，黑棋一手也無法補完整。

圖 1-233，當
白③擋下時黑❹從
下面拆併夾過來，
才是貫徹最初 2 位
飛意圖的一手棋。

白⑤跨，黑❻
❽在角上獲得相當
實利，白⑨還要跳
出，黑❿跳後白棋
尚未淨活。黑棋上
下均獲實利，還可
進一步攻擊白棋，
當然黑好。

圖1-233

圖 1-234，黑
❶為了擴張左下角
的厚勢，所以到右
下角靠，白②到角
上靠下，此時黑棋
選擇什麼定石才能
達到預定的目標
呢？

圖1-234

圖 1-235，黑❶到上面扳，白②頂，黑❸擋，白④斷後至白⑫拆，是典型定石之一。明顯看到白⑫一子正對右下角黑子厚勢，使其失去了意義，黑棋失敗。

圖 1-235

圖 1-236，黑❶選擇了退，是照顧左下角厚勢的正確下法。白②長，黑❸壓，對應至黑❾飛是定石的一型。從實利上來說白棋爬四線，稍佔便宜。但右上有黑ⓐ一子，白尚需在 A 位補一手棋。而黑❾飛起後和左下角形成大模樣，氣勢宏大，達到了預定目標。

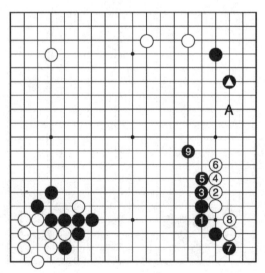

圖 1-236

圖1-237，右下角是黑棋對白角「雙飛燕」的定石。但定石不是固定的，在必要時應採取靈活變化的下法。如按定石現在白在A位扳才是正應，但要考慮到上面黑棋是「高中國流」佈局，白棋一定要限制其發揮成為模樣。

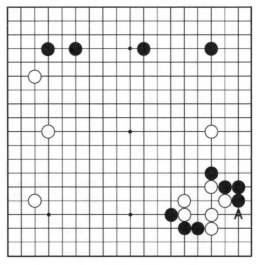

圖1-237

圖1-238，白①扳是按定石進行，局部不是壞手，至白⑤扳是防黑A位夾。結果黑❷跳起後加強了黑棋的外勢，這樣正好和上面「中國流」為背景夾擊白◎一子從而獲得發展上面的可能，白棋不能滿意。

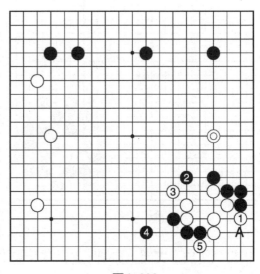

圖1-238

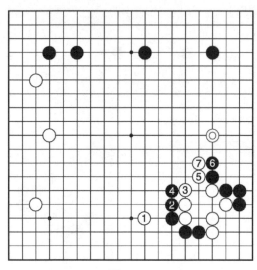

圖1-239

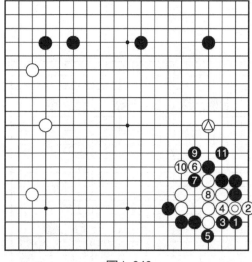

圖1-240

圖 1-239，白①到左邊逼雖不是定石，但卻是根據周圍佈局情況靈活下出的一手棋，照顧了左邊形勢。黑❷不壓不行，白③順勢長出，黑❹仍要再壓，不能被白在此曲。白⑤頂後白⑦再壓一手，和白◎一子正好聯絡。白棋的外勢足以和上面「高中國流」相抗衡。白布局稍優。

圖 1-240，圖中白◎在位扳時黑❶不在 10 位跳，而是直接到角上夾，白②立阻渡，黑❸至❺渡過，白即到 6 位斷，至黑⓫也是一種變。黑棋得到了角上實利，白◎一子仍處於被攻擊狀態，白棋佈局有落後之感。

圖 1-241，黑❶夾時，白②立下，黑❸渡過，白④斷。局部白棋沒有吃虧，但黑❺搶到先手到左下角掛，白⑥拆一、黑❼拆二後仍是黑棋稍優的局面。

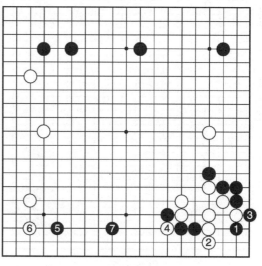

圖1-241

圖 1-242，白①在右下角靠，是想發揮白◎一子的作用。黑棋選擇定石時要注意先後手和行棋方向，才能找到最恰當的定石。

圖1-242

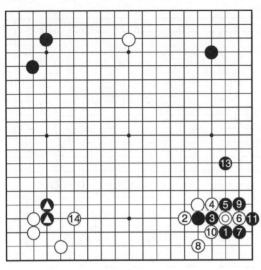

圖1-243

圖 1-243，黑❶托、白②扳，以下雙方按定石進行，至黑⓭是黑後手，被白⑭飛起在下面左右呼應形成一定規模，同時攻擊黑▲兩子，黑棋明顯不利。

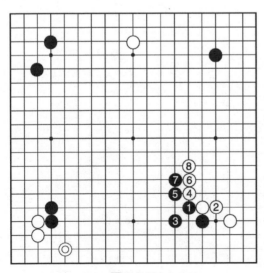

圖1-244

圖 1-244，黑❶改為在外面扳起，白②退，以下至白⑧也是定石的一型。局部白在六線，實利不小。而左下角還有白◎一子「槍頭」，正好對著下面黑棋要成空的方向，所以黑棋大虧！

圖 1-245，當白②扳時黑❸不在 A 位頂，而是立下，白④不得不退，至黑❾接，白⑩也是非接不可的一手棋。黑棋得到先手到右下角完成三三定石，抵消了右邊的白棋的外勢。這是黑棋靈活變化的結果。

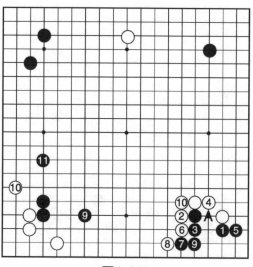

圖1-245

定石的選擇固然重要，但如不懂得靈活運用也是不能在盤面上取得理想效果的。

圖 1-246，右下角白◎位立下是定石，但下一步黑棋應怎樣落子呢？

圖1-246

圖1-247

圖1-247，黑❶固守定石，在1位飛起，白②當然運用先手的機會到右上角完成二間高夾定石，經過交換，白棋不只得到了安定，而且白④一子正對黑棋成空的方向，黑棋佈局失敗。

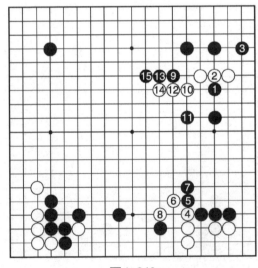

圖1-248

圖1-248，黑❶脫先到上面刺才是活用定石。白②接後，黑❸跳下不只實利很大，而且是對白棋搜根的下法，白④到右下角沖出，白⑥⑧後，黑❾飛鎮發起對白三子的進攻，對應至黑，黑棋右邊和上邊均有所獲，得到相當實利。而白中間數子尚未活淨，還處於苦戰當中，明顯黑棋佈局成功。

圖 1-249，白
①到四線斜拆三，
也是一種定石下
法。但在此形中由
於有黑△一子的槍
頭，所以白①是一
大失誤。

圖1-249

圖 1-250，黑
❷馬上在左上角拆
二，逼迫白①一
子，白③跳，黑❹
順勢在角上跳下，
護住角部很大實
利，而且瞄著白棋

圖1-250

的薄味，仍有打入白棋的手段，白棋失敗。

　　圖1-251，白①改為飛角，希望黑在3位尖再A位拆，
這是一廂情願的下法，黑❷選擇了夾的定石，正確！結果至
黑❹白被封鎖在內，黑棋左右配合有形成大模樣的趨勢，當
然黑棋滿意。

圖1-251

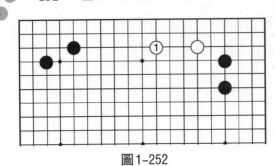

圖1-252，所以白①拆二才是本手，這雖是平常的一手棋，卻是雙方均可接受的下法。

圖1-252

## 第十二節　初學者的幾點失誤

除了上面所說的十一條佈局要注意的重點之外，初學者還需注意一些容易犯的佈局失誤。

### 1. 護角病

抱著「金角銀邊草肚皮」的金科玉律不放，只知護住角上實利，不懂向外擴張的重要性，也不反擊，如此必然要在佈局上落後。

圖1-253，白①掛角，在左邊有黑△一子時黑❷尖頂，完全正確。以下雙方對應均很正常，至白⑦，黑棋應如何行棋是要點。

圖1-253

圖1-254，黑❶到右邊立下，只圖保住角地，毫無進取之心，太保守了！是典型的護角病！

圖1-254

圖1-255，黑❶在左邊小尖是以攻為守的好棋，這樣中間白四子尚未活淨。白②如到上面拆逼黑角，局部來說黑在A位立下是好手，但於3位尖出更為積極，爭得出頭，且不讓兩塊白棋得到聯絡，保持攻擊姿態。黑好！

黑❸也可於B位立下，以後有C位的渡過，黑棋不壞！

圖1-255

　　圖1-256，白①依靠左下角星位◎一子白棋，到右下角逼，是企圖透過黑棋應手加強外勢。黑棋怎樣應才能不讓白棋借勁是關鍵。

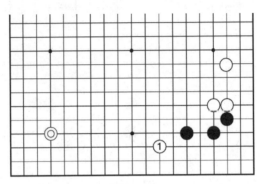

圖1-256

　　圖1-257，黑❶尖頂，白②上挺後加強了和左下角一子◎的構成勢力。然後黑又怕白A位或3位的點入，再補一手護住角空，黑棋共花五手棋，所得不多，子效太低。

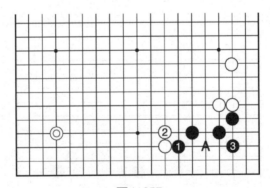

圖1-257

　　圖1-258，黑❶跳下或A位立均為正應，既補強了黑角，也消除了白B位點的手段，而白◎一子沒有了好的後續

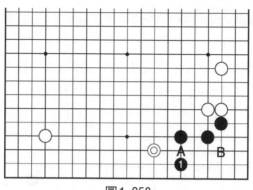

圖1-258

手段，反覺過分。

## 2. 拆二病

「一子拆二」是指在一子孤立時的下法，如一味拆二則是緩棋。

**圖1-259**，右下角黑❶斜拆三，白棋應如何對應才是好手？千萬不要一味保守！

圖1-259

圖1-260，白①到下面拆二是不懂拆二的意義，只是自我強處補強而已，毫無攻擊力量。左邊黑棋只要A位拆即可安定。即使黑棋脫先，白再B位拆二那也是一路低位，棋形不好看，黑只C位靠即可安定，可見白①無力。

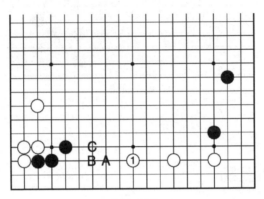

圖1-260

圖1-261，白①應多拆一些，對左邊三子黑棋進行夾擊才是好手，主動有力。黑在右邊未安定前不會在C、A位打入，而白攻擊黑棋的同時或可搶到C位飛甚至D位跳，形成立體結構，當然白好！

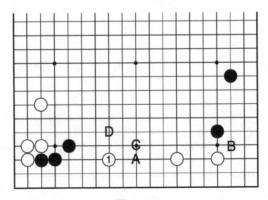

圖1-261

## 3. 恨空病

　　圍棋是雙方輪流下子的，所以不可能不讓對方也佔到一定的地盤，只不過是在雙方圍空時多者為勝。

　　如果一看到對方將要成空，就不管有多少空，也不看自己圍的比對方多還是少，馬上盲目打入，這就是「恨空病」。

　　恨空的結果的大多或是在對方攻逼下落荒而逃，對方在攻擊中取得實利，同時進入了己方陣地；或是在對方空內苦活，對方形成厚勢而一舉掌握勝勢。

　　圖1-262，白①為了不讓黑棋在下面圍成大空，嫉妒心一生就打入進去，這是黑棋的好機會，應馬上對其進行攻擊以取得利益。

圖1-262

　　圖1-263，白①打入，黑❷跳起，白③不得不關出外逃，黑❹❻馬上飛壓右邊白棋，白棋必須防黑A位沖下，這樣白①③兩子就在黑勢力範圍之中，必將受到猛烈攻擊，全局被動。這就是白①恨空造成的惡果！

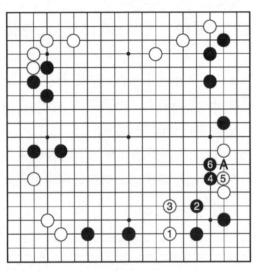

圖1-263

圖1-264

　　圖1-264，白①拆邊時黑❷應到右下角守角，白③補角，黑❹再拆邊，這樣黑棋局面寬廣，實空保持領先，先手效率仍在。

圖1-265，白棋在◎位拆時，黑棋不願看到白在左上成大空，在角上所謂「二五」侵分，至白⑥關起，黑❼又是另一種「恨空」的下法，是不想讓白棋到右邊成空。於是雙方進行到白⑱，黑⓳怕白棋在此處點。其實即使白點也是雙活。這樣白得到了厚勢，又搶到了20位掛。黑棋全局不利。

　　這全是黑棋恨空的惡果。

圖1-265

## 4. 好戰病

　　這和恨空病有一定區別，恨空型時主動打入對方，不想讓對方形成大空；而好戰型則是想攻擊對方看似孤棋的子，但沒有仔細看清周圍的雙方配置，盲目落子，結果往往被對方攻擊而吃虧。

　　圖1-266，白①尖頂本來就不是好棋，攻黑▲一子過急。黑❷挺出後，白③又馬上投入，以為是夾擊黑兩子，但黑右上角十分堅實，白③不是夾擊黑棋而是自投羅網。黑反而可在A位飛起攻擊，白③一子即使逃出也是孤棋，而且必將影響到下面白棋的模樣。過分好戰有時只能自討苦吃。

圖1-266

## 5. 脫離主要戰場病

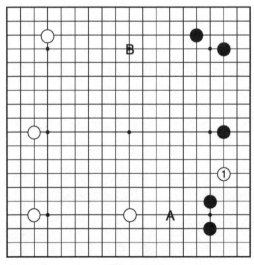

圖1-267

佈局時在局部也有戰鬥，但有的初學者為搶大場，往往脫離主要戰場，這就造成給對方機會，從而使對方一舉佔據優勢。

圖 1-267，佈局剛剛開始，盤面上大場很多，白在A位拆二或到B位一帶開拆都是堂堂

正正的佈局，但白①犯了「恨空病」打入黑棋陣內，黑棋正可抓住這個時機，對其發動猛烈攻擊，可以取得很大利益，在佈局時即可奠定絕對優勢。

圖 1-268，黑❷飛攻完全正確，白③挺出全是出於無奈，不知什麼原因，黑❹突然脫離了主要戰場，到下面拆，這樣白棋就可以輕鬆地在 A 位逃出，右邊黑棋模樣被白棋分裂，當然不利。

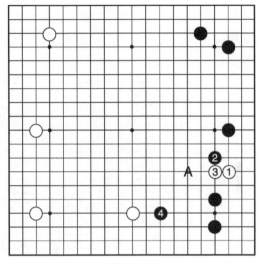

圖1-268

圖 1-269，當白③長出時，黑❹應繼續對白棋進行攻擊，所謂「二子頭上閉眼扳」，白⑤也只有扳出，黑❻斷，毫不鬆手，至黑⓮，黑在右下角可獲實利甚大，而且有黑❽的挺頭，黑優。

圖1-269

圖 1-270，黑在◭位扳後，白改為 1 位斷，黑❷即到上面擋下，白③只好打，以下至黑⓬幾乎是雙方不能改變的對應。其中黑❻已將右下角穩穩佔住，白只是一路逃出，幾乎是單官，而黑棋在上面形成一道強大勢力，潛力極大。全局黑棋大優！

圖1-270

以上僅舉出一些初學者易犯的典型毛病，其他還有如貪吃病、盲目發展外勢病等，在此不再多介紹了，留待在後面各類佈局中再加以詳細解說。

# 第二部分　佈局流派

## 第一節　秀策流

　　中國古代行棋雙方在落子前都先在棋盤對角各放一子，這樣就有了黑白各兩子，稱為「座子」，然後再下棋。日本首先廢除了座子，這樣圍棋變化更多，空間也更廣闊，行棋更自由了。

　　到了日本江戶末期有一個叫桑原秀策（1829～1861）的棋手下出了黑棋開局1、3、5連佔三個小目的佈局，被後世稱為1、3、5佈局，又叫「秀策流」佈局，到了20世紀五六十年代，不下秀策流幾乎就不成圍棋了，這種佈局佔領了圍棋舞臺達百年之久。所以吳清源大師曾把「秀策流」佈局比為圍棋史上的金字塔。

　　但現在下「秀策流」的人已經不多了，原因是當年黑子不用貼目。黑棋只要保持先手效率即可勝棋。而秀策流比較和緩，在大貼目的今天黑棋也是以積極態度為主流，不然很難取勝。

　　現在貼目已達 $3\frac{3}{4}$ 子，黑棋負擔很重，如和緩地佔角，必將無法貼出目來。現代佈局多為雙方積極搶空，甚至很早即開始了序盤戰鬥。

雖說秀策流現在已不多見，但初學者不可不知此型。

圖 2-1，這是典型的秀策流。黑**7**尖起是防白在此飛

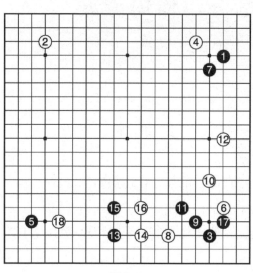

圖2-1

壓，白⑧到下面反夾黑**3**一子是求變的下法。黑**9**尖是定石，白⑩飛，黑**11**也是防白封鎖，白⑫順勢拆邊，黑**13**則反夾白⑧一子併兼顧黑**5**一子。黑**17**尖頂是急場，白⑱打入掛角後，佈局到此告一段落，左下角將開展序盤戰了。

圖 2-2，白⑥到右下角掛時，黑**7**到右上角二間高夾，比上圖的小尖要積極一些。白⑧尖，黑**9**大飛時白⑩到右下角高夾進行反擊，至黑**15**是定石。白⑯拆兼逼上面黑棋，好手！黑**17 19**自己生了根

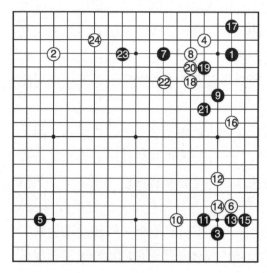

圖2-2

而且在攻擊白④⑧⑱三子。以下至白㉔飛守左上角，同時攻擊黑❼㉓兩子，戰鬥開始。

圖2-3，白⑥改為在下面高掛，是對秀策流佈局的一個突破。黑❼仍在上面尖。白⑧即在右下角托，至白⑫拆，黑⓭不在A位飛，而搶先手在左下縮角，白⑭為讓全局平衡也到左上角守。黑⓯再到右上角夾擊白④一子，白⑯是為了不讓黑在B位拆。如被黑佔，則右邊白棋還要補一手棋才行。黑⓱⓳後白⑳決定放棄白④⑱兩子，以讓黑㉑補一手而換得在白㉒位的兩翼張開。大局上還是兩分。

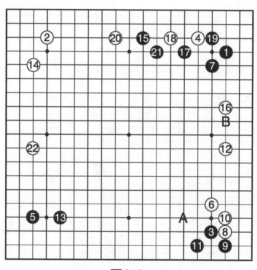

圖2-3

圖2-4-1，黑❼尖時，白⑧在右邊開拆兼夾擊黑❶一子，是秀策流佈局最典型的原始下法。同時白⑧還可防止黑在A位開拆兼夾。白也有拆到B位的。黑❾、白⑩各守一角。黑⓭當然到上面阻止白到C位拆。以下白⑭逼，至白⑯飛角，黑⓱拆，雙方均已安定。

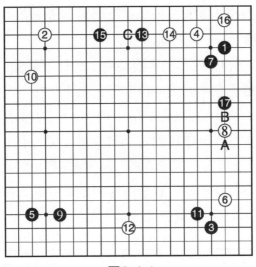

圖2-4-1

圖2-4-2

圖 2-4-2，白⑱到下面拆二，黑⑲是棄子，黑㉓是急場，㉔白吃淨黑⑲一子，黑㉕長，白㉖是防黑兩翼展開，黑㉗和白㉘是雙方各得一處的見合點。黑㉗如在 A 位拆，上面拆覺得薄了一些。黑㉙本身實利不小，同時

搜索白根。白㉜是小目大飛補角的常型。黑㊶跳是防白B、黑C、白D壓低，同時逼白㊷關出。

圖 2-4-3，黑
**43**曲鎮也是防白A
位打入和兼攻白棋
之意。白**44**當然要
應一手。以下白**48**
**50** **52** 都是先手便
宜。至此局面大致
兩分，黑棋稍優，
在不是大貼目的情
況下，應還是保持
著先手效率的。

圖2-4-3

圖 2-5-1，白
**6**改到左下掛也是
秀策流常見的下
法。黑**7**仍到右上
角尖起，也可在
25位守角。

白**8**反夾黑**5**
一子，且和左上角
相呼應。

黑**9** **11**以下至
黑**19**是定石。白**20**
併是好手筋。如在

圖2-5-1

角上22位跳靠，黑即於20位挖，白不好。黑**21**接後白**22**
擋，黑**23**立不只是阻止白棋渡過，本身獲利很大。白**24**拆並
呼應左上角。黑**25**守角，獲利很大。

白㉖飛是雙方必爭的消長點。如在左上角27位守，黑即於26位飛，既壓縮了左邊白棋模樣，又和黑㉕相映成勢。

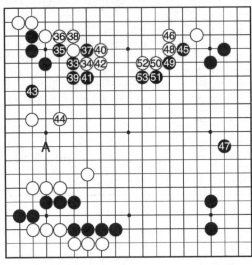

圖2-5-2

黑㉗高掛正確，白㉘飛至白㉜立均為正常對應。

圖2-5-2，黑㉝至㊶是為了保持出頭。黑㊸拆雖然窄一些，但整塊黑棋有了根據地，要點！

白㊹防黑A位打入，不可不關！

黑㊺先到上面飛壓一手，是為㊼做準備，白㊽至黑�51為正常對應。

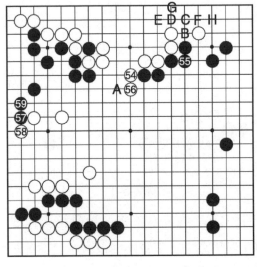

圖2-5-3

圖2-5-3，白�554扳出，強手！黑�555接是本手，如56位扳，被白A位連扳，黑棋反而破綻不少！黑�555不僅堅實，而且以後有B位沖，白C、黑

D、白E、黑F、白G至黑H吃下一子白棋的大官子。

白㊿關出不可省，佈局至此結束，全局黑空稍微領先，還有右上角吃一子之利，應是黑棋希望的局面。

圖2-6-1，白②改為佔右下角小目，是不想讓黑下成秀策流，但黑❺下到左下角目外，仍然佔了三個角，與左上角黑❸相呼應。白⑥如在7位低掛、黑即於左邊A位拆兼夾，所以只能高掛。白⑩跳起，黑⓫掛右下角至黑⓱是定石。白⑱尖也是黑棋好點，不可放過。

黑⓳到上面尖起，白⑳飛，黑㉑大甚！白㉒如被黑棋尖到，則白⑳失去意義。

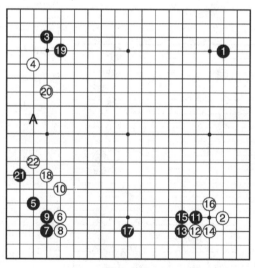

圖 2-6-1

圖 2-6-2，黑㉓開拆，也可在24位守角，白㉔掛角必然。黑㉕尖後白㉖拆。黑㉗先在角上尖頂再黑㉙拆，次序好！白㉚防黑A位打入。

黑㉛尖是先手便宜，黑㉝拆，黑㉟長後白㊱肩侵是防黑

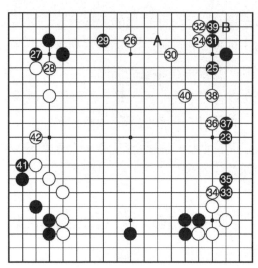

圖2-6-2

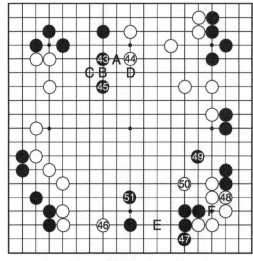

圖2-6-3

在右邊形成模樣。

白㊳後黑㊴不僅實利很大，而且防白B位跳入而失去根據地。

白㊵封住黑角，且使上下連成一塊。

圖2-6-3，黑㊸是防白A位飛出形成右上大模樣。白㊹跳，黑㊺不能不關出。否則白可B位靠、黑C位扳、白㊺長、黑A、白D後中間形成大模樣。

白㊻是盤面上最後一個大場。黑㊼是防止白棋E位打入，同時瞄著F位的擠。白㊽正是補這個擠。黑㊾飛出，白㊿關出，黑

�51順勢也跳了出來，雙方開始了中盤戰鬥。

全局黑行棋較厚，稍優。

圖 2-7-1，白②在左上角星位落子，在秀策流中也常見，目的是以取外勢對抗。至白⑫是常見對應。

黑⑬是「棋從寬處掛」，白⑭和白⑫正好呼應。

黑⑮夾擊白④一子，是為了和左邊黑⑬配合再黑⑰飛形成好形。白⑱可使兩子生根，而且逼黑⑲拆。黑⑲如不拆將被白在A位拆二逼過來，黑苦！

白㉒反夾至黑㉕是定石。

白㉖是盤面上剩下的唯一大場。

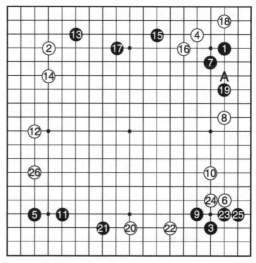

圖2-7-1

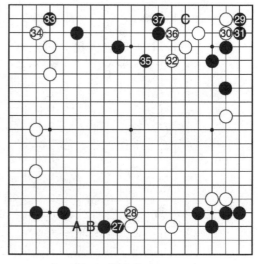

圖2-7-2

圖 2-7-2，黑㉗頂和白㉘交換是防止白在A位打入或B位碰。

黑㉙㉛後保證了右上角淨活。而且實利很大。白㉜尖出不可省。黑㉝又飛入左上角，再㉟飛出。白㊱尖頂是防黑棋

在C位飛入而被搜根。

圖2-7-3，白㊳壓低黑棋。黑㊴退，正確！如在A位扳則白B、黑C、白D、黑E、白F後即可借力擴大左邊的白棋勢力，同時使上面黑棋重複無味。

白㊵跳起是防黑在G處打入。黑㊶也開始向中間發展，而且厚實。

白㊷先在二線飛一手是先手便宜。白㊹飛封是為爭取中間勢力。

黑㊺不只實利很大，而且是先手，保證右下淨活。

以下至黑㊼，黑棋不斷擴大中腹，而白㊾後也有所獲。

佈局至此告一段落，幾處黑棋均已安定，大有希望。

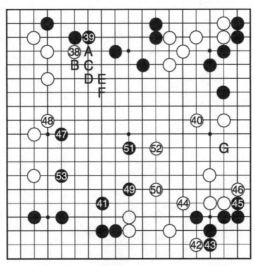

圖2-7-3

圖2-8-1，白⑧托時黑❾脫先到上面反擊是為了不讓白在A位拆。白⑩如在B位頂，則黑C、白11位立，黑可D位拆逼白棋，所以白⑩到左下角掛。

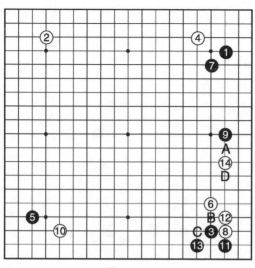

圖2-8-1

黑⓫回到右下角應。至白⑭是要點，不然黑D位拆，白苦！

圖 2-8-2，黑⓯掛角，白⑯一間低夾，至黑㉓立是定石。白㉔不急於A位接而到左下角飛壓下來，這是從全局出發的下法。

白㉖壓時黑㉗長而不在B位跳是為取得先手，白㉘當然要長出。

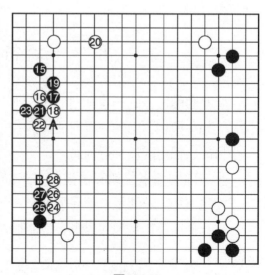

圖2-8-2

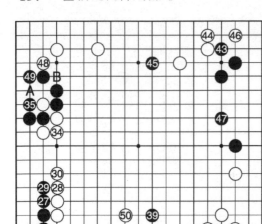

圖2-8-3

圖 2-8-3，黑㉙再長一手，等白㉚長應後搶到下面拆，是為了抵消左邊白棋的勢力。

白㉜飛角攻擊黑棋且獲得不小的實利。

黑㉝托到黑㊲活角。

白㊳是大場，以下均為正應。黑㊻不可省，此處如被白扳，經黑A白B打後，黑大虧。

白㊿關起，雙方均有一定勢力，白棋形勢較為雄壯，局面有望。

# 第二節　平行佈局

黑棋❶❸佔在同一邊角上不同方向的小目被稱為「錯小目」，如佔據相對面的小目則被稱為「向小目」，也有一星一小目的，都可歸於平行佈局。

至於佔兩個星位或三個星位，雖也是平行，但另歸為「二連星」和「三連星」佈局了。

平行佈局注重實地，黑棋容易控制局面，一般不會有太激烈的戰鬥。

圖 2-9-1，黑❶❸是錯小目。黑❺到上面下成無憂角，

是典型的平行佈
局。

白⑧掛右下角
至白⑫拆是高掛的
典型定石。黑❸拆
二有先手意味，白
⑭關起是防黑在C
位打入。

黑❺掛角，這
是很古老的下法，
也有在 A 位分投
的，則白有B位拆的手段。

這種下法現在不多見
了，白⑥也有在C位分投的
手法。

下面介紹兩種右邊黑棋
的打入的變化。

圖 2-9-2，當黑❹即圖
2-9-1中黑❸拆二時。白①
不在15位跳，而到左邊開
拆，那就要對黑❷的點入有
所準備。

黑❷點入，白③阻渡，
黑④在二路飛是重視實利的
下法，白⑤先在下面刺一手，是防止以後黑在A位沖。然後
白⑦罩住黑❷一子，黑❽靠，對應至白⑮枷，黑⓰靠後再

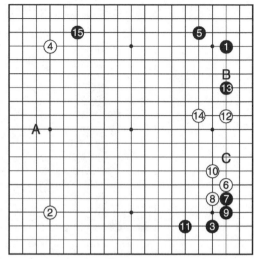

圖2-9-1

圖2-9-2

圖2-9-3

18位跳出，以防白棋成為厚勢。也有不做這個交換的，這是定石以後的典型下法之一。

圖2-9-3，黑❹改為先向外飛，和圖2-9-2恰恰相反，是重視外勢的下法。白⑤長後黑❻頂，白⑦以下從下面渡過。黑⓰後，白⑰不可省，並不是為了A位吃黑三子，而是不能讓黑棋點到斷點，白B位跳出，黑C位一路跳下後白棋整塊未活，而且還有黑D位擠後E位的劫爭。

還有其他變化，此處不再多做介紹。

圖2-10-1

圖2-10-1，黑❺改為先在左上角掛，白如A位應，則黑下B位，成為「迷你中國流」佈局。白⑥夾是為避免這一佈局，於是黑❼回到右上角守，還原成平行佈局。白棋不願下成圖2-9-3局面，而在黑⓫退時脫先到

上面無憂角托，是希望按圖2-10-2進行。

圖2-10-2，白①托，黑❷扳，白③斷，黑❹打後至黑❿退，白⑪回到右下角接上後再13位拆，黑棋雖取得了角上實利，但白棋也很厚實，也正是白棋所願，應是白棋稍佔便宜。

所以，圖2-9-1中黑⓭退是不願按白棋意圖行事。

白⑭即去左上角壓黑一子，如在C位扳起，其變化則如圖2-10-3。

圖2-10-3，黑❶退時白②扳起，黑❸馬上夾擊，白④只有挺出或於A位跳起，黑❺拆二，白棋上下兩塊棋均未安定，全局黑棋主動。

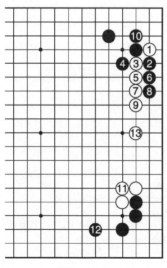

圖2-10-2

圖2-10-3

圖2-10-1中的黑㉕稍緩，應按圖2-10-4所示進行。

圖2-10-4，黑❶應飛起，比A位拆二對下面白兩子壓力更大。當白②飛時黑棋就不必在B位飛而在3位尖，由於

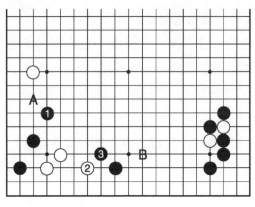

圖2-10-4

白棋三子尚未淨活，所以白棋暫時不會到下面黑棋內打入的。

圖2-11-1，黑❶先佔星位，黑❸再點右下角小目，至黑❼小飛守角，也是平行佈局。由於右上角是星位，所以白⑧大多分投。黑❾逼、白⑩拆三、黑⓫立即打入，白⑫跳起，黑⓭飛後白⑭飛角，也有下在15位尖的，則黑有在14位跳下、白A位壓的下法，這樣黑棋跳成先手。

白⑯、黑⓱是雙方正常對應，白⑱到左下角壓，黑⓳和白⑳見合各得一處。白⑱如改為19位挺出則如圖

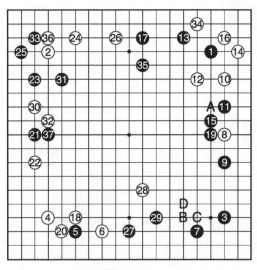

圖2-11-1

2-11-2。

圖2-11-2，黑
❶尖時，白②挺出
有些勉強。黑❸
跳，白④長後黑❺
順勢補斷，白⑧後
黑取得先手到左下
角關出，由於右邊
白棋尚未安定，所
以黑❶後白◎一子
和右邊數子很難處
理。

圖2-11-2

圖 2-11-1 中
白如在 30 位打
入，則形成**圖2-
11-3**的形勢。

圖2-11-3，白
①打入，黑❷跳
起，白③守角是根
本。黑❹飛下至白
⑧接，黑棋正好和

圖2-11-3

右邊連成一片，白不爽！

所以圖2-11-1中白㉔飛，黑㉕入角，白㉖拆二均為正
應。黑㉗大！因為右邊黑棋較厚。如白棋到B位肩侵，則黑
C，白D，黑㉘，白將苦戰。所以白㉘吊後再到左邊30位打
入，黑㉛跳，白㉜當然尖出。黑㉝尖角先安定自己，好！白

圖2-11-4

圖2-12-1

㉞過分搶空，應以大局出發，如圖2-11-4。

圖2-11-4，白①到左邊壓，這是全局要點，黑❷飛至白⑨為對方正常對應，黑❿到右上角擋，白再到右邊一帶淺侵，和白①相呼應，全局白棋可觀。

圖2-11-1中黑㉟和白交換後，黑㊲挺出，將開展中盤戰。全局應是黑棋主動。

圖2-12-1，白⑥在右下角低掛，黑❼二間高夾，黑⓫後白⑫守角，黑⓭當然拆，如拆到A位則白可向右拆三。白⑭是防止黑兩翼展開。黑⓯如在B位拆二則嫌緩，所以掛角。白⑯夾，黑如點三三不利，於是反掛。至黑㉗夾是定石一型。

圖 2-12-2，黑
**❷**（圖 2-12-1 中的
黑**⓱**）如點三三，
對應至黑**❿**跳是標
準定石。下邊黑棋
均處於三線，而白
棋外勢正好和上面
白棋相呼應，黑棋
不能滿意！

圖 2-12-1 中白
**⓲**儘量逼，黑**㉙**跳
出，開始了戰鬥。
如在 C 位曲則嫌
緩，白即 D 位跳
出，白棋大局有
利。以下至黑**㉟**尖
出，開始了中盤角
逐。

圖 2-13-1，當
黑**❸**時白**④**立即掛
角，是不願讓黑在
8 位守角，如在 8
位掛，黑即佔左下
角，成了秀策流。

圖 2-12-2

圖 2-13-1

　黑**⓫**跳時，白**⑫**先在右上角和黑**⓭**交換一手再白**⑭**拆二
是預定方針。如在 A 位高拆，其變化如圖 2-13-2 和圖 2-

圖2-13-2

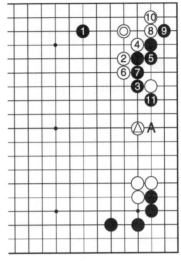

圖2-13-3

13-3。

圖2-13-2，白①高拆，雖然是高低配合，但在此時不宜，在適當時機黑可2位打入，白③阻渡，黑❹和白⑤交換一手後再黑❻打入，白棋無恰當應手，右邊白空將被掏空。

圖2-13-3，黑❶也可到上面夾擊白◎一子，白②當然要壓出，黑❸跳至黑⓫為正常對應，白◎位置顯然不如A位好。

再看圖2-13-1中黑⓯掛角，白防黑在此夾擊白⑧一子。黑⓱反掛，白⓲壓的方向正確，如壓黑⓯一子，其變化則如圖2-13-4所示。

圖2-13-4，白①壓，黑❷扳，至白⑦是定石，結果角部被黑棋先手獲得，白棋當然不滿！

再看圖2-13-1進行至黑㉕㉗扳粘，角已安定。白㉘掛，因為上面有白棋勢力，所以黑㉙拆二。白㉚因自己子力

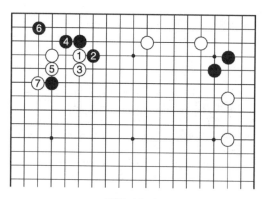

圖2-13-4

較厚，所以儘量開拆，黑**㉛**打入，中盤戰鬥開始。

　　圖 2-14-1，黑**❺**大飛守角也是一法，對應至白**⑫**，雙方走法簡明。

　　由於右上角是大飛，所以黑**⓭**的價值比小飛守角要大。白**⑭**跳起後，左上角黑棋仍未活淨。黑**⓯**到左下角掛是想打開局面，白**⑯**夾，黑**⓱**碰是原定方針，如在 18 位托，其變化則如圖2-14-1。

　　圖 2-14-2，白①夾時黑**❷**托，以下是常見定石。至黑**⓮**，白棋外勢正好和右下角星位一子相呼應，黑棋不能滿意。

圖2-14-1

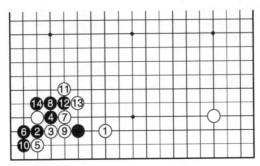

圖2-14-2

　　再看**圖2-14-1**，白⑱立是針鋒相對的一手棋，白棋如扳則有如**圖2-14-3**和**圖2-14-4**所示的變化。

　　**圖2-14-3**，黑❶碰時白②如上扳，黑❸即下扳，白④連扳，黑❺接後白⑥雙虎，至白⑧長，黑棋厚實，白◎一子嫌距離過近。

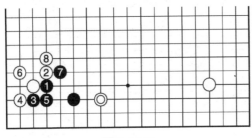

圖2-14-3

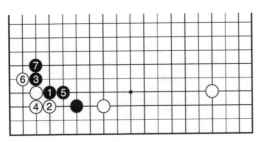

圖2-14-4

　　**圖2-14-4**，白②如下扳，則黑❸反扳，白④接後黑❺長，白⑥黑❼交換後，白被壓迫在內，不爽！

　　**圖2-14-1**中白⑱立時黑如上扳，其變化則如**圖2-14-5**所示。

　　**圖2-14-5**，白①立時黑❷扳，是一種挑戰的下法，

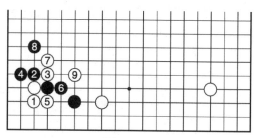

圖2-14-5

白③斷後至白⑨跳雙方將展開激戰。

再看圖2-14-1中黑㉓反夾，白如A位攔逼，黑即於32位飛罩，白⑯一子難辦。白㉔跳、黑㉕拆二。白㉖跳嫌緩，應於B位頂。黑㉗飛掛後，黑棋已完全安定。白㉘又是惡手！黑㉙反擊，白棋為難。對應在至黑㊴，白棋不利。

白㊷㊹是試應手，對應至白㊿，黑先手到右下角攻擊白④一子，全局白棋被動。

圖2-15-1，黑❶在星位，所以白⑥分投。黑❼❾先到左下角和白⑧⑩進行交換後，再到左上角掛是趣向。白⑫飛，黑⓭先在左邊逼白⑭拆二後再到黑⓯兩翼展開，好形！白⑯跳嫌緩，正應如圖2-15-2所示。

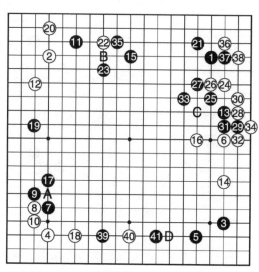

圖2-15-1

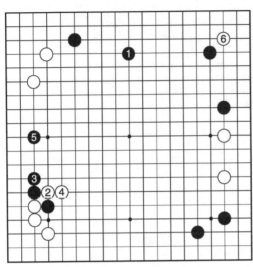

圖 2-15-2

圖 2-15-2，黑❶拆時白②應到左下角斷。黑❺拆後，白⑥搶到右上角點三三，這樣白棋佈局步調快。

再看圖 2-15-1，黑⓱虎，對應白㉒打入時黑如 B 位靠變化較複雜。

圖 2-15-3，白①打入時黑❷壓，白③挖，黑❹打後至白⑨到左邊靠引征。以後將是雙方都沒有把握的戰鬥。

圖 2-15-4，黑❷壓時白③還可長出，至黑❿曲雙方簡明，但白⑪曲鎮時，由於黑棋上面比較堅實，大有落空之感。

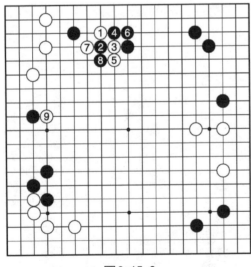

圖 2-15-3

再看圖 2-15-1，黑㉓虛鎮是輕盈好手！白㉔有點急躁，在 C 位曲鎮壓縮黑棋並瞄著上面黑棋的薄位才是正應。黑㉕

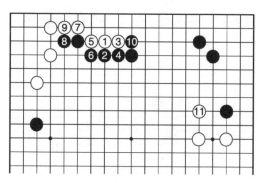

圖2-15-4

❷❼嚴厲！白㉘托是正應，如扳或斷其變化則如**圖2-15-5**所示。

**圖2-15-5**，黑❶扳時白②反扳，無理！黑❸必斷，以下至黑❼貼粘後，白◎兩子被吃，白損失太大。

**圖2-15-6**，白②如改為斷，黑❸打，白④長，黑❺貼長後，白棋崩潰。

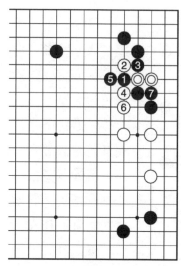

圖2-15-5

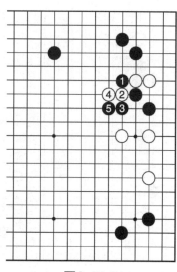

圖2-15-6

再看圖2-15-1，白㉘托，以下為正常對應，至白㊱又是一手不明大小的棋，應於D位逼黑角。

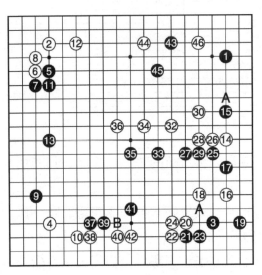

圖2-16-1

至黑㊟逼後，黑棋佈局明顯優勢，白㊵打入，黑㊶必然夾擊。中盤戰開始。

圖2-16-1，黑❺不在右上角守角而直接到左上角掛也是常見下法，黑❾先到左下角掛一手再完成左上角定石是追求黑⓭能發揮最高效率。

黑⓯如在17位逼白A，黑㊻守角就還原成了星·無憂角的佈局。

黑⓳跳下是重視實利的下法。

黑㉓退時白㉔如到右邊尖，其變化則如圖2-16-2。

圖2-16-2，黑❶退時白②到右邊

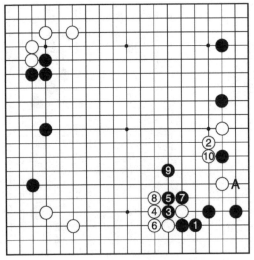

圖2-16-2

尖，希望黑在A位渡後再3位接。但這只是一廂情願。黑❸馬上脫先到下面斷，對應至白⑩，雖然白兩邊都似乎獲利，但黑角變強了，而且仍有A位渡過的便宜，白不爽！

再看圖2-16-1，白㉖不能不逃出，可牽制黑棋。對應至黑㉟，白㊱跳不是要點，應如圖2-16-3。

圖2-16-3，黑❶跳時白②可到下面拆，黑❸鎮，白④仍到上面去佔大場，同時呼應中間白棋，全局白好下。

再看圖2-16-1，黑㊲肩侵，白㊳長；黑如在B位跳，其變化則如圖2-16-4所示。

圖2-16-4，黑❶跳，白②將黑棋分在兩處，經過交換，白⑩擠，黑棋不行。但黑❺可改為B位跳出，這樣雙方馬上進入中盤，黑棋也可下。

再看圖2-16-1，雙方對應至白㊷，下面白獲利不少，而且中間㊱佔據了要點，白棋愜意。

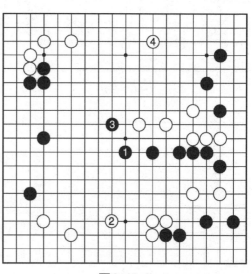

圖2-16-3

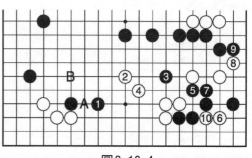

圖2-16-4

圖2-17-1

圖2-17-2

白㊻打入正是時機，中盤戰鬥開始。

圖2-17-1，黑❶❸先佔了星和小目，然後黑❺❼再連掛白角，這是一度很流行的下法。

黑⓫點三三時，白也可在13位擋，但變化複雜。

圖2-17-2，黑❶點角時，白②換個方向擋，對應白⑧夾擊黑△一子，黑⑨到右上進角，至黑⓳後將有一場激戰。白雖有A位渡過，但變化仍然複雜。

圖2-17-3，白⑧如按一般定石跳起，正中黑意，黑⑨飛出，經過正常交換，至黑⓳接，白棋略嫌重複。而黑棋外勢和右邊兩子相呼應，稍好！

再看圖2-17-1，白⑯高掛實地較損，可以低掛，其變化如圖2-17-4。

圖2-17-3

圖2-17-4，白①低掛，黑❷如二間高夾，則白可依賴左邊勢力在3位反夾，黑❹尖出，白⑤象步飛出，速度快！

白如想平穩則可在A位二間低掛，黑B、白C後為下D位做準備。

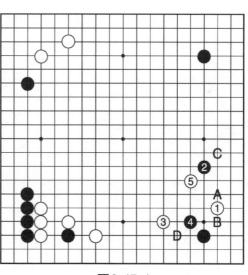

圖2-17-4

再看圖2-17-1，黑㉑有點過分，而白㉔也見小，應馬上在A位擠，其變化如圖2-17-5。

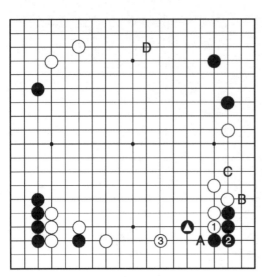

圖2-17-5

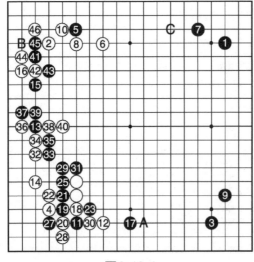

圖2-18-1

**圖2-17-5**，白①擠是抓住了黑△一子飛的弱點，試黑棋應手。黑❷接，則白③拆是先手，因為有A位扳的手段。

黑如A位長，因為白B位立已成了先手，黑就不能C位打入了，可到上面D位佔大場，白布局稍好。

再看**圖2-17-1**，白㊱還可在A位擠。至黑㊲拆，黑棋全局領先！

白㊳和黑㊴交換後，只有在40位碰，尋找戰機。

黑㊶上挺，強手！結果應是黑棋佈局成功！

**圖2-18-1**，黑❶❸錯小目開局，黑❺先掛後再到右上角守。白⑧壓住後黑❾又守右下角，白⑩吃淨黑❺一子。

黑❶掛角，白⑫如在左邊跳出，其變化則如圖 2-18-2。

圖 2-18-2 黑❶掛時白②關起守角，黑❸在下邊拆，白④也拆，黑❺是大場，這就成了相互擴張的另一盤棋。

再看圖 2-18-1，黑❸分投是一種趣向，白⑯是局部強手，但又是全局緩手，雖比 41 位尖要積極。正應是於 A 位拆，以後黑 B，白或 27 位或 C 位均不壞。黑❼後白在左上並無有力的後續手段。

黑❾挖，白⑳如改為在上面打，其變化則如圖 2-18-3。

圖 2-18-3，黑❶挖時白②在征子

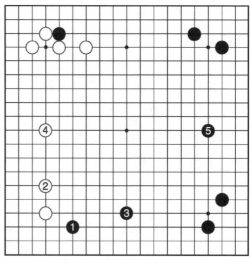

圖2-18-2

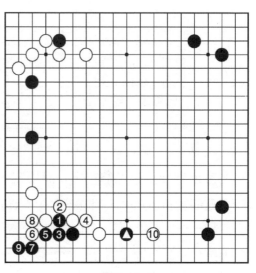

圖2-18-3

不利時多在外面打，對應至黑❾立是定石。白搶到10位夾擊黑▲一子也不壞。

再看圖2-18-1，白⑳在下面打是求變的下法。對應至黑㉛，白得實利，黑得外勢和右邊呼應，應是黑稍優。

白㊻扳是為留下餘味。以後進入了中盤。

圖2-19-1，白⑥分投時黑❼到左上角二間掛，白⑧拆二是趣向。黑❾又到左下角掛，希望白11位應，然後佔白10位和黑❼相呼應。所以白10夾，黑⓫反掛。白⑫飛出是新手。對應至黑⓳立是定石的一型。

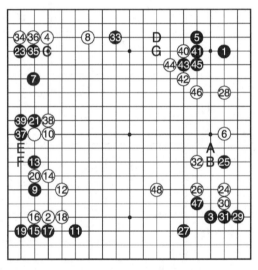

圖2-19-1

圖2-19-2，當黑❶在另一面掛時，白②壓靠。黑❺選擇了托的定石。正確！白⑥挖後至黑⓭是定石。白⑭為了照顧白◎一子，不能讓黑在此曲出而不得不壓。黑⓯拆後，白棋外勢得不到發揮，對左上角黑▲一子一時也沒有好的攻擊手段，白棋不爽。

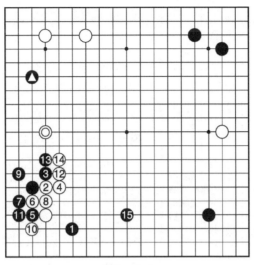

圖2-19-2

圖 2-19-1 中白⑭尖時，黑⑮點角穩健，如在 20 位接，其變化則如圖 2-19-3。

圖 2-19-3，當白①尖時，黑❷接，白③尖是防黑出頭，黑❹只有靠以求騰挪。白⑤當然斷，至白⑬，白角上實利甚大，黑大虧！

再看圖 2-19-1，黑⑲後，黑得實地、白得外勢，雙方均可接受。

圖2-19-3

黑㉑㉓安定黑❼一子，正確！白㉔拆三，黑㉕打入是常見形。白如 A 位尖，則黑 29 位跳下，白 B 位壓後黑即先手到左上角 36 位尖頂，黑好！所

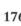

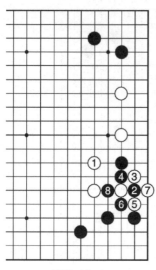

圖2-19-4

以白㉖跳起。白㉚損，但是為搶先手不得不下。白㉚如改走32位其變化則如圖2-19-4。

圖2-19-4，白①如直接曲鎮，黑❷則馬上托過，對應至黑❽打，白棋幾乎崩潰。

圖2-19-1中白㉜鎮後黑㉝還是應在36位尖頂，白C、黑D交換後果比較實惠。白㊳重外勢，如在E位扳，則黑㊴接後，白還要在F位補上一手，黑佔G位，黑優。

白㊵肩侵上面黑空，同時擴張自己。白㊻是不讓黑棋出頭的好手，黑㊼、白㊽後中盤戰鬥開始。

佈局結果雙方均無不滿，將是一盤細棋。

圖2-20-1，這是一盤雙方平穩的佈局。對應至黑㉑補角，白㉒打入，黑㉓碰是求變化的下法，試應手。如跳起，則會形成如圖2-20-2的變化。

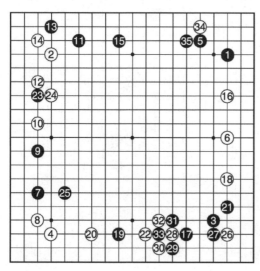

圖2-20-1

圖 2-20-2，白①打入，黑❷跳起，白③也只有跳，黑
❹❻連飛，攻擊白棋。這將是另一盤黑棋主動的對局，黑棋
不壞。

圖 2-20-2

圖 2-20-1 中白㉔扳時黑如應，
則形成如圖 2-20-3 的變化。

圖 2-20-3，白①扳，黑❷長企圖
逃出，白③壓，黑❹扳，白⑤以後是
雙方正應。白⑪扳起後黑棋雖掏空左
上角白空，但被分開，下面兩子黑棋
▲反而成了孤棋，得不償失。

圖 2-20-1 中黑㉕關出是呼應下
面黑⑲一子。

白㉖在角上點是尋求變化，白㉘
碰，對應至黑㉝開劫，中盤開始。

圖 2-20-3

# 第三節　對角佈局

中國古代佈局就是黑白雙方先在對角星位上各放一子，再進行對局，對角佈局正是這一下法。

對角佈局雙方子力較分散，向四邊發展快，有攻擊力，富有變化，容易形成戰鬥，但不容易構成連氣的大模樣。

當然，對角下到小目也是對角佈局的一種下法，所以歸入此類。

圖 2-21-1，黑❶❸佔對角星，白②④以對角小目應。黑❺掛角，白⑥二間高夾，黑❼後白⑧只一間跳，如A位拆二，則黑B位夾，白12位關，黑即41位飛壓，就要展開戰鬥了。黑⓯鎮，白⓰尖，好手！至白⑳，白棋稍優。

黑㉓是顧及全局的好手，如到角上托，其變化則如圖 2-21-2。

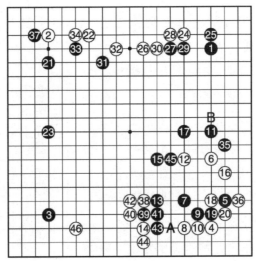

圖 2-21-1

圖 2-21-2，黑❶托角，白②扳，黑❸退，由於白有◎一子，所以在4位夾，黑棋不爽！

再看**圖 2-21-1** 白㉔掛，因為黑在下面有⓫和⓱兩子，所以在黑㉕紮釘。好手！白㉖大飛，黑㉗好點，如在 29 位沖，則黑 27 位併，白苦！

黑㉛㉝擴大了黑棋外勢，但很可惜，黑突然改變了方向錯誤！正應按**圖 2-21-3**進行。

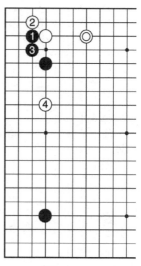

圖2-21-2

**圖 2-21-3**，**圖 2-21-1** 中㊲應如本圖在1位飛壓，白②長時黑❸長，這樣才能發揮上面◎兩子黑棋的作用。也是黑棋有望的局面。

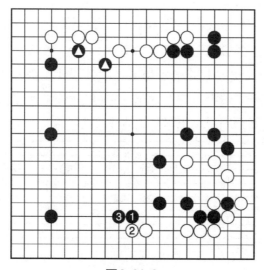

圖 2-21-3

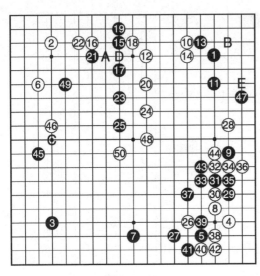

圖 2-22-1

由於圖 2-21-1 中黑㊲下出了矛盾手，被白㊳靠出，對應至白㊻掛，已成白棋領先的局面。

圖 2-22-1，黑對角星，黑❺掛角，白⑥到左上角飛守，以靜待動，黑❼如在 18 位也是大場，如到右下角 30 位飛壓，即成大斜定石，也不失為一種下法。

白⑧尖出，堅實！黑❾是阻止白棋在此開拆的好點。黑⓭不佔便宜，白仍有 B 位的點入。黑⓯過急，應在 C 位兩翼展開。白⓰夾擊後再白⓲尖頂，一邊攻擊黑棋，同時加強了兩邊白棋。黑⓳立阻渡，強手！

圖 2-22-2，上圖中黑⓳如改為本圖 1 位扳，則白②反扳，對應至黑❺扳後白⑥飛出。黑❶是俗手，這樣加固了白棋，而白⑥飛出後，黑棋仍未安定。

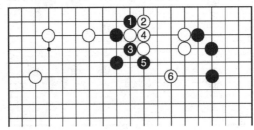

圖 2-22-2

圖2-22-1中黑**㉑**壓的目的是補上D位被挖斷的可能，但同時也加強了左邊白棋錯誤！

圖2-22-3，圖2-22-1中黑**㉝**應在3位關出，白**④**如挖，黑**⑤**打，對應至白**⑫**，白雖吃下上面兩子**▲**黑棋，但黑**⑬**提白一子後，外勢厚實！白棋全局僅上面一塊實地，並不可怕，全局黑優。

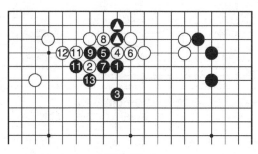

圖2-22-3

圖2-22-1中黑**㉕**不能不跳，如被白在此鎮則被動。

白**㉖**先壓一手，再白打入，但白**㉚**行棋失誤，應按圖2-22-4進行。

圖2-22-4，黑**❶**拆時白**②**應到上面關出，這樣白**⊙**一子已得到安定。黑**❸**挺出，白**④**關出後右邊黑棋三子尚未活淨，仍在白棋攻擊之中，白棋就可掌握全局。

圖2-22-1中白**㉜**是為了安定白**㉘**一子，是無奈之著。至黑**㊸**曲，黑棋大優。但黑**㊼**過分，

圖2-22-4

應在 E 位關下才可消除白 B 位的點入。黑㊾又緩，被白㊿鎮，黑的優勢已被化解。這樣就成了一盤漫長的棋。黑㊾如於 50 位關，則黑可保持優勢。

下面將是中盤戰鬥！

圖 2-23-1，黑❶❸小目星對角，黑❺掛，白⑥尖，堅實！黑❼、白⑧各佔一角。黑❾可改為 A 位拆，則白 B 折，將是一盤平淡佈局。白⑭跳，正確！

圖 2-23-2，白①不在 A 位跳而改為飛壓，至黑❻挺，黑棋在左邊獲得不少實利，由於有黑△一子，白棋外勢得不到發揮，如再被黑佔到 B 位，則黑大優！

圖 2-23-1 中黑⓯冷靜！而白⑯

圖 2-23-1

圖 2-23-2

過分！應到左邊佔大場。

圖2-23-3，白不應在A位點而應到右邊先佔大場。即使黑❷飛攻左上角，白③壓後再在白⑤尖頂，至白⑨，白角上已活，而且仍有出頭，全局白不壞。

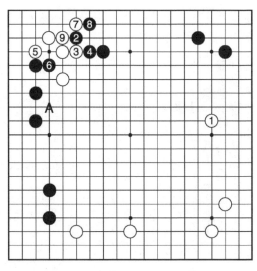

圖2-23-3

圖2-23-1中黑❶沖後再黑❶斷是強手！白棋苦戰。白⑳長出，頑強！黑❷單長是好手。

圖2-23-4，黑❶不在3位長而在1位打，隨手！白②正好順勢逃出，白④曲後再白⑥跳，對應至白⑩，顯然白好！

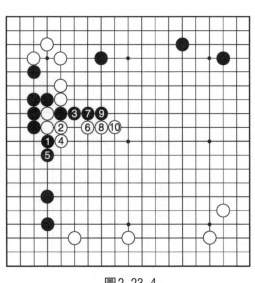

圖2-23-4

圖2-23-1中黑❷是經過精心計算的一手，妙棋！白如向左曲其變化則如圖2-23-5。

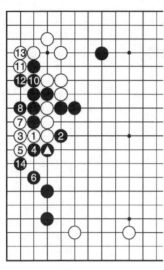

圖2-23-5

　　圖2-23-5，黑在⬤位頂時白①拐下，黑❷扳後白③立是強手。以下是雙方相互緊氣，結果白少一氣被吃。

　　可惜的是，圖2-23-1中黑㉗太緩，給了白棋反擊的機會。應按圖2-23-6進行。

　　圖2-23-6，黑❶不在A位退，而是緊緊貼住，白②只有長，黑❸再在左邊擋，確保左邊實空，白④尖。黑看輕⬤兩子，到右邊佔大場，黑棋全局主動。

　　圖2-23-1中白㊳後黑㊴必須打入，白㊵阻渡後就掌握了全局主動權，對黑子展開攻擊的同時擴大了下面的模樣，

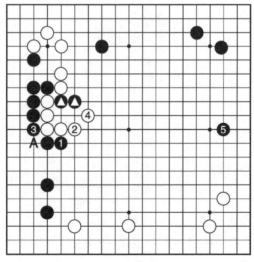

圖2-23-6

白棋佈局成功！

圖 2-24-1，黑❶❸星小目對角。白⑧掛方向正確，如在 9 位掛，則黑即 8 位飛，白左角兩子發展受到限制。

黑❸守角是穩健的一手，白⑭是雙方好點，黑❺在本局中掛的方向正確。

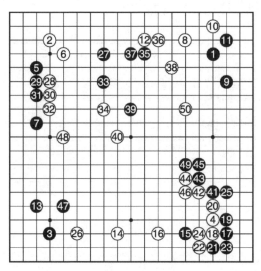

圖2-24-1

圖 2-24-2，黑❶如從 A 位改為右邊掛，白②關後至黑❺是一般對應，白⑥得到先手到左邊拆二，配合滿意。

圖 2-24-1 中白⑯夾至黑㉕跳是

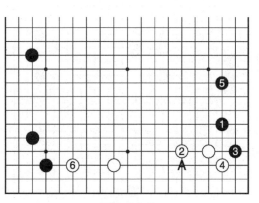

圖2-24-2

定石。但白㉖嫌緩，當前要點是左上角31位的打入，黑㉗抓住戰機到上面侵入。白㉘至㉜也是緩手，應按**圖2-24-3**進行。

**圖**2-24-3，白棋應該在角上尖頂，安定自己的角部，黑❷挺時白③壓出，黑❹跳，白⑤再壓一手後到右邊白⑦尖起，夾擊黑▲一子。白棋主動！

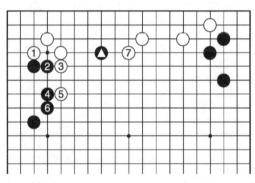

圖2-24-3

**圖** 2-24-1中白㉘至㉜也有點緩，讓黑棋很容易成活了，而白㉜又失去了機會，應如**圖**2-24-4進行。

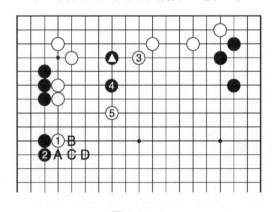

圖2-24-4

**圖**2-24-4，白①壓才是緊湊下法，黑❷長後白③可得到先手到右邊尖，攻擊黑▲一子，黑❹關出，白⑤鎮，白棋主動！

黑❷如在A位扳，則白B、黑

C、白D、黑❷後，白仍3位尖，仍是白棋主動。

圖2-24-5，白①壓時黑❷先到右邊跳，處理⬤一子，至黑❻跳，白棋先手到左邊長，黑❽挖，白⑨打至白⑪虎，左邊黑棋被壓低了，白棋可以滿足。

可惜的是圖2-24-1中白㉜是長，這樣黑㉝得到先手跳出，白㉞鎮已緩了一手。黑㉟碰，所謂「騰挪用碰」，是處理孤棋的常用手段。白㊱退，冷靜！不讓黑棋借力。

圖2-24-5

圖2-24-6，黑⬤碰時白①扳，黑當然要阻斷，至黑❽抱吃白一子，黑已成活棋，而白右邊重複，左邊外勢也所獲不多，明顯黑棋成功。

圖2-24-6

再看圖2-24-1，黑㊴跳出後黑棋已不易被殺，白棋一時也找不到好的攻擊點，白㊵飛，無力！黑棋看清了這一點，脫先到右下角挺出，白㊻粘後黑又得到先手到左下角跳，至白㊿，應是黑棋較優，以下進入中盤。

圖2-24-7，白棋應到右下角飛起，壓縮黑棋後再於3位擴大自己下面模樣，全局白優！

圖2-24-7

圖2-25-1，黑對角小目，黑❺先掛白小目，正確！白⑥如改為A位夾，則黑B、白C將形成戰鬥。

黑❾也可在13位托，其變化如圖2-25-2。

圖2-25-2，白①掛時，黑❷托是重視實地的下法。黑❻不在11位跳，而到上面拆，白⑦當然扳，至白⑬黑棋實地不小，又得到先手到右下角掛，但白下角也得到了雄厚外勢，這將成為另一盤棋。

圖 2-25-1

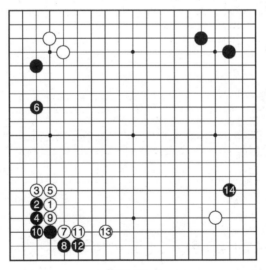

圖 2-25-2

　　圖 2-25-1 中黑❾夾是積極的下法，白⑩托至白⑱扳，局部兩不吃虧。如按一般定石，則如圖 2-25-3 局面。

圖2-25-3，左下角是典型定石，但黑❾接後被白⑩在左上角飛壓下來，黑棋下面厚勢得不到發揮，黑棋不爽！

再看圖2-25-1，黑㉑是大場，白㉒不可省。黑㉓雖窄了一點，但還是兩翼張開，而且為㉝打入做準備。白㉔關出，黑㉕掛，白㉖強手。如跳則黑即如圖2-25-4所示點角。

圖2-25-4，黑▲掛時，白①跳，黑❷馬上點三三，至黑❽是正常對應。雖不能說白不好，但全局黑棋實利較大。

圖2-25-3

圖2-25-4

圖2-25-1中黑㉗拆二正常。白㉘鎮有些過分，黑㉙馬上抓住白棋破綻，點入。以下是雙方騎虎難下的對應。

黑�長出，白52不能不長，黑53曲後黑棋厚實，白54托試應手，至白56形成白得實利、黑得外勢的格局。

黑57搜根，白58打入，中盤戰開始。

圖 2-26-1，黑棋為對角小目，白④下到三三，現在較少見。黑❺守角，白⑥當然掛，黑❼二間高夾態度積極，黑❾大飛是趣向，白⑩反夾黑❼一子，正確！如在 14 位沖，其變化則如圖 2-26-2。

圖 2-26-1

圖 2-26-2，黑❶大飛，白②沖，對應至白⑱接，角上雖然是兩分，但黑棋先手，左邊白棋外勢受到限制，被黑點到了 19 位，白棋不爽！

圖 2-26-1 中白⑩夾，黑⓫尖護角，白⑫和黑⓭交換一手是先手便宜。黑⓱接是本手。如改為 18 位跳，白即可 17 位斷，黑不行。黑棋不急於逃黑❼一子，正確！

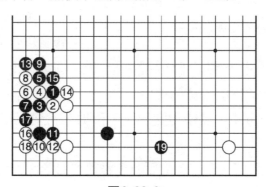

圖 2-26-2

圖2-26-3

圖2-26-4

圖2-26-5

圖2-26-3，白①夾時黑❷飛，企圖逃出黑▲一子，白③壓後再白⑤曲，黑棋棋形崩潰，而且白棋和右角◎一子正好成勢。

圖2-26-1中黑⓳掛是大場！白⓴拆是正應，黑㉑拆邊，白㉒阻止黑兩翼張開。黑㉓仍是大場，白㉔形成立體結構，黑㉕是剩下的唯一大場。白㉖壓是為了發揮右邊大模樣。

圖2-26-4，黑❶掛時白②關，則黑❸點角，至黑⓫是正常對應。但白◎一子有重複之感，不能發揮多大作用。白棋不利！

圖2-26-1中黑㉗仍點三三，如扳，其變化則如圖2-26-5。

圖2-26-5，當白①靠壓時黑❷扳，白③虎，對應至白⑦斷，由於白有◎兩子為援兵，作戰應是白棋有利。

　　所以**圖2-26-1**中黑㉗點三三，白㉘方向正確。黑㉝接是本手。如在A位長，被白35位斷，以後白在B位壓有所借用。

　　白㉞關是和㉔相關聯的好點，黑㉟碰正是時機，以求騰挪，白㊱是強手。

　　**圖2-26-6**，黑❶碰時白②長，弱！黑❸❺連扳，好棋！黑❾靠出後白棋大虧！

　　**圖 2-26-1** 中黑㊼擋後活棋，獲利不少。但白㊽得到先手，到右邊打入，對應至黑㊷是常見打入之形。白㊽因征子有利，強行斷開黑棋，中盤戰鬥開始！

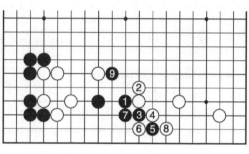

圖2-26-6

　　**圖2-27-1**，黑❶❸對角開局，黑❺不在26位守角，馬上掛角是積極求戰心態。

　　白⑥二間高夾，同樣是積極應戰。黑⓯靠下，白⑯上挺，以下是少見的定石。

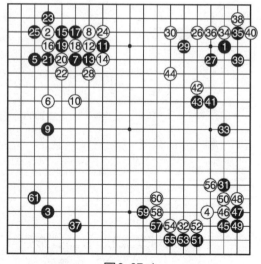

圖2-27-1

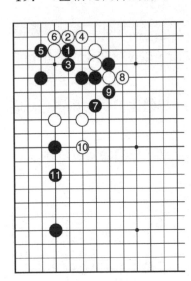

圖2-27-2

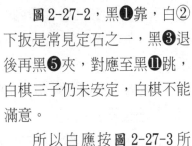

圖2-27-2，黑❶靠，白②下扳是常見定石之一，黑❸退後再黑❺夾，對應至黑⓫跳，白棋三子仍未安定，白棋不能滿意。

所以白應按圖2-27-3所示進行。

圖2-27-3，黑❶碰時白②壓靠，黑❸擋下，白④立至黑⓫後手吃下白三子，但白得到角上實利，而且與白◎兩子連成一片，再白⑫先手到右上角掛，比起圖2-27-2局面，白好！

圖2-27-1中至黑㉓是按定石進行，白㉔是變招，錯誤！應按圖2-27-4進行。

圖2-27-4，黑❶扳時，白②到外面打吃黑二子是定石。黑❸到右上角守，限制了白外勢的發展。所以白改為A位打為搶先手。

圖2-27-1中白㉖掛，黑㉗尖起，白㉘仍要補一手，黑

㉙先飛壓一手後再到右下角31位掛、黑㉝拆，次序好！至此全局黑棋主動。

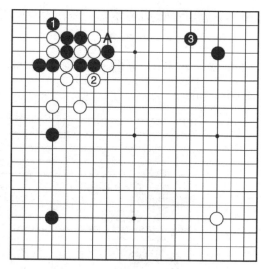

圖2-27-4

　　白㉞托角，黑㉟扳，白㊱接後黑㊲到左下角守角。黑㊴㊶穩健，一般是佔優勢時的下法。白㊷㊹是局部好手，但有只圍上面一方空之嫌，稍偏！還應在47位跳下，保持全局實地均衡為佳！

　　黑㊺點角是盤面上最大點。白㊽擋方向錯誤，應如圖2-27-5進行。

　　圖2-27-5，黑❸扳時白④應在左邊擋下，至黑❼接

圖2-74-5

是常見下法，白⑧拆後將是一盤漫長的棋。

　　圖2-27-1中白⑥⓪長後黑棋角上獲得不少實利，而白棋得到的厚勢卻要面對黑棋，所獲不多。至黑❻①尖守住左下

角，全局黑棋實地領先。

　　圖 2-28-1，黑❶❸對角小目開局，黑❺低掛，白⑥二間高夾，積極！黑❼直接夾是趣向，如按定石則如圖 2-28-2局面。

圖2-28-1

　　圖 2-28-2，白①夾時黑❷大跳，以下是按定石進行。至白⑪黑棋先手成勢，再於12位夾擊白①一子。畢竟白棋上面獲得實利不少，而且白⑨一子正對右角黑⍟一子，這樣黑⍟一子得不到發揮，不能滿意。

圖2-28-2

　　圖 2-28-1 中白⑧肩沖，是很有

想法的一手棋，白如在9位壓則如**圖**2-28-3局面。

**圖**2-28-3，白①壓，黑❷扳至黑❺擋，由於黑有❹一子，所以黑❻托過，至白⑪拆是一般對應。

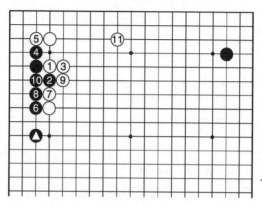

**圖**2-28-3

**圖**2-28-1中黑❾沖，態度強硬！如到角上托，則是**圖** 2-28-4局面。

**圖**2-28-4，黑❶托角，白②長，黑❸接時白④擋下，至白⑩，黑先手活角且得到11位拆，白棋外勢也相當厚實，這是雙方可以接受的下法。

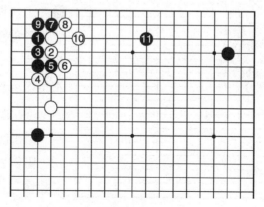

**圖**2-28-4

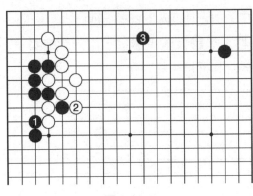

圖2-28-5

圖 2-28-1 中對應至黑、白⑳長時黑㉑過強，應按圖2-28-5進行。

圖2-28-5，黑❶是本手，白②征黑一子，局部黑虧，但黑❸可以搶到上面大場，而且還有引征之利。全局仍然均衡。

圖2-28-1中，白㉒跳下阻渡，好手！黑棋很難找到好應手，黑㉓飛封，而黑㉗只好從二路打，都是不得已而為之。至白㉜靠出，黑棋也只有在33位吃白兩子，被白㉞曲後，左上角黑子被吃，大虧！至此勝負已定。

圖2-28-1中黑㉟只有無奈長出。

圖2-28-6，黑❶沖，無理！白②擋後黑❸斷是並無勝算的一手棋。白④長後黑❺只有挺出，對應至白⑩接，黑棋已崩潰。

圖2-28-1中，黑㉟㊲和白㊱㊳交換反而加強了白

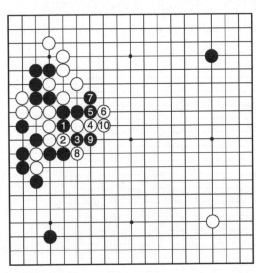

圖2-28-6

棋，黑❸是不得不點的要點，白㊵跳出後全局大優。

圖 2-29-1，黑❶❸對角小目，黑❺守角，白⑥也小飛守住右下角。黑❼掛角，如還在9位守，則白到7位締角，那將是另一盤棋。但現在貼目很重，黑棋可能很難貼出 $3\frac{3}{4}$ 子來。白⑧也掛。白⑫接，正確！這樣白⑭拆和右下角無憂角配合恰到好處。

黑⓳按定石應在A位一帶開拆，但因有黑❸一子，如拆即有重複之感，所以到右邊拆，阻止白兩翼展開是當務之急。

白⑳飛起冷靜，如在21位夾擊，則黑B位大跳後，還是因為有黑❸一子，白棋沒有後續手段。因為黑在三線，所以黑㉑下到四線，達到高低配合。白㉒拆、黑㉓跳成為立體結構，白㉔是防止黑棋再兩翼張開。

黑㉕如在26位碰也是可以的，即如圖 2-29-2 局面。

圖 2-29-1

圖2-29-2

圖2-29-3

圖2-29-2，黑❶碰，也是常見下法。白②長扳，黑❸長，白④立下是急場，不可省。黑❺跳，白⑥尖頂，至黑❾飛出，也是一法。

圖2-29-3，黑❶托，白②如長，黑❸扳至黑❼活角。黑❸扳時白如6位曲下，黑❹頂，白A位退，黑B、白C、黑❼後成爭劫。

所以圖2-29-1中黑㉗再長一手，白㉘如改為角上扳，其變化圖2-29-4。

圖2-29-4，白④到角上扳，黑❺必然外扳，白⑥飛攻黑❼頂後黑❾跳出，黑棋出頭舒暢，只要黑A、白B、黑C就是先手一隻眼，還有D或E位的靠，很容易騰挪。

圖2-29-1中黑㉙如再爬一手，將受到攻擊，其變化如圖2-29-5。

圖2-29-5，白①長時黑不在A位扳，而在下面爬，白③扳角，對應至白⑨飛，黑棋相當苦。

圖2-29-1中，白㉚夾是好手，如於31位頂，黑即30位立，活的很大，白㉞不爽！黑㉛如在35位打，白32位退，

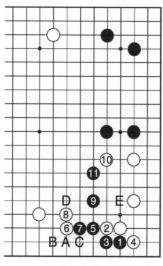

圖2-29-4

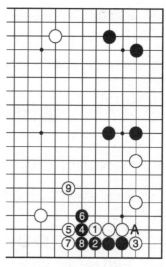

圖2-29-5

黑角不活。白㉞斷，黑㉟打，白㊱立是手筋，如被黑㊱提白一子角上即活。黑㊲如吃白兩子則如圖2-29-6局面。

　　圖2-29-6，黑❶打吃白兩子，白②枷後至白◎撲入，黑不活！

　　圖2-29-1中黑㊶靠，好手！如單在44位接被白C位封住，白可成大模樣，黑不爽！

　　黑㊸輕靈好手！至白㊿雙方均為正常對應。白㊴吃掉黑四子

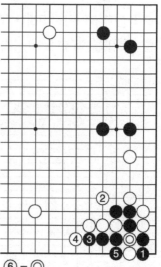

⑥＝◎

圖2-29-6

實地不小。而且仍有D位的打手以及白E、黑F、白G的手段。

黑❺❺❺❼肩侵白棋的好手，既擴大了右邊形勢，又消除了上面講的白棋手段，以後H位曲大極！佈局至此黑棋全局厚實，並有一定的潛力，黑棋稍優。

# 第四節　二連星

二連星在現代佈局中頗為棋手們喜愛，因為其具有一手即可佔角、速度快、易於取勢的特點，並且可以快速構成大模樣。

圖2-30-1，黑❶❸和白②④各佔同一邊的星位，可能形成大模樣對抗的佈局。

黑❺掛角，白⑥跳，黑❼拆在下邊展開，也有在A位飛或B位拆的。白⑧掛，黑❾一間高夾是一種變化。如在17位一間低夾其變化則如圖2-30-2。

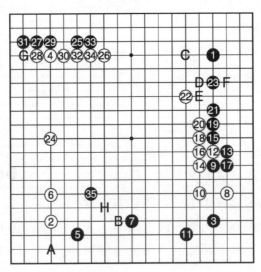

圖2-30-1

圖 2-30-2，白①掛，黑❷夾時白③點三三，黑❹擋，方向正確！至黑❽飛起，是常見二連星佈局之一，白得先手，還是兩分。

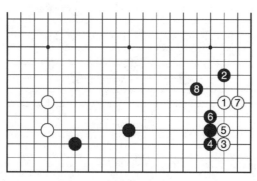

圖 2-30-2

圖 2-30-1 中黑⓫小飛守角是有計劃的一手棋。白如按常規向角裏飛，其變化則如圖 2-30-3。

圖 2-30-3，白①向角裏飛，黑❷不在 5 位尖而到上面尖頂。至白⑦，由於黑❹一子位置比 A 位好，所以可以脫先到上面 8 位大飛守角。

圖 2-30-1 中白⑫靠是特殊手段，很少見到。黑⓭扳，白⑭反扳，黑⓯打後，白⑯接。其中黑⓭如改為立下其變化則如圖 2-30-4。

圖 2-30-4，黑❶立下是對白◎一子最強的應手，白②扳，黑❸斷，強手！白④針鋒相對，擋下。至白⑧，

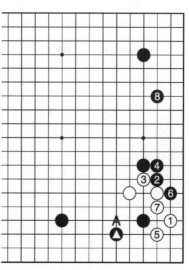

圖 2-30-3

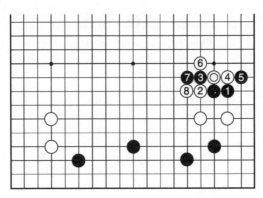

圖2-30-4

黑棋由於征子不利，所以不能成立。

圖2-30-5，黑❶如改為上長，白②即下扳，黑❸斷，白④先打一手後再6位擋下，白⑩長後黑棋不行。

黑❾如改為10位打，白即A位扳，黑仍虧。

圖2-30-1中的白㉒飛起，黑㉓跳後白棋獲得相當外勢，黑棋也得到實利。黑㉓如下到C位更為有利。白如23位飛下，黑可D位靠，白E黑F位夾可以渡過。

白㉔大場，黑❷掛，白③夾均為正應。以下至白㉞接，

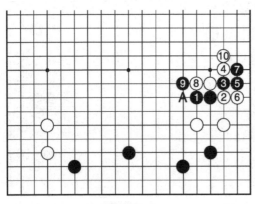

圖2-30-5

黑棋先手在35位飛起，是雙方消長要點，至此進入黑棋步調，黑在G位曲出，白即佔H位大場。

至此雙方均有一定規模。下面將開始中盤戰！

圖2-31-1，白②④以向小目對抗黑棋二連星。黑❺掛，白⑥外靠是趣向，黑❼扳起至黑⓫跳，白⑫不得不拆。黑得到先手到左上角掛是絕對好點。

白⑭一間低夾是緊要的一招，黑⓯是針鋒相對的一手棋。白⑳在下面打是避免出現圖2-31-2的變化。

圖2-31-1

圖2-31-2，白①在上面打，黑棋因征子有利，黑❻可以向內曲，由於右上角有黑▲一子，當然黑棋有利。

圖2-31-2

圖2-31-3

圖2-31-3，白①（圖2-31-1中的白㉒）應向外長出，黑❷斷，白③接後黑❹征吃白一子，白⑤只好到角上打，黑❻馬上提是防白棋引征，這是常識。白⑦到左下飛出，應是白棋步調好。

圖2-31-1中黑㉓打後至黑㉗先手擋下，再黑㉙拆，好！

白㉚掛是強手，一般在右邊分投，其變化如圖2-31-4。

圖2-31-4，白①分投，黑❷從寬的一面逼是一般下法，白③拆，黑❹尖頂後，再黑❻關，白⑦跳，看似不經意的一手棋，但有右下角的打入手段，所以黑❽要補一手，白⑨到下面拆，這將成為另一盤棋了。

圖2-31-1中黑㉛高夾至白㊽靠下雙方進行戰鬥，黑㊾好手！如在A位扳，其變化則如圖2-31-5。

圖2-31-5，黑❶下扳、白②斷，至白⑥吃掉黑四子，黑棋不利。

圖2-31-4

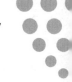

圖2-31-5

　　**圖2-31-1**中，白�52後黑不急於B位吃去角上數子，而到下面搶佔大場，是有全局觀念的好手！白�54爭出頭，黑�55也是趣向，白�56當然點角，中盤開始，但全局黑稍好！

　　**圖2-32-1**，白②④用星、小目對抗黑棋二連星，也是常見的佈局。

　　黑❾向中腹大跳是重視腹地的下法，白⑩分投是不想讓黑棋在右邊成為大模樣。黑⓫是和黑❾相關的一手棋，如到左邊攔下，其變化則如圖2-32-2。

　　**圖2-32-2**，黑❶到右邊跳下攔，也是一種下法。白②扳至黑❺長後，白⑥到右邊拆兼掛，這將成為另一

圖2-32-1

圖2-32-2

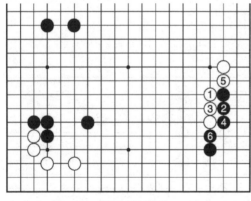

圖2-32-3

盤棋。

圖 2-32-1 中至黑⓯，黑在左邊構成大模樣，是日本武宮正樹的「宇宙流」下法。

白⓰到右下角高掛是為防止中間黑棋成空，如黑在A位應，則白棋在下角⓮一子正好發揮作用。

黑⓱夾是針鋒相對的一手棋。白是不願下成圖2-32-3盤面的，所以白⓲托角。

圖2-32-3，白①壓正是黑所期望的一手棋，黑❷長，至黑❻頂黑角部獲利太大。左邊又有黑棋勢力，白棋外勢得不到充分發揮，當然不能滿意！

圖2-32-4，白◎一子托時黑❶內扳正中白意，經過白②黑❸的交換，白④再壓，黑棋明顯虧了。

圖2-32-1中黑⓳扳後雙方對應有點像小目高掛一間低

夾定石。

白㉜應在 37 位吃黑一子，局面才平衡。現到右上角掛。黑㉟抓住時機扳出，到黑㊴引征得利。白㊵不能不提，黑㊶㊸扳打，痛快！黑㊼長出後左邊模樣得到擴張，貫徹了當時黑⑨⑪⑮的意圖。

黑㊺大！在下面白棋厚勢下安定自己最是關鍵。

黑�푼正是圍空好點。

白㊾消空有點為難。如在 B 位打入則是一場生死大戰。

圖 2-32-4

黑㊿㊿先在上面加強勢力，白㊿也是不得不下，如被黑在此擋下，白棋要為死活花大氣力。

黑㊿飛罩，中盤開始。全局黑棋主動！

圖 2-33-1，白②④用兩個偏於一邊的小目對抗黑棋二連星，較為少見。

黑⑤當然掛，白⑥到左上締角，黑⑦夾擊白②一子，白⑧尖是一般

圖 2-33-1

下法，也有如圖2-33-2進行的。

　　圖2-33-2，白①碰，是白棋打開局面的一手棋。黑❷
在二線扳，白③退，至黑❻拆時白❼曲下，白棋所得實空要
比實戰多。

　　圖2-33-3，黑❷如在四線扳，白③退，黑❹接後白⑤
靠出，至黑❽長，白⑨擋也得到角上相當實利。以後於A、
B兩處必得一處夾擊黑子，白棋不壞。

圖2-33-2

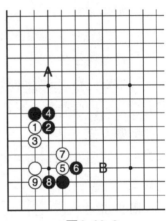

圖2-33-3

　　圖2-33-1中白⑧尖黑❾拆二後，白棋無所得。白⑩掛
角，黑⓫小飛有點過於重視角上實利，應如圖2-33-4進行。

　　圖2-33-4，黑❷夾擊白①一子，至白⑪跳都是常見定
石。黑得到先手到左下角飛入，對白◎兩子進行攻擊，以達
到下邊成空的目的。

　　圖2-33-1中白⑫也應到左下角落子。

　　圖2-33-5，白①夾擊黑▲一子是當務之急，黑❷靠

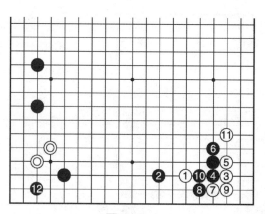

圖2-33-4

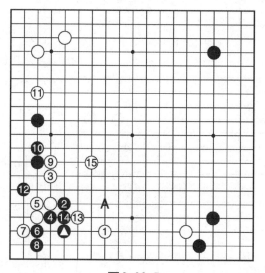

圖2-33-5

出，白③輕靈！至白⑮跳起，白不壞，以後如能佔到A位，大甚！

　　圖2-33-1中白拆二必然，至黑⑲靠，幾乎已經開始了中盤戰。黑㊸㊺後，黑47又轉到右下角，有脫離主戰場的感覺。應按圖2-33-6進行下去。

圖2-33-6

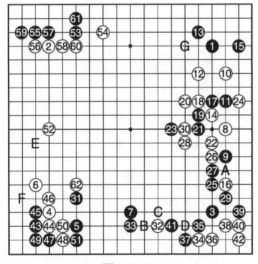

圖2-34-1

圖2-33-6，黑❶應到右上角飛，白②一般應在右下角補一手。黑❸飛拆上邊，白④壓時黑❺在右邊跳起形成「箱形」，步調很快。還有A位小尖的大官子，全局黑優。

圖2-33-1中黑㊼挑起戰鬥，白㊽不甘示弱，擋住阻渡，開始了中盤戰。

圖2-34-1，白②④以二連星對黑二連星，黑❺掛至黑⓭小飛是常見佈局。白⑭尖後黑⓯守角，這樣黑⓭位置正好！所以白⑭應按圖2-34-2進行。

圖2-34-2，黑▲小飛時白①向角裏飛入，黑❹只有拆，白⑤再跳起，比實戰要佔便宜一些。

圖2-34-2

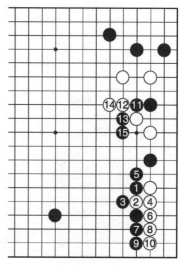

圖2-34-3

　　**圖**2-34-1中的白⑯本應在17位壓，為尋變化所以到右下角掛，黑⓱馬上出動，有點過急。應如**圖**2-34-3進行。

　　**圖**2-34-3，黑❶壓是試探白棋如何定形，再決定自己戰鬥方針。白②是以取角上實利為主的選擇。黑❸打後再黑❺退，以下至白⑩擋。黑棋取得先手，到11位沖出，白⑫扳，黑⓭斷，顯然黑棋有利。

　　**圖**2-34-1中白⑱當然要扳，黑⓳斷，雙方騎虎難下，至白㉔是好手筋。黑㉗頂也是局部強手，如A位退，則白可27位斷，白稍便宜。

　　白㉘軟弱，應於A位斷，其變化見**圖**2-34-4。

　　**圖**2-34-4，白①斷，一般黑要在2位立下抵抗。白③以下是雙方不能退讓的下法，白棋利用棄子至白㉙形成厚壁，全局大優。

　　**圖**2-34-1中，黑㉛跳起雖是常形，但有點虛，應在下

圖 2-34-4

圖 2-35-5

邊補堅實一些。

白㉜抓住機會馬上打入，黑㉝應在B位尖頂，白C長後，黑D位飛將白棋趕向中間，加以攻擊，掌握主動。

白㉞，好！黑㉟是最強抵抗。

黑㊴過分，應於41位虎補，但白㊵放過了時機。應如圖 2-34-5 進行。

圖 2-34-5，白①應擠入，由於黑有A位斷點，黑❷只有接上，白③曲，黑❹接上後白⑤再活棋。這樣差一手棋，白棋佔便宜！白⑤脫先他投後白還有B位夾的好手。

圖 2-34-1 中，黑㊸得到先手到左下點角，黑㊺扳時白應在E位拆二。黑㉑也不是好棋，應在F位尖，而譜中白㊽㊿佔了便宜。

黑�53掛角後，白�54一間低夾以下是定石。白�62靠想擴大左邊，不好！應在G位尖沖。

至此進入中盤是雙方可下的局面。

圖 2-35-1，黑❶至白⑩是二連星對二連星的常見佈

圖2-35-1

局，黑**⑪**立不多見。一般應按**圖**2-35-2進行。

　　**圖**2-35-2，黑**❶**在左邊擋下，至黑**❺**是標準定石，也有不做白④、黑**❺**交換的。

　　白⑥得到先手到右下角掛，黑**❼**一間低夾，將下成另一盤棋。

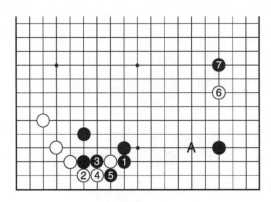

圖2-35-2

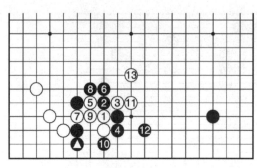

圖2-35-3

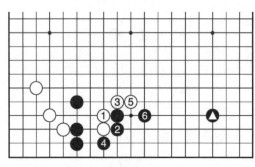

圖2-35-4

圖2-35-3，黑❹立時白①應馬上挺出，是對付黑❹立的最強應手。黑❷扳，白③斷，有力！黑❹如擋下白⑤打，至白⑬跳後，白棋充分可戰。

圖2-35-4，白①上挺時黑可改為2位擋，白③扳，黑❹渡過，白⑤長，黑❻跳和角上❹一子配合不壞。

圖2-35-1中，白⑫到右下角掛總覺有點緩。

白⑭拆，黑⓯擋下是本手。

黑㉓是不願讓白在A位拆二，所以沒有在25位擋下。

白㉚尖是希望黑應一手後即在B位阻渡。黑C、白D後，黑兩處均不安定。

白㉜若在E位鎮，主動！逼黑後手活，可搶佔到F位要點。

至白㊱沖，落了後手，被黑在37位拆二，全局白棋落後。白㊳馬上強攻，黑㊴扳是騰挪好手。白㊵如在41位打則有如圖2-35-5的變化。

圖2-35-5，白①斷，黑❷長，白③打至黑❽跳出白棋

圖2-35-5　　　　　　　　圖2-36-1

已不能再進一步攻擊黑棋了。

圖 2-35-1 中至黑提白一子後雖有白 H、黑 G 的劫爭，但白棋也有一定負擔，所以黑棋暫時不用擔心。

白50鎮，黑51飛後就地做活。以下至黑59將入中盤戰鬥，全局黑稍優。

圖 2-36-1，黑5到左下角二間高掛也是一種趣向，白可一間夾，或 A 位小飛應，在 6 位飛也是一種下法。白如脫先黑有以下幾種下法。

圖 2-36-2，黑⚫二間高掛，白如脫先，黑❶即托角，白②扳，黑❸斷，以下對應至白⑫提，應是兩分結果。

圖 2-36-3，白⑥擋時黑❼曲打，有些過分，白⑩好手！至白⑳尖出，

圖2-36-2

圖2-36-3

圖2-36-4

圖2-36-5

角上劫爭，黑重白輕，黑棋不利。

圖2-36-4，也有黑❶不托而碰的，白②扳，黑❸反扳，至白⑩長仍是兩分。

圖2-36-1中黑❾反夾是看輕黑❼一子，也可跳出，則有如圖2-36-5的變化。

圖2-36-5，黑❶跳出，以下至黑❺是按定石進行，這樣對黑⬤一子有所照應。

圖2-36-1中的白⑩壓方向正確，搶得先手在14位尖，威脅黑❺一子。黑❶❺❼和白⑯⑱交換，白得到一定實利。黑雖稍虧但搶到黑⑲好點，所受損失得到一定彌補。

白⑳分投，黑㉑碰，是為了借白棋薄弱的地方處理好左下邊孤棋。

白㉒穩健，也可以如圖2-36-6進行。

圖2-36-6，白①扳是最強對應，黑❷針鋒相對，白③打，黑❹長，以下雙方各不相讓，至白⑬，兩邊白棋都不會

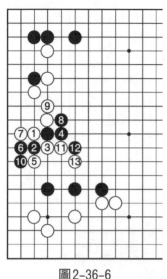

圖2-36-6

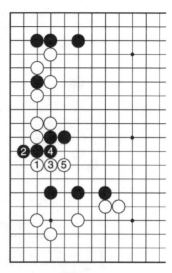

圖2-36-7

被吃，可以一戰！

圖2-36-1中，白㉔先在右上角掛，再到右下角點三三，至黑㊲，黑棋以取實利為主，正確！如取勢則白棋外面沒有孤棋可攻，黑也下不成大模樣。

黑㊸是防白夾，好手！

圖2-36-7，白①夾是常用手段，黑❷立阻渡，白③長，黑❹只有接，白⑤後黑棋被分開，而且眼位也不足，黑棋顯然不利。

圖2-36-1中黑㊼緩了一點，應進一路，在51位逼，白㊽、黑㊾、白B位跳，黑C位跳，這樣白棋將逃孤，現在寬一路，白有了餘地。

白㊽也嫌緩了一些，應當如圖2-36-8進行。

圖2-36-8，白①跳起，黑❷攔不讓白上下有聯繫，白③至白⑦，白棋處理孤子時比較容易一些。

圖2-36-8

圖2-37-1

　　圖2-36-1中，白⑤⓪飛起後，黑❺①搜根，開始了中盤戰鬥，黑棋稍主動。

　　圖2-37-1，至黑❶⑨是常見二連星佈局。其中白⑯也有如圖2-37-2進行的。

　　圖2-37-2，白①飛角，是期待黑A位尖應，再B位吃下白◎一子，但黑一定會在2位跳起進行反擊，這樣對應白棋

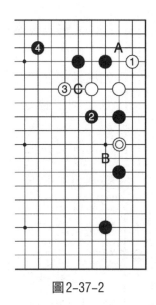

圖2-37-2

圖2-37-3

反而沒有了後續手段。為防黑C位封只有在3位跳出，黑❹後，白再在A位尖已索然無味了。

　　**圖2-37-1**中的黑⓱拆後白⓴仗著右上厚勢打入，黑㉑是重視實地的下法。

　　**圖2-37-3**，白①打入時黑❷壓，白③挖，以下至白⑬尖也是雙方正常對應。黑得外勢，白得實利，也是兩分。

　　**圖2-37-1**中的白㉒雙飛燕，黑如A位尖出，被白B位點三三掏角，黑不願意，所以黑㉓飛下。

　　黑㉕再到左上掛，白㉖守角，黑㉗尖沖是為在右上角戰鬥之前做準備工作。

　　黑㉙在飛之前應在C位和白D做個交換，雖有點虧損，但補掉了白棋在右上角打入的手段。

　　白㉚碰入，變化複雜，白㉞隨手！應先在左上角49位夾，等黑E位拆二後再34位曲下。

圖2-37-4

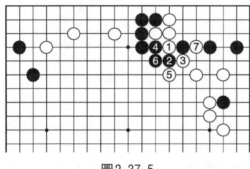

圖2-37-5

黑㉟是經過仔細考慮的一手棋，如按常形進行，其變化則如圖 2-37-4。

圖 2-37-4，黑❶到右上角跳，至白⑥後黑角被封，中間黑棋反而成孤棋。

再看圖 2-37-1，白㊽應在 F 位先頂一手，和黑 G 做交換後再跳，會更佔便宜一些。

至白㊽白棋雖得到不少實利，但黑外勢很厚實，應是黑棋稍好，關鍵是白㊱跳有所失誤，應如圖 2-37-5 進行。

圖 2-37-5，白①沖是愚形的好手，在此是最實用的了，對應至白⑦，白棋比實戰要好得多，黑❷如在 3 位退，白即於 5 位沖出，黑更不好辦。

圖 2-37-1 中黑㊾好！這也是當初白沒有在 49 位和黑 E 位交換失誤的結果。

黑�必鎮，開始了中盤戰，全局黑稍優。

圖 2-38-1，二連星對二連星，至黑⑮跳後，一般白⑯會在 17 位掛，其變化如圖 2-38-2 所示。

圖 2-38-2，黑❶一間低夾時白②反掛，以下為定石，

圖 2-38-1

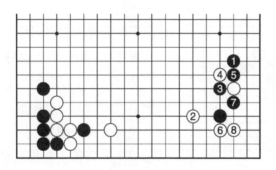

圖 2-38-2

這個結果白不壞。

圖 2-38-1中黑㉑得到先手到左上角掛，白夾時黑㉓反夾，白㉔壓，黑㉕挖，至黑㉛引征，白如應則如圖 2-38-3進行。

圖 2-38-3，黑❶引征，白②擋應，黑稍損。但左上角的黑❸可以打，白④只有求渡過，黑❺提白一子，白⑥必飛，黑❼頑強扳下，白⑧擠時黑❾開劫，此劫黑輕白重，而

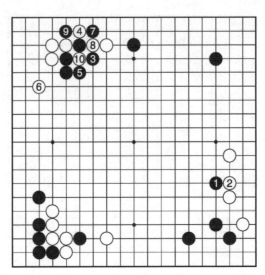

圖2-38-3

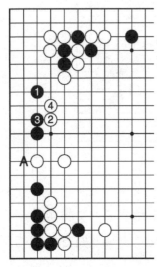

圖2-38-4

且左下黑有充足劫材可以一戰！

　　圖2-38-1中，至黑㉝形成轉化，應是白棋局部稍好。但全局黑棋配合也不壞！白㉞補之後黑㉟拆，白㊱夾，黑㊲打入，白㊳大飛黑㊴飛出，輕靈！如拆二其變化則如圖2-38-4。

　　圖2-38-4，黑❶拆二，白②即飛壓，再白④長，由於白A位立後對上下黑棋均構成威脅，黑苦！

　　圖2-38-1中的白當然要拆，黑㊶頂至白㊻斷時黑可按圖2-38-5在外面打。

　　圖2-38-5，黑❶頂，白②沖下，黑❸曲，至白⑥立，

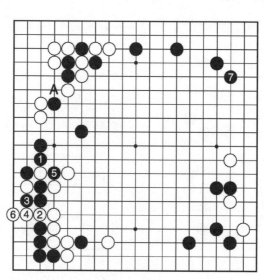

圖2-38-5

黑棋棄去角上數子得到先手到右上角小尖守角，全局不錯！

圖2-38-1中黑❺❺飛起後，白❺❻到右上角碰，進入中盤，全局黑稍優。

圖2-39-1，白二連星對黑二連星，白⑩分投，黑❶逼，白⑫拆，黑

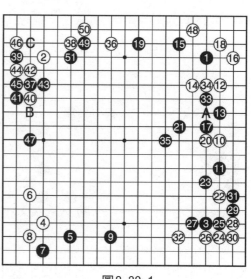

圖2-39-1

❶打入，白⑯尖而不在17位尖是一種變化，白⑱向角裏尖，黑⑲拆是當然一手。白⑳和黑㉑交換後再白㉒打入，少

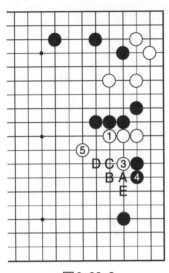

圖2-39-2

見！一般多是長出。其變化如圖 2-39-2。

　圖2-39-2，白①先手長，再 3位靠，白⑤飛出後雙方均能滿 意，黑❹如改為A位扳，則白B 位連扳，黑C打，白即D位反 打。黑C如在E位退，則白D位 虎！

　圖2-39-1中黑㉓尖後白㉔點 三三，機敏！

　黑㉛是在外面有黑⓫㉓兩子 時的特殊下法。

　黑㉝刺雖補強了白棋，但也是在走35位之前不可少的 鋪墊。如直接跳，白可A位嵌入，白棋⑩⑳兩子就有了活動 的餘地。

　白㊱拆後，❸❼ 是盤面上唯一大 場！黑㊴飛時白㊵ 靠是現代佈局中的 常用手段。黑㊶下 扳時白㊷的應法不 常見。一般會形成 如圖 2-39-3 的變 化。

　圖2-39-3，黑 ❶扳時白②可以紐

圖2-39-3

斷，黑❸打白④長，黑❺爬，至黑❾征子，雖然黑❷一子在角上還有活動餘地，但右下角有白◎一子，黑征子不利，所以黑棋只能改為如圖2-39-4的變化進行。

圖2-39-4

圖2-39-4，黑❸只能打，白④打，黑❺提，白⑥長後黑❼尖，是雙方正應。

圖2-39-1中黑❹挺出，不可省。如在44位擋，被白43位先打吃，黑❹，白C，黑虧。

黑搶到47位拆，形勢已優。白48飛攻是謀求解脫被動局面。

黑❹碰以求騰挪，至黑❺扳，開始了中盤戰！

# 第五節　三連星

三連星佈局是由吳清源大師和木谷實大師作為「新佈局」總結而首倡的。

三連星佈局偏於取勢較難把握，但現代佈局重視中腹，要求速度。而三連星佈局正好因其變化較少，能儘早地進入中盤，可以大模樣作戰，引誘對方打入，再透過攻擊，以達到局面主動，所以也為不少棋手所喜愛，尤其為日本棋手武宮正樹所偏愛，發展成為「宇宙流」佈局。

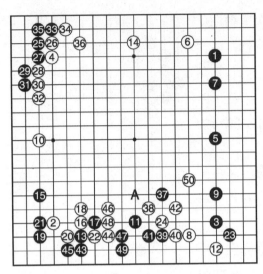

圖2-40-1

圖2-40-2

圖2-40-1，黑棋❶❸❺連續佔據同一邊的三個星位，即為三連星佈局。

白⑥掛再到下面8位掛後於10位佔左邊大場是白棋追求速度的下法，黑⓫再點下邊星位，也被稱為「四連星」佈局，同時夾擊白⑧一子。也有在角上尖頂的，則其變化如圖2-40-2。

圖2-40-2，黑❶尖頂，白②拆，黑❸只有扳，因為此處如被白挺起是好形。白④即搶佔上面大場，將是另一盤棋。

黑❶尖頂時白如在3位挺，黑即於2位夾，黑好！

圖2-40-1中，白⑫飛角，而黑⓭斜拆兼掛角。白⑭依

然到上面搶佔大場。

黑⑮「雙飛燕」，白⑯至白㉒是簡明下法，黑取實地，白得外勢。但黑得到先手。

黑㉕點三三是當然的一手，而白㉚長嫌緩，應如圖2-40-3進行。

圖2-40-3，黑❶扳時白②應下扳，以下至白⑧得到了角部。白⑫後大致黑將在A位鎮。由於白◎有一子硬頭，所以左邊一子白棋不怕攻擊。

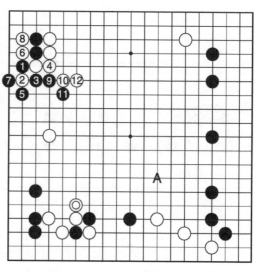

圖2-40-1中至白㊱虎後盤面上黑滿意。黑㊲鎮是輕靈好手，如於A位逃，則白即於37位大跳，攻擊黑棋。黑棋也可如圖2-40-4進行。

圖2-40-3

圖2-40-4，黑❶立下，白②併是為防黑在A位長出。黑❸飛以搜白棋的根。白④尖頂，黑❺頂後白很為難。

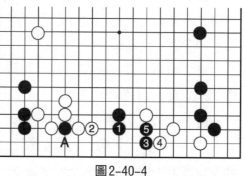

圖2-40-4

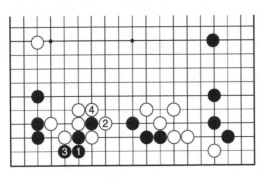

圖2-40-5

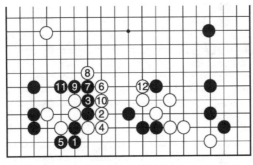

圖2-40-6

圖2-40-1中，白㊳尖，黑㊴托要求生根，白㊷不得不虎補，黑㊸立下，白㊹長，黑㊺曲回。白棋㊻枷吃黑⑰一子，緩手！應如圖 2-40-5 進行。

圖 2-40-5，黑❶立下時白應2位打，黑❸曲，白④提，結果白棋比實戰厚實。

圖 2-40-6，白②打時黑❸如因征子有利而逃出，白即棄去左邊四子，白⑫挺起後黑棋中間三子已被吃。局面形成轉換，白不壞！

圖 2-40-1中，黑㊼馬上尖頂，白㊽還要再補上一手，黑㊾立下後或可渡過，或可活棋，黑棋成功！白㊿飛出便開始了中盤戰，全局黑優！

圖 2-41-1，黑三連星，白⑥掛時，黑如到11位夾，其變化則如圖 2-41-2。

圖 2-41-2，黑❶一間低夾，白②點角，至黑❼，白得先手再到下面掛，黑❾又夾，至㉑黑棋形成大模樣，而且得到不少實地。這就是武宮正樹所喜愛的「宇宙流」。

圖2-41-1

圖2-41-2

　　圖 2-41-1 中白關出至白⑳是打亂黑棋做大模樣的企圖。黑㉓擋下時白㉔夾擊，正確！白如退，其變化則如圖

圖2-41-3

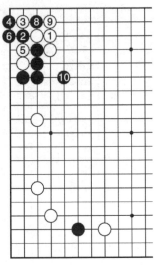

圖2-41-4

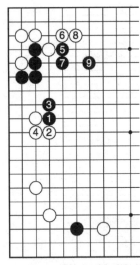

圖2-41-5

2-41-3。

圖2-40-3，黑❶擋時白②退，黑❸上挺，白④當然在角上關出，黑❺拆，三子已經安定，這樣白棋外勢得不到發揮，不能滿意。

圖2-41-1中黑㉕靠，白㉖反扳是正確應法。至白㉘立，好手！如在32位接，其變化則如圖2-41-4。

圖2-41-4，白①接，黑❷❹連扳，至黑❿跳出，黑已成活棋，白棋先去攻擊目標，無味！

圖2-41-1中黑㉙靠時白如扳，其變化則如圖2-41-5。

圖2-41-5，黑❶靠，白②扳正是黑棋所希望的一手

棋，黑**❸**退後白④
必接。黑**❺**夾，好
手！至黑**❾**跳，黑
棋已經出頭很暢，
白棋無法強攻。

　圖 2-41-1 中
黑**❹**仍然夾，白㉜
接上，至白㊱，黑
得先手到下面拆。

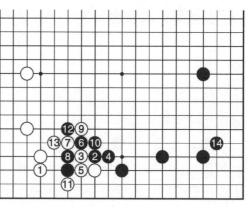

圖2-41-6

白㊳如在左下角守，其變化則如圖2-41-6。

　　圖 2-41-6，白①立下守住左角，黑**❷**壓靠，好手！白
③扳後黑**❹**退，至白⑬大致是雙方正常對應。白棋雖吃得黑
兩子，但所獲並不太多，而黑得到厚勢，貫徹了原來三連星
佈局的意圖，又得到先手到在14位守住右下角。白不爽！

　　圖 2-41-1 中
的白㊻活角後，再
48 位衝擊黑棋薄弱
之處，白㊿飛起，
總攻黑棋，中盤開
始。全局應是白棋
主動。

　　圖 2-42-1，白
②④二連星對抗
黑三連星。在現在
以小目為主的佈局
時代比較少見。

圖2-42-1

白⑥掛，黑❼❾是重視下面實利的下法。白⑩如在 A 位尖頂，則黑 B 長，白 C 位夾，黑❾一子就正好發揮夾擊作用。

所以白⑩到上面關出搶佔制高點。黑⓫尖頂，白如立下其變化則如圖 2-42-2。

圖 2-42-2，黑❶尖頂時白②立下，正合黑意！黑❸可以拆二，白④靠是想在角上有所突破，但對應至黑⓭，由於有了黑❶、白②的交換，白無機可乘。

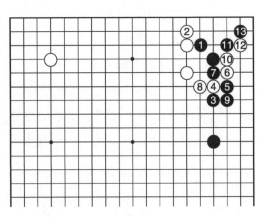

圖 2-42-2

圖 2-42-3

圖 2-42-3，白①如改為在上面扳，黑❷當然擋住，白⑦用強，但黑❽⑩頑強應戰，結果黑⓰打後白棋崩潰。

圖 2-42-1 中白⑫擠是強手，以下對應至黑㉑立，是雙方正應。黑㉑如用強，其變化則如圖 2-42-4。

圖 2-42-4，黑❶長出，過強！白②打至白⑥跳下，上面四子黑棋被吃，黑大虧！

圖2-42-4

圖2-42-1中，黑㉕打不可省，否則白在此擋，不僅消
除了黑棋的引征，而且以後有D位點的餘味。

白㉖長後，右邊戰鬥告一段落，全局演變為黑棋實地和
白棋外勢的對抗。

黑㉗到左上角掛，白㉚碰是現在很流行的下法。白㉞退
是瞄著36位斷點。如按一般下法則
如圖2-42-5。

圖2-42-5，白①路扳，是定
石，對應至黑❽，A位斷點對白來
說已無意義了，白⑤併後和下面白
棋均在三線，又有重複之感。白不
爽！

圖2-42-1中黑㉟棄去兩子，至
黑㊴飛仍是以奪取實利為主。

白㊵補後黑㊶再取實利。

白㊷緩手，應於E位飛出，或
F位肩侵。繼續擴張上面模樣。

圖2-42-5

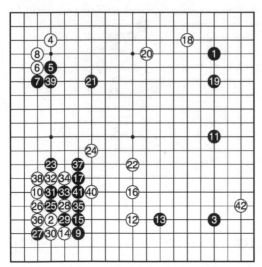

圖 2-43-1

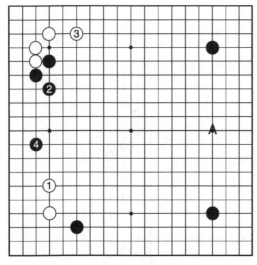

圖 2-43-2

黑棋佔到 43 位，既發展自己又限制了白棋的擴張。白㊸是剩下的唯一大場。

白㊿應高一路在 G 位夾，被黑㊶尖頂後白棋被分割開。黑棋反而掌握了主動權，至黑，中盤開始，黑優！

圖 2-43-1，黑❺❼和黑❾先到左邊白角下三手後再回到右邊 11 位，仍為三連星佈局，是一種趣向。

白⑩小飛是經過思考的一手棋，如在 31 位關，其變化則如圖 2-43-2。

圖 2-43-2，白①如關出，黑就不會到 A 位下三連星了，而是到左上角 2 位虎，按定石進行。黑❹的箭頭正好指向白棋的空隙。

圖2-43-1中白
⑫夾擊，黑❸從背
面夾擊是以三連星
為背景，如向角裏
小飛，則有如圖2-
43-3的變化。

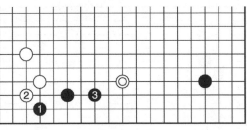

圖2-43-3

圖2-43-3，白
◎夾擊時黑❶向角
裏小飛，白②尖，
黑❸只能拆一，雖
是一法，但覺太順
白棋意圖行事了，
有點緩。

圖2-43-1中的
白⑭當然要尖頂，
因為有了黑❸一子
就不能再讓黑棋向
角裏飛了。

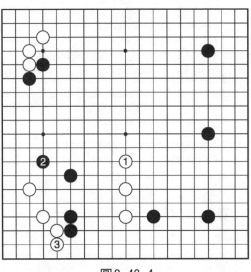

圖2-43-4

黑⓱輕盈，白⓲轉向右上角，也是一種趣向。如果在
22位跳。則會形成如圖2-43-4的變化。

圖2-43-4，白①再在中間跳，黑❷如飛下，則白即3位
立下，確保角部，而且瞄著黑棋薄味，應是白棋不錯。

圖2-43-1中白⓲掛時黑棋如脫先到中間22位鎮則如圖
2-43-5。

圖2-43-5，白◎在右上角掛時，黑於中間1位鎮，白②
跳，黑❸必須補邊，白④靠出，至白⑩白棋進入了黑棋三

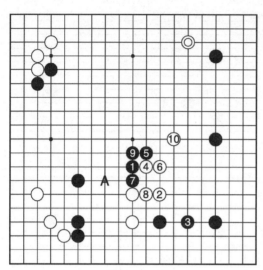

圖2-43-5

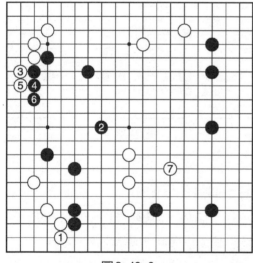

圖2-43-6

連星的陣中，同時還有A位衝擊黑棋薄味的好點。黑棋佈局不成功！

圖2-43-1中的黑㉑是貫徹三連星的宗旨，白㉒跳出，黑㉓飛下，白㉔飛攻，這也是個人風格。一般可以按圖2-43-6的順序進行。

圖2-43-6，白①可以在左下角立下，確保角上實利。黑❷圍中間大空，白③⑤扳長，仍以實利為主。白⑦限制黑三連星的模樣，同時也安定了本身。這將成為另一盤棋了。

圖2-43-1中黑㉕靠後再黑㉗點三三，變化比較複雜。至黑㊶白得角，黑得外勢也不壞。佈局應是兩分。

白④是所謂
「二五」侵分，是
盤面上最後大場。
中盤戰即將開始。

　　圖 2-44-1，白
②④向小目對抗
黑三連星，黑❼高
掛。白⑧不在 A 位
是避免黑棋下「雪
崩型」以配右邊三
連星，所以拆一，
是重視實利的下
法，但稍緩。

$\text{⑤⓪}=\text{㊺}$

圖 2-44-1

　　黑❾托至黑⓭拆是定石。白⑭
掛時黑⓯夾，白⑯點三三，黑⓱
擋，方向正確！是在貫徹大模樣的
原定方針。

　　白⑳立也是在針鋒相對貫徹以
實利對抗的原意。黑㉕是強手。

　　白㉖掛角，黑㉗是古代所謂
「鎮神頭」，現在已很少見到，這
是黑棋獨特的下法。

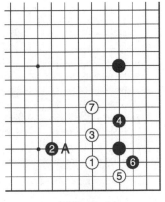

圖 2-44-2

　　黑如改為夾則形成如圖 2-44-2 的變化。

　　圖 2-44-2，黑❷二間夾，白③關出，白⑤飛角後再白
⑦跳出。

　　又如黑❷直接在 4 位跳出，則白⑤、黑❻、白 A 位飛。

這兩個結果對黑棋發展中間都不利，尤其右上角黑棋。白棋還有後續手段。

圖2-44-3，白①有夾的手段。黑❷立下阻渡，至白⑦跳出，白還有Ａ位托以求騰挪的下法，且白◎一子正好限制了黑棋。

圖2-44-1中的白㉘如向外飛出，則形成如圖2-44-4的變化。

圖2-44-4白①飛，黑❷馬上尖頂，白③長頂，黑❹擋，白⑤虎，黑❻長，這樣右邊成為大模樣。白棋不滿。

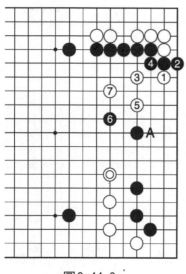

圖2-44-3

圖2-44-4

所以圖2-44-1中的白㉘點角，黑㉙也可換個方向擋，其變化如圖2-44-5。

圖2-44-5，白①點角時黑❷在上面擋，白③長，黑❹長，到黑❻跳出，形成了大模樣，白將在Ａ位一帶淺消黑模樣，這將是一盤漫長的棋。

圖2-44-1中至黑㊿位接，
是雙方必然對應。白㊵是雙方
必爭大場。

黑㊶到左上角鎮也是配合
右邊形勢，白㊷飛是防黑B位
靠下，黑必然到另一面靠下，
白㊹扳，黑㊺紐斷是常用騰挪
手法。黑㊼好手，利用棄子搶
到了53位鎮的好點。

白㊽如在57位點，黑可在
C位擴大右邊模樣，所以白㊽
不得不淺削。

圖2-44-5

以下黑㊶靠至
㊿接是爭取定形。
黑棋中間已圍成龐
大地域，應是黑優
的局面。

圖2-45-1，黑
❼到左下角掛後到
右下角小飛守角，
少見！白⑩點角，
穩健！至白⑯拆可
能成為一盤持久戰
的局面。

圖2-45-1

黑⑰跳起，是最大限度地擴張，有氣勢！

白⑱尖頂，黑⑲立後白⑳必然要打入，有膽識！在A位

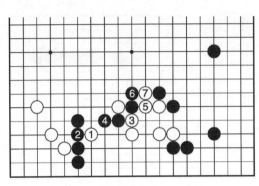

圖2-45-2

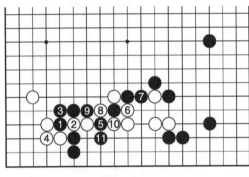

圖2-45-3

打入也是一法。

黑㉑是所謂「實尖虛鎮」的典型下法。如在24位夾，白即21位跳出，左邊三子黑棋反將被攻擊。

白㉒以下盡力騰挪。白㉚刺時黑如接上則會形成如圖2-45-2的變化。

圖2-45-2，白①刺，黑❷接上，白③斷，因有白①一子，黑只有4位退，否則被吃，白⑤到右邊打後衝出，黑棋被衝破。

圖2-45-1中黑應如圖2-45-3進行。

圖2-45-3黑❶擠是手筋，是所謂「盲點」，往往容易疏忽。白②打，黑❸接上，白④當然也只有接上。黑❺鼻頂，是黑❶擠時預定的手筋。白⑥斷，至黑⓫立黑棋下邊已得到相當實惠。白雖提得一子，但眼位仍然不足，將受到攻擊，黑優！

圖2-45-1中白㊳托角以求騰挪，黑㊴、㊶毫不手軟。而白㊷在關鍵時卻是失誤，應按圖2-45-4進行。

圖2-45-4，白應在1位立下，黑❷長，以下白③至白⑦

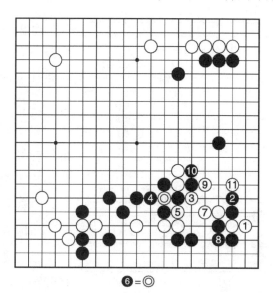

**6** = ◎

圖 2-45-4

均為先手，黑**8**必接上，白⑨打後再11位靠下，白棋可得
到騰挪。

　　圖 2-45-5，白①立時，黑**2**接，白③打，白棋可得到
安定，充分可戰。

　　圖 2-45-1中白㊽又是滯重的一手棋，應按圖 2-45-6進
行。

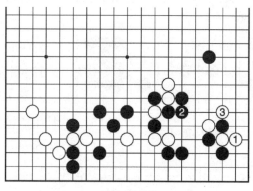

圖 2-45-5

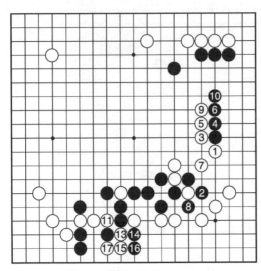

圖2-45-6

圖2-46-1

圖 2-45-6，白①應於右邊碰，這樣靈活處理才是正著。黑❷打是解征子，以下對應到黑❿後白⑪先手到右下角吃下黑三子，白可一戰。

而圖 2-45-1 中白棋被黑❺❶點後又趁機點了 53 位，以後白棋在右下求活，而黑棋左下角還有 B 位活角的手段。全局黑優！

圖 2-46-1，白⑩不在 14 位點三三，而用「雙飛燕」，黑⓯虎，白一般在 17 位長回，黑 16 位打。而現在白⑯接，雖是定石但在這種情況下有點過分。

白⑱扳，黑如扳，其變化則如圖2-46-2。

圖 2-46-2，白①扳時黑❷❹扳粘，白⑤渡過，這在讓

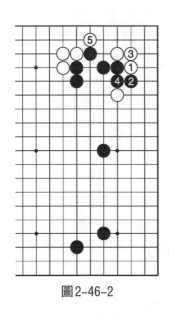

圖2-46-2

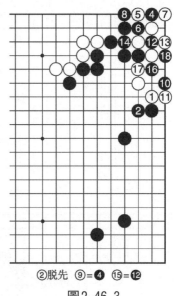

②脫先　⑨=④　⑮=⑫

圖2-46-3

子棋中尚可，但在分先棋中黑棋實利受損，不行！

圖2-46-1中黑⓳曲，白⓴做活，黑㉑阻渡，白㉒就不能不扳了。

黑㉕是搜根的下法，白㉖好！如搶先手在A位尖補，則會形成圖2-46-3的變化。

圖2-46-3，白①尖以為黑❷應後已活，僅白①和黑❷交換白棋已經虧了，而且黑有4位托的好手，至黑⓲白成劫活，此劫黑棋幾乎沒有任何損失，白不行。

圖2-46-1中黑㉛是緩手，應按圖2-46-4進行。

圖2-46-4，黑❶先在右角和白②交換一手，再到右邊黑❸飛罩，白角尚未淨活，須補一手。黑好！

圖2-46-1中黑㉛位跳時被白抓住時機，白㉜至㊳加強了角部。

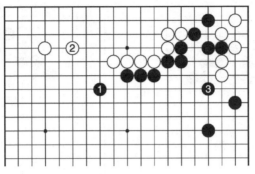

圖2-46-4

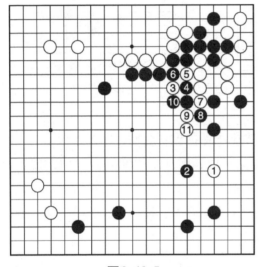

圖2-46-5

黑❹補邊，白
㊷打入，黑❹補也
是無奈，如對白㊷
加以攻擊，其變化
則如圖2-46-5。

圖2-46-5，白
①打入時黑❷鎮，
白③即於上面跳，
對應至白⑨長出
後，黑棋沒有好點
攻擊白棋，而右邊
四子黑棋有不少漏

洞，自顧不暇。故白可一戰。

圖2-46-1中白㊹托角，黑㊺扳，白㊻紐斷，至白㊾先
手活角，從容到56位輕吊，中間白已處理好了，全局白棋
形勢領先。

黑�65到角上另開戰場，中盤戰開始。

圖2-47-1，黑❾再佔下邊星位，形成所謂「四連星」

佈局。白⑩跳起，是針對黑大模樣而下。黑⓫飛鎮是堅持做成「宇宙流」的大模樣佈局。

　　白⑫掛角，黑⓭掛是看到在右邊一時應不好，如尖頂則形成如圖2-47-2的變化。

　　圖2-47-2，黑❷尖頂至白⑰，白棋只求在黑模樣內活出一塊棋，而黑⚫一子明顯重複，黑當然不爽。其中白⓭斷時黑如A位接，白B、黑17位打、白C、黑右邊空全失，黑雖得外勢，但能得到多少還是未知數，黑沒有底。

　　圖2-47-1中黑⓭掛的目的是想在右下角一間低夾前做個交換則會形成如圖2-47-3的變化。

　　圖2-47-3，黑❶和白②交換後黑❸再至右下角夾，按定石進行至黑⓯，白棋均在三線，黑棋滿意！

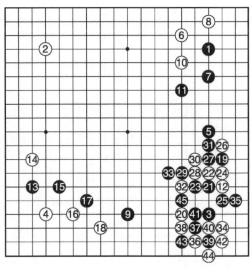

圖2-47-1

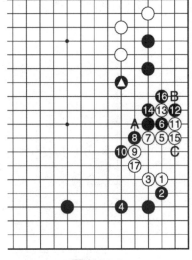

圖2-47-2

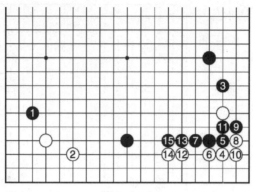

圖 2-47-3

　　白棋看穿黑棋意圖，所以圖 2-47-1 中白⑭反夾。黑❶
跳出，是不願點三三，否則其變化如圖 2-47-4。

　　圖 2-47-4，黑❸點三三至黑⓫一子和右邊黑▲一子有
些重複，如右角是黑子守角尚可。

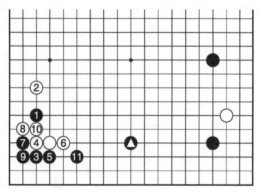

圖 2-47-4

　　另外，黑本是以外勢為主的格局，此處又取實利、前後
矛盾。

　　圖 2-47-1 中，白⑭、黑❶跳起後再黑⓱飛罩，白棋不
能滿意。

圖 2-47-1 中的白⑳改到右下角尋找戰機，當白㉒扳時黑不按定石而改為㉓長，好手！如斷其變化則如圖 2-47-5。

圖 2-47-5，黑❷壓，白③扳，黑❹斷至白⑦長是定石，太呆板了，結果黑棋重複，而白棋得角，實惠！黑全盤計畫泡湯。

圖 2-47-1 中白㉔接過於戀子！應如圖 2-47-6 進行。

圖 2-47-6，白③托，黑❹扳，白⑤退後至白⑨關出，雙方均可滿意，將是一盤細棋。

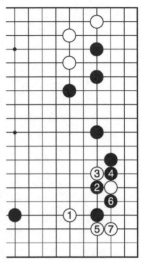

圖 2-47-5

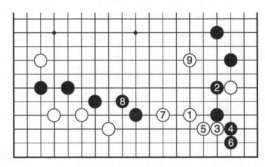

圖 2-47-6

但圖 2-47-1 中白㉔接，黑㉕擋下之後，白棋三子重滯而且越走越重，已成騎虎難下之勢，至黑㊺，白棋幾乎崩潰！

圖 2-48-1，白⑥掛黑❼尖起是趣向，意是重視中腹。

白⑧點角是強調以實利對抗，當然也可28位拆。

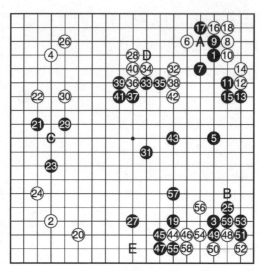

圖2-48-1

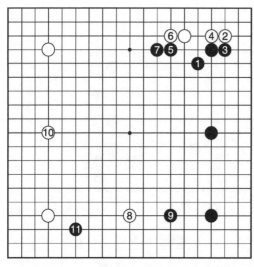

圖2-48-2

黑❾如在10位擋，其變化則如圖2-48-2。

圖2-48-2，白②點三三時黑❸在另一面擋，白④爬時，因為有了黑❶一子即黑❺飛壓，白⑥只有長一手，黑❼長，白⑧得到先手可搶佔下面大場。黑❾拆二是為了發展右邊大模樣。白⑩兩翼展開，黑⓫掛，就成了另一盤棋。

　　**圖 2-48-1**中白⑱接時黑不會在A位接，而到下面佔大場。黑⑲如在27位拆，白即在B位打入。

　　白⑳守角，也可在左邊C位連成一氣，如**圖 2-48-3**進行。

　　**圖 2-48-3**，白①在左邊形成三連星，和右邊黑棋對抗。黑❷掛角後又到上面6位再掛。其中白⑤是雙方擴張要點。

　　至白⑨擋下是雙方均可接受的另一盤棋。

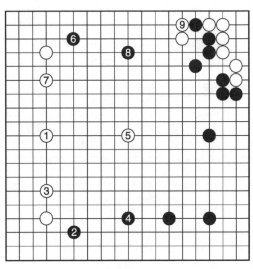

圖2-48-3

　　**圖 2-48-1**中的黑㉑分投是大場。白㉒逼時黑㉓從和右邊呼應要比拆二好。

　　白㉘應如**圖 2-48-4**進行。

　　**圖 2-48-4**，白①飛起欺負一下兩子黑棋，同時擴大

圖2-48-4

<p style="text-align:center">圖2-48-5</p>

了上面模樣，黑❷跳下，如被白在此飛，黑苦！有了白①一子白③再佔上面大場。而左邊三子黑棋還未活淨，白有利用的空間。

圖 2-48-1 中黑㉙馬上跳起補強了三子。

黑㉛得到先手到中間圍空，而白㉜卻是緩手，應如圖2-48-5進行。

圖2-48-5，黑❶在中間大圍時，白②馬上侵削，黑❸仍然護空，白④關出，這樣結果雙方均可接受，是一盤各成模樣的棋。

黑❸如改為4位飛，白即於A位靠入，這將是一盤生死大戰的激烈對局。

圖2-48-1中黑㉝是好手，既壓低了白棋又擴張了自己。

白㉞如在42位跳，黑即D位靠下，上邊白棋將不能成空。白㊳也是不得已，如按一般應法在39位長，黑即38位壓過來，白全局不利。

白㊹到右下托，是最後的挑釁，如只在E位掏空，那等於認輸。結果應黑㊾，白棋已經無法做活。

這是一局佈局開始不久即定勝負的棋。

　　圖 2-49-1，三連星佈局不僅要求有良好的大局觀！而且當對方進入自己模樣時要求有強有力的攻擊力量。否則即使暫時圍成了大模樣也會被對方消解的。

　　至黑❶是所謂「宇宙流」常用的大規模擴張陣地的大氣魄下法。

　　白⑳進入是白棋對黑❶、❶兩的反擊。

　　黑㉑鎮是貫徹大模樣的有力下法。如在 50 位飛，則變化如圖 2-49-2。

圖2-49-1

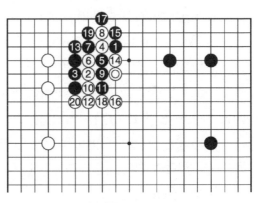

圖2-49-2

　　圖 2-49-2，黑不鎮而在 1 位大飛，是重實利的下法，和右邊兩子取得聯絡，又可奪取◎白一子的根據地。但白②刺後在 4 位靠下，至白⑳是一般對應。結果黑得到相當實利，在一般佈局中不算吃虧，而在這三連星佈局時中間被白築成厚勢，和原來意圖相矛盾，失去了三連星的意義。當然黑棋

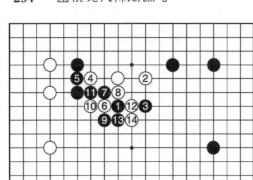

圖2-49-3

不能容忍！

圖 2-49-1 中黑㉑鎮以攻為守，白㉒跳時黑㉓是必要的一手，如直接在 27 位跳，則其變化如圖2-49-3。

圖2-49-3，黑❸直接跳，白④刺後再白⑥位靠出，至白⑭衝破了黑棋而挺出，黑尚要補一手以防白⑥⑩兩子逃出，否則黑三子將成浮棋，白全局優！

圖2-49-1中黑⓳飛，強攻白棋，其中黑㊴冷靜的自補，是不讓白棋有任何借用的好手。

黑㊶尖，白棋眼位受到威脅，白㊷交換是不得已的單官，而黑㊸加強了中間的勢力，白苦！

白㊻、黑㊼下扳是不讓白棋借力騰挪。黑㊾，強手！白如55位扳，則黑A位夾，白棋上面大塊危險。

至白㊳白棋後手活棋，黑棋得到先手右下角61、63位扳粘，至黑㊸黑棋三連星在攻擊白棋過程中加強了中間，形成大模樣，黑棋成功！

## 第六節　中國流

中國流佈局在日本早有雛形，經過陳祖德發掘並進一步發揚，在中國很快流行起來，被定名為「中國流」，初期曾被稱為「橋樑流」。

中國流和三連星佈局有點相似，都是以大模樣作戰為主，但中國流更具有靈活性。

中國流部分放棄了先掛角和先守角的傳統佈局原理，率先佔邊，構築模樣，然後引誘對方打入，再由進攻對手打入之子，獲得全局主動。

所以下中國流一定要有大局觀和戰鬥力。

圖 2-50-1，黑❶佔右上角星位，黑❸再佔對角相向小目。黑❺到同一面邊上拆。這就是「中國流」佈局。

白⑥在左邊掛，黑❸是對付中國流常用的下法之一。黑❼守角，白⑧拆二成為中國流的常見佈局。

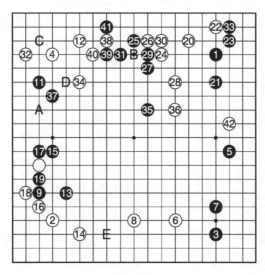

圖2-50-1

黑❾掛後黑⓫再掛是試探白棋應手。白飛正確！如A位夾，其變化則如圖2-50-2。

圖 2-50-2，黑❶掛時白②夾，黑❸即到左下角點三三，至白⑧黑取得先手再到左上角9位反掛。黑滿意！

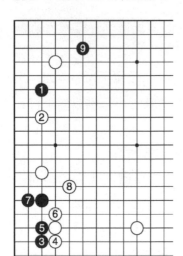

圖2-50-2

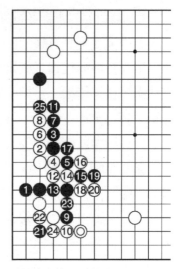

圖2-50-3

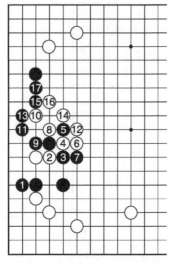

圖2-50-4

**圖2-50-1**中的白⑯頂時黑❶擋，簡明！如在18位立下，變化複雜，如圖2-50-3。

**圖2-50-3**，黑❶立下是最強應手。白②長、黑退，至白⑧長時由於白◎一子是小飛，黑❾先靠一手，好棋！以下是雙方必然對應。黑㉓接後白㉔也只有接上，黑棋長出一口氣，至黑㉕白差一氣被吃。

**圖2-50-4**，白②改為長出，因為征子對黑棋有利，所以黑❺❼可以用強，黑⓫夾好手！白只有12位打，黑⓭渡過，白⑭提子，也是可下的。

在實戰中，圖2-50-1中的黑**⑰**擋，和下面黑**⑪**一子相呼應，也不壞。

白**⑳**掛角，至白**㉔**飛有點過分。黑**㉕**當然馬上打入，白**㉖**尖頂，黑一般在B位長，而黑**㉗**飛是強手。白**㉘**過於穩健，應如圖2-50-5盤面進行。

圖2-50-5，黑**❶**飛時白②④可將黑棋紐斷，黑**❺**打後要7位虎補，白⑧吃下黑子，比實戰要厚實一些。

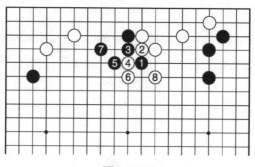

圖2-50-5

圖2-50-1中黑**㉙**馬上尖頂，白**㉚**接後黑**㉛**虎已得到安定。白**㉜**守角是防黑C位點角。

黑**㉝**有點過於穩重。盤面上D、E等處均不小於此點。

白**㉞**是不讓黑棋在此落子連成一片而封鎖白棋。

黑**㉟**至黑**㊶**為安定上面一塊黑棋以免受到攻擊。

白**㊷**打入，中盤戰鬥開始，全局均衡，勝負要看中盤戰鬥結果了。

圖2-51-1，黑以中國流開局，白⑥佔下邊大場，黑**❼**掛角，白⑧夾看似平常，但卻是為削弱黑右邊中國流的威力。

黑**❾**點角，以取實地為主。

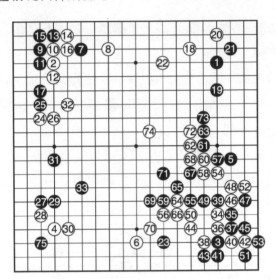

圖 2-51-1

圖 2-51-2

白⑱到右上角掛至白㉒都是波瀾不驚的正常對應。

黑㉓拆在低位是貫徹全局以實利為主的框架。

白㉔有點過急，應如圖 2-51-2 進行。

圖 2-51-2，白①小飛才是全局平衡要點，黑❷併，白③掛角，白有先手效率。黑❷如在 3 位守角，則白 A 位逼且和白◎一子相呼應，棋形生動！

　　圖2-51-1中黑㉕位頂，白
㉖上挺後，黑㉗位到左下角
掛，好！黑㉛拆後，白㉜不得
不補，否則如圖2-51-3。

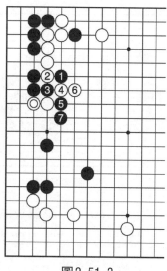

　　圖2-51-3，白如不在4位
補，則黑❶跳出，白②沖，至
黑❼左邊兩子被吃，白棋幾乎
已成敗局。

　　由此可見當初白◎一子逼
欠妥。

　　圖2-51-1中黑㉝是要點，

**圖2-51-3**

白㉞掛後，黑㉟托，緊湊！其
實可以說已過早地進入了中盤戰。

　　圖2-51-1中黑㊺也可按圖2-51-4進行。

　　圖2-51-4黑❶靠後3位長，大致如此要比實戰簡明。黑
❾得先手，到左角點。

　　圖2-51-1中白㊽時，黑如改為左邊靠則形成圖2-51-5
所示盤面。

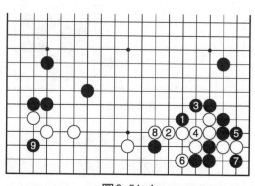

**圖2-51-4**

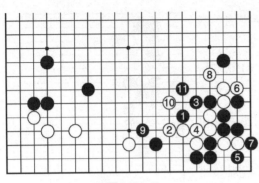

圖2-51-5

圖2-51-5，黑❶靠是很銳利的一手，白②如長出，黑❸即挺，白④不能不接，黑❺再到角上夾白兩子。至黑⓫，白被分成兩處，苦戰！

圖2-51-6，當黑❶靠時白②扳出，黑❸擠入打，以下也是雙方大致對應。黑⓯引征，白⓰不能在上面應，只有長，黑⓱扳後黑⓲退回，全局厚實，不壞！

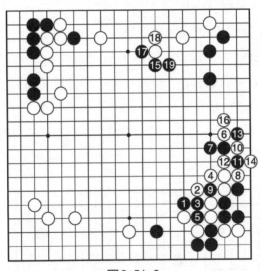

圖2-51-6

圖2-51-1中白㊱有點緩，應如圖2-51-7進行。

圖2-51-7，白①應該緊貼，黑❷長，白③仍貼長，黑❹後白⑤跳，先在下面獲得相當實利。黑雖築成一道厚勢，

圖2-51-7

但要攻擊上面白棋卻一時也找不到致命一擊要點，白棋充分
可戰！

　　圖2-51-1中白⑭跳出後，戰鬥結束，黑❼終於搶到先
手到左下點三三。

　　全局黑棋領先！

　　圖2-52-1，黑❺在先在左下角掛一手再回到右邊7位下
出中國流，是一種趣向更富有變化。

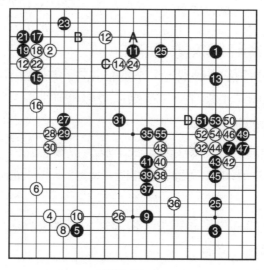

圖2-52-1

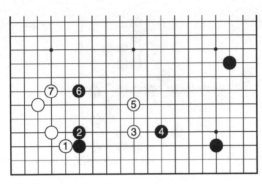

圖2-52-2

圖2-52-3

白⑧尖頂時黑不在10位上挺而在9位拆，輕靈！如上長則有如圖2-52-2的變化。

圖2-52-2，白①尖頂時黑❷如上挺，則白③夾擊，對應至白⑦後黑棋顯得滯重。

圖2-52-1中白⑩虎，大極！黑⓫在位拆也不錯，還可在B位掛。

黑⓭在C位鎮也成立。

白⑭擴大自己以對抗中國流。

黑⓯掛角到黑㉓飛，全局是黑棋易下的局面。

白㉔壓，黑㉕守角，黑㉗馬步侵也可尖侵，將形成如圖2-52-3的變化。

圖2-52-3，黑❶尖侵，白②爬，黑❸也長，白④如在中間強攻，黑棋經過❺至❾的交換，曲下後是很容易處理的。

圖2-52-1中黑㉛輕盈，白㉜鎮，黑㉝先到上面跳一手再35位飛出，靈活！

白㊱如馬上靠下則形成如圖2-52-4的變化。

　　**圖** 2-52-4，白①靠下，黑❷當然扳出，對應至白⑨補斷，黑❿跳起，黑下面成了大模樣，當然佔便宜！

　　所以白㉖在**圖** 2-52-1中先到右下做了準備。

　　至黑�крат時白如按一般對付一子點方的下法，在 D 位靠出，將形成如**圖** 2-52-5 的變化。

　　**圖** 2-52-5，黑▲點方白①如靠出，黑❷扳是最強應手，對應至黑❽尖，白棋已經崩潰！

　　**圖** 2-52-1中黑㉔後黑棋一直保持著先手效率。

圖2-52-4

圖2-52-5

　　**圖** 2-53-1，白⑥到右上角掛在中國流中也是常見到的下法。白⑧後黑❾到左上角二間掛再到11位四線高拆是和

圖 2-53-1

右邊中國流相配合。

　　白⑫拆是防黑在37位掛。黑⑬和白⑭交換後搶佔下邊
15位大場。

　　白⑯高掛，黑⑰小尖應是因為兩邊均有黑棋。白⑱如在
A位擋則形成如圖 2-53-2的變化。

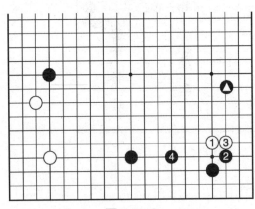

圖 2-53-2

圖 2-53-2，白
①高掛，黑❷尖，
白如3位擋，黑❹
飛起，和上面一子
黑棋▲正好呼應，
白①、③兩子無好
應手。

　　圖 2-53-1 中
白⑱至㉖後仍要在

28位鎮以尋出路。黑**㉙**拆，白**㉚**馬上進角，否則被黑**㉜**位跳下太大。

圖 2-53-1 中的黑**㊲**打入幾乎已經進入中盤，白**㊳**關起。其實白征子有利時應按圖 2-53-3 進行。

圖 2-53-3 黑**❶**點時白②壓住，黑因征子不利不能在 4 位挖，至黑**⓭**做活，很委屈。

圖 2-53-4，白②壓時黑**❸**如改為點三三，白④擋至黑**⓱**扳應是正常對應。白得到不少實利。而且還有 A 位一帶打入的手段，黑棋不夠充分。

圖2-53-3

圖 2-53-5，白②壓，黑**❸**挖，由於黑棋征子不利只能棄去兩子，結果至白⑫，黑棋雖然比前兩圖稍好，但被白提

圖2-53-4

圖2-53-5

去兩子後白棋太厚，仍是白優。

圖2-53-1中黑㊺連扳，是不肯屈服的強手，其實黑棋如按下面兩種下法結果均是黑不錯。

圖2-53-6，黑❶棒接，白②防黑在4位挖斷，也只有虎補。黑❺扳、黑❼立後白棋根據地被搜，上面至白⑩立下後，黑⓫到下面飛攻逼白四子，黑棋主動。

圖2-53-7，黑❶也可虎起，是露骨要在3位挖，強手！白②也只有長，黑❸挖後至白⑧提黑一子，黑得先手，可到上面A位一帶打入，黑棋全局形勢要好一些。

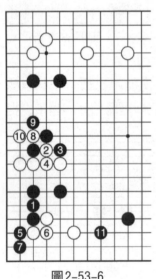

圖2-53-6

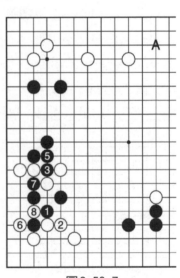

圖2-53-7

圖2-53-1中至白㊷，在左下角形成轉換，雙方均可接受。

而圖2-53-1中黑㊹卻下出緩手，應如圖2-53-8進行。

圖2-53-8，黑❶打入，白②立下守住左邊空，黑❸曲好手！白④不能在7位爬，至黑❼曲後黑棋全局主動。

圖2-53-8

　　黑❶時白如馬上4位打，黑❺打，白⑥提後黑即A位飛
入白空。

　　可見**圖2-53-1**中黑❺是緩手。白㊿抓住時機，馬上靠
挑起中盤戰。

　　**圖2-54-1**，以白⑥在三線拆邊對付中國流很少見，多
下在A位。

　　白⑧跳起是針對黑模樣的下法，白⑫⑭是和白⑧相關聯

圖2-54-1

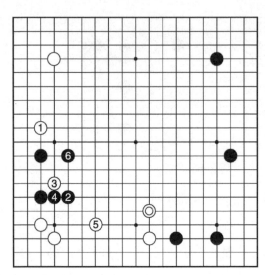

圖2-54-2

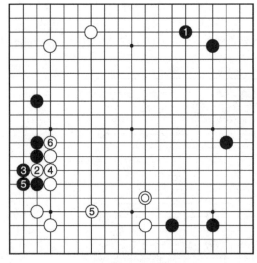

圖2-54-3

的好棋。

圖2-54-2，白①逼，黑❷跳起，白③刺後再到下面白⑤飛起，黑❻也在上邊跳起。白◎一子效率不高。

圖 2-54-1 中黑❶拆後即在 17 位吊入，以防白棋擴張。

圖2-54-3，黑❶如右上角締，白②即在右邊挖，後至白⑥壓，白形成厚勢，白◎一子發揮了很大作用。

圖 2-54-1 中白㉔點，黑㉕跳守角，正確！黑如按一般對應，其變化則如圖2-54-4。

圖2-54-4，白①點時黑❷如在三線長，白③即到上面掛角，黑❹尖頂，白⑤長後黑棋原來成為大模樣的意圖受挫。

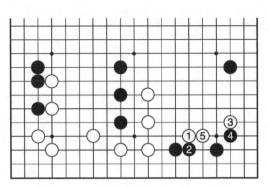

圖2-54-4

圖 2-54-1中黑㉗尖和白㉘拆是雙方各得其一的大場。

黑㉛尖和黑㉝退，冷靜、沉著！

黑㊴扳時白㊵位夾，強手！黑㊶長是針鋒相對的一手棋。

圖 2-54-5，白①夾時，黑❷如擋，弱！白③打，接著到中間5位刺後再於7位罩，黑中間數子將疲於奔命。

圖 2-54-1中的白㊷沖下，所得不少，但黑㊺得到先手到左上角托也得到了相應補償。

黑�51飛起時，白�52隨手，應如圖 2-54-6進行。

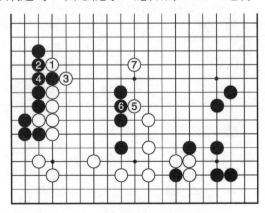

圖 2-54-5

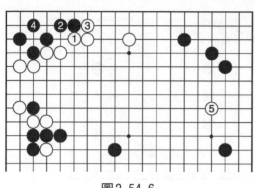

圖2-54-6

圖 2-54-6，白①尖壓，黑❷退，白③曲下，黑❹補活，白⑤到右邊打入，這將是一盤漫長的棋。

圖 2-54-1 的白和黑❺交換後，白虧！黑❺爬，白⑯已是騎虎難下，只有扳下戰鬥。

黑❻沉著好手。

白⑫後手雖吃下黑棋數子，但黑❻❻後沖入白棋模樣，白不便宜！於是白⑯碰是開始中盤的勝負手。

圖 2-55-1，白②④以二連星對抗黑中國流是常見下法。

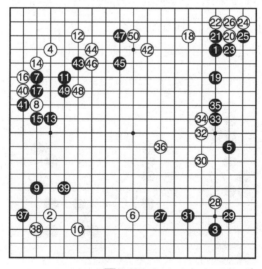

圖2-55-1

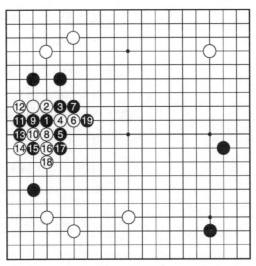

圖2-55-2

白⑥拆，黑❼拆角，均屬正常佈局。黑⓭罩時由於白棋征子有利可以如圖2-55-2進行。

圖2-55-2，黑❶飛罩，白②沖，黑❸扳時白不在9位曲，而在4位強行紐斷，至黑⓱壓，是必然對應。黑⓳征白二子，但不能成立。所以黑棋只能按圖2-55-3進行。

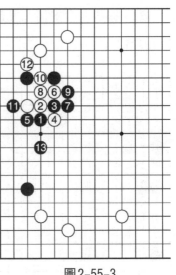

圖2-55-3

圖2-55-3，在黑子征子不利時黑❺只能貼下，白當然從上邊打，至黑⓭，結果白棋仍比實戰要厚實一些。

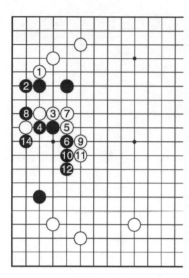

圖2-55-4

圖2-55-1中黑❶⑤以下是定石，黑❶⑤如在16位立下，其變化則如下圖2-55-4。

圖2-55-4，白①尖頂時黑❷立下是取實利的下法。但在此佈局中不宜。

白③沖，黑❹擋至黑⓬長，黑雖獲利不少，但白外勢雄厚，可以抵消中國流的威力。

圖2-55-1中白㉒扳時黑如外扳其變化則如圖2-55-5。

圖2-55-5，白①扳，黑❷外扳，黑❹打後至白⑦飛，是角上常形。

圖2-55-5

黑❽拆邊，白⑨拆，黑❿守角，這將成為另一盤棋。

圖2-55-1中的黑㉗擴張勢力，白㉘當然要掛，黑㉙守角，但白㉚嫌緩，黑㉛從容守住下邊，所以白應按圖2-55-6進行。

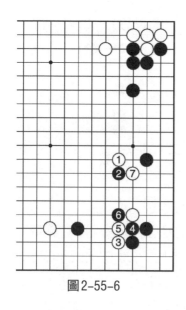

圖2-55-6　　　　　　　圖2-55-7

　　**圖2-55-6**，白①應到右邊鎮，黑❷如靠出，白③即到角上靠下以求騰挪。至白⑦，黑棋不好對應！

　　**圖2-55-1**中白㉜跳，過於穩健，應如**圖2-55-7**進行飛壓。

　　**圖2-55-7**，白①飛壓，絕對一手，黑❷不會在5位爬過，那太委屈了，一定會沖出反擊，以下至白⑰形成轉換，還是兩分，白棋局面不壞。

　　**圖2-55-1**中的黑㊲飛，大甚！黑㊴跳後白㊵不必再保留。因為白無41位立下的可能性了。

　　黑㊺吊時白㊻有點過分，不必如此，應如**圖2-55-8**進行。

　　**圖2-55-8**，黑❶吊時白②只要托，黑❸壓，白④虎後至黑❼，白得實利不少，由於有白◎一子，黑棋外勢不容易發揮。白棋不壞。

圖 2-55-8

圖 2-55-1 中白㊻長出，至白㊿尖頂，就展開了中盤戰。

圖 2-56-1，黑❺先掛左下角再於 7 位下中國流。白⑧拆二，黑❾必然點角，至黑⓱跳，白⑱一般在 21 位掛，但白㉒隨手。而黑㉓在 37 位守角比較實惠。因為上面白棋比較厚實，所以白㉔、㉖壓低上面黑棋，同時進一步加強自己。然後在 28 位打入，黑㉙尖，白㉚先到角上點一手是次序，如直接沖，其變化則如圖 2-56-2。

圖 2-56-2，黑❶尖封時，白②直接沖，黑❸扳，白④斷後黑❺打，白⑥長，黑❼退回。白右邊兩子不好處理。如再到 A 位點，黑將不會接，而是 B 位擋下了。

圖 2-56-1

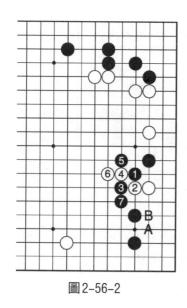

圖2-56-2　　　　　　　　　　　圖2-56-3

圖2-56-1中白㉜沖，黑㉝斷，白㉞斷時黑只好35位退。如在36位打，其變化則如圖2-56-3。

圖2-56-3，白①斷時黑❷打，因為有了◎一子白棋，對應至白⑨退，白成活棋，而黑被分在兩處，都要處理，黑大虧！

圖2-56-1中白㊳吃下兩子黑棋，局部黑虧。白棋為打入，白㉔㉖飛和黑㉕㉗交換也有一定損失，所以還是兩分局面。

黑㊺碰後到上面51位飛起，白㊼時黑㊽尖，局部相當大，但此時左邊才是急場，應如圖2-56-4進行。

圖2-56-4，黑❶應挺起，白②尖，黑可不應而到3位佔大場，全局黑優。

圖2-56-1中，白�554馬上打入，並攻擊上面三子黑棋，黑�555生根不可省。白�556跳，黑�557飛攻，開始了中盤戰鬥。

圖2-56-4

　　圖 2-57-1，白⑥一子在中國流中也少見。如下在A位
則黑在6位逼，白B位跳出，黑C、白D、黑E，也是一種佈
局。

　　也可參考圖 2-57-2。

圖 2-57-1

　　圖 2-57-2，白①比譜中進一步，將成為戰鬥。黑❷不
會讓步，必然要夾，至白⑦飛出，棋局就早早進入中盤戰

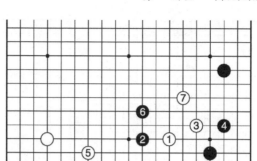

圖2-57-2

鬥了。

　　圖 2-57-3，白①掛是對中國流的特殊掛法，黑❷跳，白③尖頂，黑❹立下後白⑤拆，可迅速定型，但加強了對方角部也是一種應法。

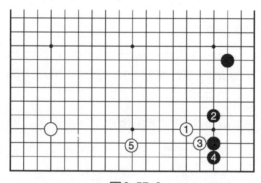

圖2-57-3

　　圖 2-57-1中黑❼堅實，白⑧守角，黑❾⓫後白⑫到右上角點是以實利為主的下法。

　　圖 2-57-4，黑❶到上面佔大場，白②也佔左邊，黑❸守角，白④尖，這樣成為雙方各圍大模樣的下法，將是一場持久戰。

圖2-57-4

圖2-57-5

　　圖2-57-1中白㉔取得先手到右下角掛，較兇狠！是不讓黑棋成為大模樣。

　　白㉖點時黑挺出反抗，正確！如在E位接，白即可在32位扳，和黑33位虎交換後於29位尖出。黑棋上面外勢被消解，不利！

　　白㉞以後白棋進入了黑棋模樣，比較成功。但畢竟還未安定，而且白⑥一子受傷，黑棋也有所獲，應為兩分。

　　黑㉟落子選點很難，一般應按圖2-57-5進行。

　　圖2-57-5，黑❶分投，但白②逼後至黑❼跳，白⑧到左上角跳下，全局黑棋實地落後，下面難下。

　　圖2-57-1中的白㊱逼，黑㊲是瞄著利用黑❾一子。

　　白㊳大約還有以下兩種應法。

　　圖2-57-6，黑❶飛入，白②碰是激烈的下法，但黑❸、❺、❼長後，白仍要在8位補角。黑先在❾⓫扳粘，再

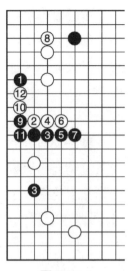

圖 2-57-6

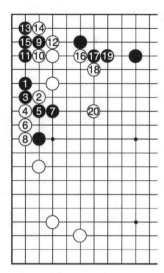

圖 2-57-7

13 位打入，白棋在上面所得比不
上下面損失。

圖 2-57-7，黑❶時白②尖
應，黑❸長，白④扳，以下是必
然對應。結果黑得實利，白斷下
黑三子，可算兩分。但黑中間等
三子尚有一定利用價值。

圖 2-57-1 中的白㊳簡明，
至白㊻吃下黑❾一子，大！如脫
先被黑在 G 位扳起則不可收拾！

黑㊼好點，如靠出，其變化
則如圖 2-57-8。

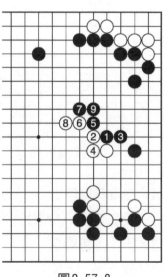

圖 2-57-8

圖 2-57-8，黑❶靠，經過交換，黑棋上面有重複之感。
所圍空也不大，而白棋卻變厚了。

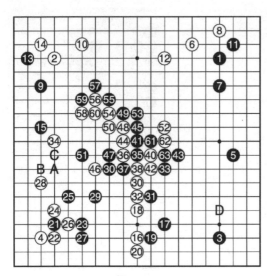

圖2-58-1

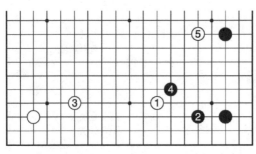

圖2-58-2

所以圖2-57-1中黑㊼開始攻擊白棋，以求變化，從中取利。中盤開始。

圖2-58-1，黑中國流開局，黑❾先到左上角掛一手後回來再11位尖，這是個人趣向。至黑⓯雙方為正常對應。白⑯有些不妥，因為左下角是白三三。

圖2-58-2，白①是常見下法，黑❷拆一是正常對應。白③在左下角飛起，黑❹擴大地域。白⑤輕處理白①一子到右邊鎮，這是一個方案。

圖2-58-3，白①最大限度地逼近黑棋模樣，黑❷跳起，白③拆二，黑❹掛，白⑤反夾。黑❻以下是雙方必然對應，也就成了另一盤棋。

圖2-58-1中的黑⓱拆後黑棋右邊不斷擴大，白⑱不得不跳，雖限制了黑棋繼續擴張，但本身沒有獲得實際利益。但如守角其變化則如圖2-58-4。

圖 2-58-3

**圖 2-58-4**，白①到左角小飛守角，實利很大，黑❷不肯在 7 位飛鎮，讓白在 A 位飛。故黑❷在角上碰，白③頂，黑❹長，白⑤立，黑❻拆二，至黑❿後黑棋打入成功，而白⑦⑨等三子尚未安定，不能滿足。

圖 2-58-4

圖 2-58-1 中的黑⓳先頂一手是先手便宜，再到 21 位緊湊，也可 31 位飛以擴張右邊。

白㉒長，黑㉓跳起，白㉔有點拘泥於定石下法，應按圖 2-58-5 進行。

圖 2-58-5

**圖 2-58-5**，白①挖，至白⑦在低位渡過，雖有點委屈，但兩塊白棋已經連成一氣，可以大膽到右邊破壞黑棋模

樣了。

圖2-58-1中的黑❸飛起，以右邊模樣為主，但受到白❸的有力攻擊。所以黑應先在左邊A位飛壓，白B、黑C位長，白不能不到D位掛角，再遲就沒有機會了。

其實從黑❸鎮就已經很早進入了中盤戰。

白❹可能是誤算，應按圖2-58-6進行。

圖2-58-6，白①靠出，但白③斷後黑有4位刺的好手。白⑤接，黑❻打後經過黑❽到黑⓬可吃下白三子，所以不能成立。

圖2-58-1中雙方進行到黑⓺沖再黑⓺斷，一場大戰即將開始。

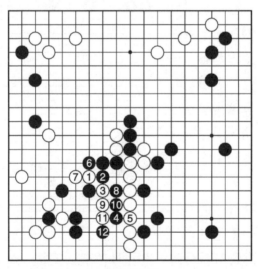

圖2-58-6

圖2-59-1，黑❺比A位高一路，這種佈局被稱為「高中國流」，偏於取勢。

白⑥守左下角，黑❼當然掛左上角，白⑧飛是平穩的對

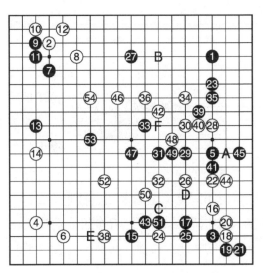

圖2-59-1

應，如二間高夾，其變化則如圖2-59-2。

圖2-59-2，白①二間高夾，黑❷大飛，白③靠出至白⑬夾是所謂「妖刀」定石中最簡明的一型。這樣一開始即可能開始戰鬥。

圖2-59-1中的黑⓯要點！防止白棋兩翼張開。

白⑯掛，黑⓱飛是和黑⓯一子相呼應。白⑱是為了儘快安定下來。如重實利則可在44位小飛。

白㉔打入是試應手，如按正常下法一般在上邊B位大場開拆。

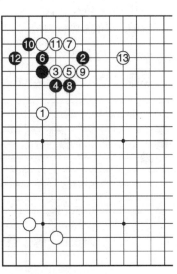

圖2-59-2

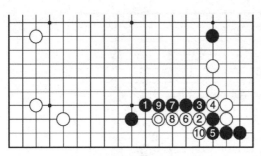

圖2-59-3

黑㉕併以靜待動，正確！如想用強，則會形成**圖2-59-3**的變化。

**圖2-59-3**，黑❶小尖要吃白◎一子，白②、④斷開黑棋，對應至白⑩緊氣，黑角上四子被吃。

**圖2-59-1**中白㉖跳起一面加強四子白棋，一面找機會在C位跳出。白如馬上C位跳，黑即D位跳，將白棋分開攻擊。白不利！

黑㉗跳佔大場，正確！因為下邊有E位的拆二餘地，所以不怕白C位跳出。

白㉘打入不得已，否則黑棋上邊將成大模樣，但右下角數子白棋總未安定。

黑㉙、㉛輕易地跳出，全局形成勢不壞。白㉜如在F位跳，黑即於32位封。

黑㉝飛鎮，主動！白㉞有彈性，便於處理孤棋，黑㉟時白㊱過分。應如**圖2-59-4**進行。

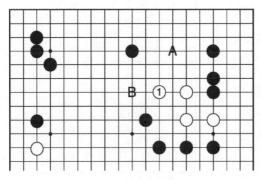

圖2-59-4

**圖2-59-4**，白①單關，堅實！以後黑如A位守邊，白即B位關出；黑如改為B位鎮，白可A位飛下生根活

棋。

圖2-59-1中白看似生動，但很單薄。

黑㊲拆邊，白㊳先手佔下邊大場。

黑㊴利用白棋中間的薄味加以攻擊。

黑㊶阻渡，白㊷不得不補。黑㊸尖，強手！

白如用強，其變化則如圖2-59-5。

圖2-59-5，白①硬沖，黑❷扳，白③扳時黑❹接是好手！白⑤接後黑❻靠出，白要苦活。

圖2-59-1中白㊿尖是犧牲下面兩子，加強自己以求52位大飛後攻擊中間一塊黑棋。白如在此處脫先，則黑將如圖2-59-6進行。

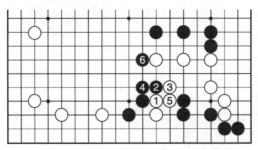

圖2-59-5

圖2-59-6，黑先在1位刺後再於3位封。白棋不只◎一子被吃，而且仍要苦活。

2-59-1中黑㊳後白�554還在瞄著中間一塊黑棋，中盤開始。

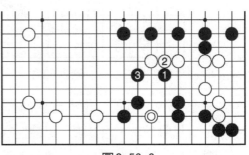

圖2-59-6

# 第七節　迷你中國流

所謂「迷你中國流」是中國流的變形。自20世紀90年代出現以來，至今流行不衰，是極富殺傷力的黑佈局，很容易佈局一開始就展開激烈的戰鬥。

圖2-60-1，黑❶❸後黑❺不在A位締角，直接到左下角掛。白⑥小飛後，黑❼拆四，迅速展開，就是所謂「迷你中國流」。白⑧分投，黑❾逼，兼守右上角，白⑩拆二，這是典型的迷你中國流的下法。

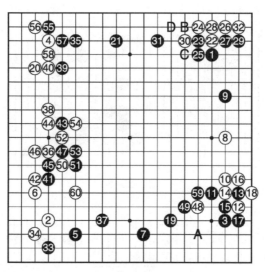

圖2-60-1

圖2-60-2，白①（也是圖2-60-1中白⑧）也有在1位打入的。黑❷托角，白③扳，黑❹扳時白棋放棄角部實利，當黑⑫打時白⑬到右下角掛，這將是另一局棋。

其中黑❽時白⑨如在A位立下，黑即9位挺出，白B、

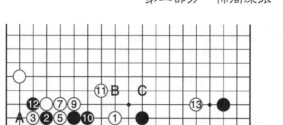

圖2-60-2

黑 C，這種戰鬥只能加強黑棋的勢力，白不利！

　　圖 2-60-3，白①打入時黑❷壓是棄子的下法，白③扳後至白⑨虎，補強白左下角。黑❿到右邊擴大模樣，白⑪也到上面佔大場，這是另一種變化。

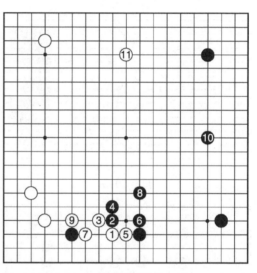

圖2-60-3

　　圖 2-60-1 中的黑⓫從下面飛攻白棋拆二，同時擴張自己。白⑫向角裏飛是先求安定，好集中精力進行中盤戰，至黑⓳，幾乎成了迷你中國流專用定石了。

　　白⑳守角也是要點。

　　黑㉑拆遠一點是為了限制白在左上角的發展。同時也照顧到右邊自己的配置。白㉒如到右上邊點，其變化則如圖2-60-4。

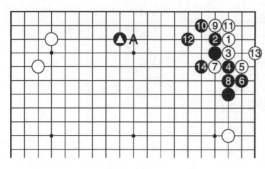

圖2-60-4

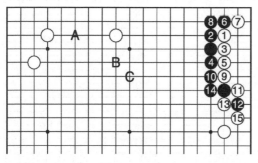

圖2-60-5

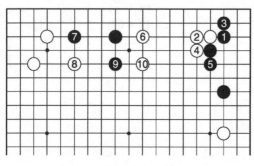

圖2-60-6

圖2-60-4，白①點三三，黑❷擋後至黑⓮打吃白一子是常見點大飛角的定石。黑▲一子顯然比在A位要好得多。

黑棋也可如圖2-60-5對應。

圖2-60-5，黑❹長後至白⑮打也是一種常見變化。白棋右邊雖然得到連通，但是被壓扁，重複！黑棋外勢卻大大得到增強，黑還得到了先手，可以在A、B、C三點按自己的棋風選擇一點，當然黑好！

所以圖2-60-1中白㉒托，黑㉓外扳。黑如內扳其變化則如圖2-60-6。

圖2-60-6，黑❶內扳是重實利的下法。白⑥拆後，黑❼拆二，白⑧鎮，黑❾跳出，白⑩以後黑角上得到相當實利。但中間三子黑棋尚未安定，將在左邊打入進行戰鬥時

受到牽制。

圖2-60-1中黑
㉓時白㉔如果向角
裏長則會形成如圖
2-60-7的變化。

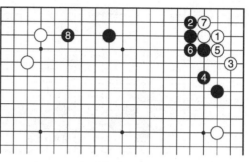

圖2-60-7

圖2-60-7，白
①接，黑❷即立
下，至白⑦擋後黑
❽得到先手到左邊
拆二，黑好！

圖2-60-1中的
黑㉗如到外面扳，
是要征子有利才
行，其變化如圖2-
60-8。

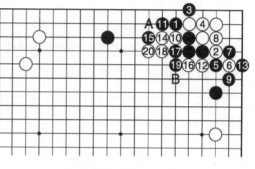

圖2-60-8

圖2-60-8，黑❶外扳，白②、黑❸、白④接後黑❺再
到下面扳，至白⑳曲是必然對應。白A、B兩處必得一處，
黑如征子不利即崩潰。

圖2-60-1中的白㉜大極！本身角上已安定，如C位挺
黑即D位刺，白B位接，黑即32位曲。白只上方有一隻
眼，將受到攻擊。

黑㉝是當前大場，如在上面35位拆，白即33位跳下，
不僅實利很大，而且還瞄著下邊的黑棋打入。

黑㉟先在上面拆，白㊱嫌緩。黑㊲飛起後全局優勢。所
以白㊱應按圖2-60-9進行。

圖2-60-9，白①打入，黑❷到角上尖頂是以攻代守，

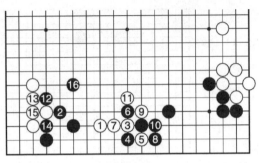

圖2-60-9

白③到右邊碰，以下雙方大致如此，至黑⓰，白棋並無所得，不過白棋可考慮另一方案，會有如圖2-60-10的變化。

圖2-60-10，白①尖沖，是一手有趣的棋，黑❷如挺出，白③即貼下，至白⑨紐斷，總體是白棋好下的局面。

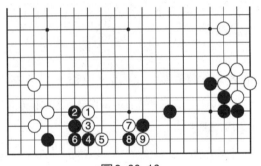

圖2-60-10

白棋還可考慮第二方案，如圖2-60-11。

圖2-60-11，白①尖沖時，黑❷長，白③碰，好手！黑❹長是正應。以下至白⑪棄去三子，砌成厚勢，而且得到先手在左邊13位拆，白不壞。以後A和B處均有餘味。

圖2-60-1中黑㊴飛壓後再於下邊41位點，至白㊿飛出，中盤戰鬥開始。全局黑優。

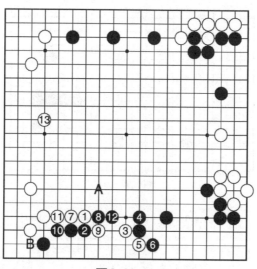

圖2-60-11

本局介紹比較詳盡，主要是為了讓初學者對迷你中國流有所瞭解。

圖2-61-1，迷你中國流中白⑩拆二時黑⓫先點一手再13位飛起，也是常見下法。

白⑭如改為挺出，其變化則如圖2-61-2。

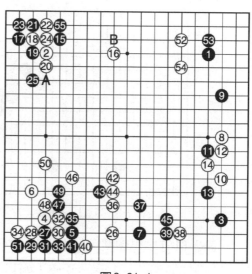

圖2-61-1

圖2-61-2，白①挺出，黑❷擋下，白③長，經過交換至黑❻，黑得實利，白得厚勢，也是兩分局面。

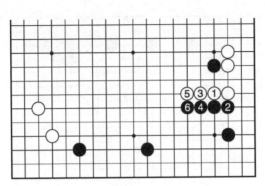

圖2-61-2

圖2-61-1中黑⓯為爭取速度馬上到左上角掛也可以。

白⓮時黑如馬上扳，其變化則如圖2-61-3。

圖2-61-3，黑❶馬上扳，白②打，以下至黑⓫打，黑棋下面實利不小，可下。

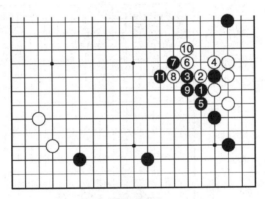

圖2-61-3

圖2-61-1中黑⓱點角，簡明！

白㉖立即到下面打入，正確！如到右下角打入，其變化則如圖2-61-4。

圖2-61-4，白①打入，黑❷當然飛逼，白③關出外逃，黑❹飛，結果黑兩邊均有所得，而白棋僅一塊孤棋，白

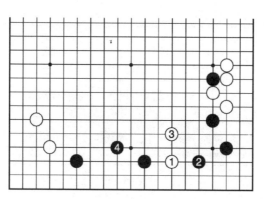

圖2-61-4

棋明顯失敗。

圖 2-61-1 中黑㉗托角是角上常用騰挪手段。白㉘扳，黑㉙連扳，白㉚打，黑㉛接後，白㉜可以如圖 2-61-5進行。

圖 2-61-5，白①沖下來，黑❷斷，白③曲，黑❹❻後取得角地，白

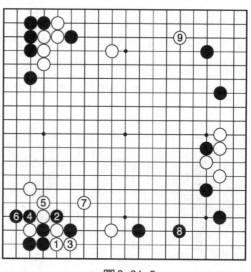

圖2-61-5

⑦枷住黑兩子。黑❽拆二補右邊，白⑨得到先手到右上掛角也是一局棋。

圖 2-61-1中的黑㉝至白㊱是一般對應。黑㊲關後白㊳打入試應手。黑㊴頂是不讓白棋有過多的活動餘地，強手！白㊵是先手便宜，但白㊷緩手，可按圖 2-61-6進行。

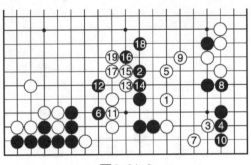

圖 2-61-6

圖 2-61-6，白①關出，黑❷也跳，白③ ⑦是加強自己後到9位和右邊連成一塊，然後就可放心大膽處理中間數子白棋了，而右下角黑棋被封！還要在10位下做活。白⑪搶到接，至白⑲後黑被分成兩塊，全局白棋主動。

圖 2-61-1中的黑❹❸刺以後再45位補，全局已經黑優。

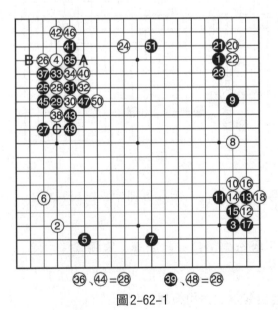

36、44＝28　　39、48＝28

圖 2-62-1

右下角至黑❺❶擋已活。白㊱到上面掛是盤上最後大場。黑❺❸守角，白㊾擴大地域，黑❺❺夾，中盤戰鬥開始。全局黑棋實利不少，應是黑優。

圖 2-62-1，至黑❶❾是迷你中國流常見下法。

白⑳點角是趣向。黑❷❸後白搶到

24位大場。以抵消黑棋厚勢。

黑㉕掛角，白㉖玉柱補角。如A位跳，黑即B位飛角。

黑㉗拆二，白㉘壓，強手！如在上面逼，則會形成如**圖 2-62-2**的變化。

**圖 2-62-2**，白①立下，也是逼黑▲一子，黑❷拆二，白③逼，黑❹到上面肩沖，白⑤長時黑❻跳，以下對應至黑㉒虎後白棋A、B兩處不能兼顧。如黑❻跳時白仍壓黑子則會形成**圖 2-62-3**的變化。

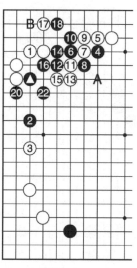

圖 2-62-2

**圖 2-62-3**，當黑▲跳時白①再壓，黑❷虎，白③點後白⑤拆二，黑❻壓一手後再黑❽扳，白⑨退。黑❿跳起，上面白棋太靠近黑勢。當時白◎點角，現在看來有些虧了。

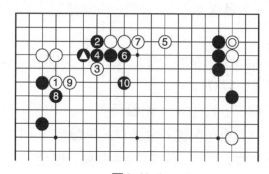

圖 2-62-3

**圖 2-62-1**中白㉘壓，黑㉙扳，白㉜連扳強手！黑㉛反擊。如在38位退，其變化則如**圖 2-62-4**。

**圖 2-62-4**，白①壓，黑❷退，緩手！白③虎後黑❹

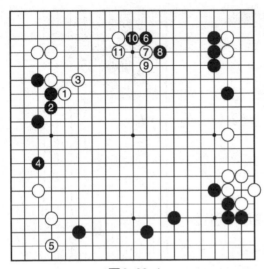

圖2-62-4

拆，白⑤守左下角，黑❻再到上面拆。白⑦當然壓靠，至白⑪全局白棋不壞。

　圖 2-62-1 中白㉞打時黑㉟也是必要反擊，如怕打劫粘上，則如圖2-62-5進行。

　圖2-62-5，黑❶粘上太弱，黑❸打後白④接上，左上角白棋厚實，黑棋不爽！

　圖2-62-1中白㊱提劫隨手，應如圖2-62-6進行。

　圖2-62-6，黑❶打時白②粘才是正確下法，黑❺打時白⑥粘上，黑❼還要再補一手棋，白⑧到上面爬，結果比實戰要優。

　圖2-62-1中白㊷跳下是正確下法，如貪吃黑兩子，其變化則如圖2-62-7。

　圖2-62-7，白①打，黑❷反打，白③提子後黑❹扳角，白⑤為打劫而製造一些劫材，黑❻尖應，白再7位扳下，因為有白⑤一子，黑不能在9位擠入開劫。但在8位接上已經很滿足了。白⑨當然接上，黑跳起。

　結果黑角獲利不少，而白左邊模樣也因黑❿的跳起受到限制。同時黑下面也有相當模樣。

　圖2-62-1中的白㊹提劫過分，應在47位接上，黑C、

圖2-62-5

圖2-62-6

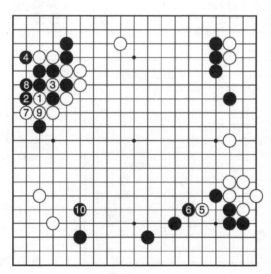

圖2-62-7

白再46位爬，比實戰要優。

　　白㊻是無奈之舉！至白㊿扳，左上角戰鬥以白棋稍虧而告一段落。

黑�51拆，開始了中盤戰。

圖 2-63-1，是迷你中國流常見下法，但黑❾改為小飛，這和大飛並無優劣之分，全是對局者自己的愛好。

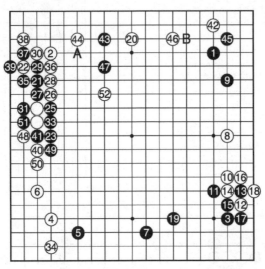

圖 2-63-1

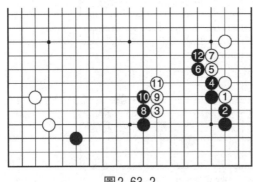

圖 2-63-2

白⑩仍然拆二，至黑⓳不變。其中白⑫也可改為14位長，則將形成如圖 2-63-2 的變化。

圖 2-63-2，白①長也是一種下法，黑❷頂後白③尖侵，至黑⓬將形成戰鬥。

圖 2-63-1中白⑳拆，黑㉑掛後白⑳是一種積極下法。如在A位關則會形成如圖 2-63-3的變化。

圖 2-63-3，黑
❶掛時，白②跳至
黑❺是一般下法，
雙方均無不妥。

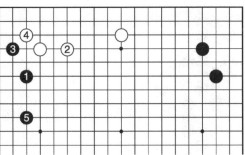

圖2-63-3

但圖 2-63-1中
的白㉒位飛下是一
種 不 願 平 穩 的 下
法。黑㉓輕靈，如
擋下則會形成如圖
2-63-4的變化。

圖 2-63-4，白
①飛時，黑❷如擋
白③到下面逼，黑
❹靠以下至黑⓰是
一般對應。白⑰夾
後和右邊白◎一子
配合正好。而黑棋
顯得凝重。

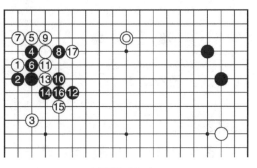

圖2-63-4

圖 2-63-1中的
白㉔打入，強手！
黑㉕也只有壓，白
㉖扳，黑㉗當然斷。

黑㉛在下面打是

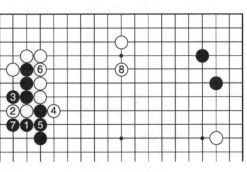

圖2-63-5

最強應法，但要計算清楚其中的複雜變化。

圖 2-63-5，黑❶（圖 2-63-1中的黑㉛）打，對應至白
⑧正是白棋所期待的結果。尤其是白⑧關起後全局白優。

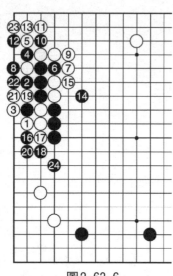

圖2-63-6

　　圖2-63-1中白㉞沉著！如在左邊再進行戰鬥，其變化則如圖2-63-6。

　　圖2-63-6，白①曲下用強，黑❷也曲。以下對應是雙方騎虎難下的下法，至黑㉔位飛起，白棋以後很難處理。

　　圖2-63-1中的黑㊶吃下白二子，白㊷是不願白B、黑42位跳下。

　　黑㊸打入試白應手。白㊹穩健，如攻擊黑棋，其變化則如圖2-63-7。

　　圖2-63-7，白①飛攻黑棋❹一子，黑❷拆二。至黑❽退後，黑棋在白棋空裏活出一塊棋來，白棋當然不爽！

　　圖2-63-1中黑㊺守角，白㊻飛回，白好！

　　至白㊼位鎮，中盤戰開始。

　　全局白棋處處安定，而且所獲實利也相當可觀。白棋有望。

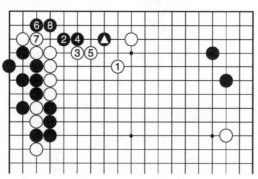

圖2-63-7

圖2-64-1，白⑧分投時黑❾不在上面逼，而馬上在9位
肩沖。也是常見下法。

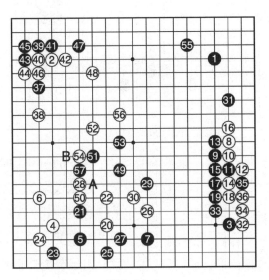

圖2-64-1

白⑩長，黑⓫扳，白⑫反
扳，黑⓭壓，白⑭如不打而長
出，其變化則如圖2-64-2。

圖2-64-2，黑❷壓時白③
長出，黑❹扳，至黑❿應是雙方
可以接受的結果。

圖2-64-1中白⑯長出，黑
⓱壓，白⑱長，黑⓲貼時白⑳也
可以按圖2-64-3進行。

圖2-64-3，黑❶壓時白②
馬步侵，至白⑥壓低黑棋也是一
種變化。

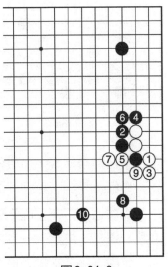

圖2-64-2

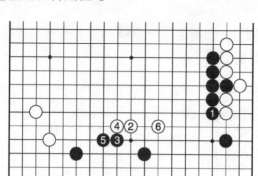

圖2-64-3

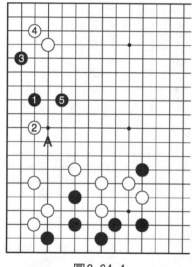

圖2-64-4

　　圖2-64-1中白⑳一間高夾，是以攻擊為主的下法，黑❶必然跳起，為了發揮右邊黑棋厚勢，就不能讓白⑳一子和左邊得到聯絡。

　　白㉒跳，黑㉓飛角，矛盾！應於28位跳起，貫徹不讓白⑳、㉒和左邊取得聯絡的方針。

　　白㉔尖，黑㉕飛下生根，白㉖繼續進入黑模樣內，黑㉗弱！應在28位跳。

現在被白㉘飛鎮後，白棋侵削黑棋厚勢成功！

　　黑㉙鎮是為了更好地發揮右邊厚勢而確定模樣。

　　黑㉛逼，方向正確！白㉜托角，黑㉟斷，好手！看白棋在哪一邊打，決定下一步。

　　黑㊲掛角是常規下法，因為白㉘後兩邊白棋尚未完成聯絡，所以應如圖2-64-4進行。

圖2-64-4，黑❶分投，白②逼，黑❸大飛白④尖守角，黑❺跳起，黑棋輕盈處理，而且瞄著A位的沖擊手段，這樣中間數子白棋有可能被斷開。

圖2-64-1中白㉘一間低夾至黑㊼定石完成之後，白㊽飛起，中間有成空的可能，而且下邊數子白棋不怕攻擊。

黑㊾飛起是全局要點，一邊擴張自己一邊瞄著A位跨斷。

白㊿補，黑�51進一步擴張，白�52鎮，黑�53緩手，應於B位跳入。

白�56飛，不佳！應按圖2-64-5進行。

圖2-64-5，白①應頂，自補，白棋上面已成近60目大空，黑❷到右邊補，白③靠下，黑❹立後全局白優！

圖2-64-5

圖2-64-1中黑57抓住時機挖，於是開始了中盤戰！

圖2-65-1，當黑❼拆時，白⑧馬上在四線打入，是少見的一種挑戰，所以本局也決定了開局即是戰鬥的基調。

黑❾關出是穩重的好手。此時白⑥如在A位關也是好形。

白⑩到右邊分投，也是不願下成圖2-65-2局面。

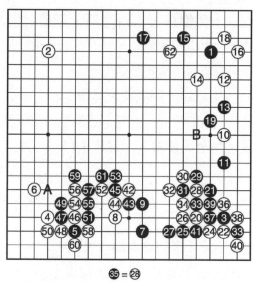

㉟＝㉘

圖2-65-1

圖2-65-2，黑❶跳時，白②如按一般下法向左跳，黑
❸即佔右邊大場，白④還要壓一手才能淨吃黑一子，黑❺再

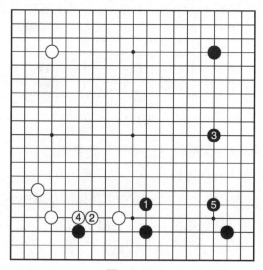

圖2-65-2

飛起，全局黑優。

　　圖2-65-1中黑**⑪**方向正確，是因為有黑**⑨**一子，發展的前景在右下邊，如按一般迷你中國流的下法，其變化則如圖2-65-3。

圖2-65-3

　　圖2-65-3，黑**①**如從上面逼，白**②**大飛，黑**③**飛起，白**④**在三線尖後已經安定，而黑棋下面模樣明顯縮小。

　　圖2-65-1中的白**⑫**拆三是防黑棋如圖2-65-4進行。

　　圖2-65-4，黑**①**逼時白**②**如拆二，黑**③**、白**④**各自大飛後，黑**⑤⑦**壓後下面黑子模樣太大。白棋很難入手削侵。

圖2-65-4

　　圖2-65-1中白**⑫**拆三併掛黑角時，黑如在15位飛，白即B位跳起，既補償了拆三的缺陷又限制了下面黑棋的模樣。

　　可見黑**⑬**打入是不甘示弱。至黑**⑲**尖起完成了上面的交換。

　　白**⑳**馬上打入下面黑陣，如在上面繼續糾纏，其變化則如圖

圖2-65-5

2-65-5。

圖2-65-5，黑❶尖起時，白②挺出反擊。黑❸關出，白④再長，黑❺關一面補白A位的沖斷，一面要封鎖右上角白棋。而白⑥跳時黑❼冷靜，好手！由於原來有了白◎和▲黑一子的交換，白棋作戰不利。

圖2-65-1中白㉑在三路小尖會更好，其變化如圖2-65-6。

圖2-65-6，白①掛時黑❷小尖是搜根的下法，白③到上面挺出，至白⑦時黑❽棄去上面三子而關出，至黑⓮，黑可圍成大空。另外，白也可按圖2-65-7進行。

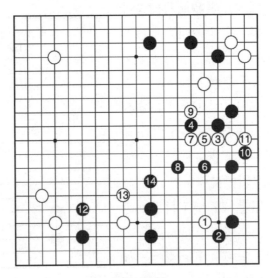

圖2-65-6

圖 2-65-7，黑❷尖時白③採取輕處理，黑❹守住右邊，以下至黑❿立下後，白棋外面一排白子由於左邊有黑▲兩子，故尚未安定，處於外逃狀態，黑棋主動！

圖 2-65-1中黑㉕如在40位立下，其變化則如圖 2-65-8。

圖 2-65-8，一般來說黑棋大多在 A 位立下，但白②靠出，黑❸扳，白④虎，黑❺擋後白⑥打，黑❼粘白⑧長出，黑❾不能不補，至白⑩白棋已淨活，黑棋不爽！

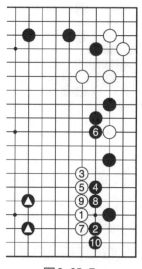

圖2-65-7

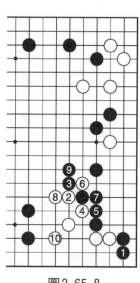

圖2-65-8

另外，圖 2-65-8中黑❺如改為7位立，其變化則如圖 2-65-9。

圖 2-65-9，黑❺不在 A 位接而改為立，對應至白⑩

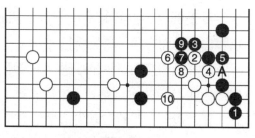

圖2-65-9

和圖 2-65-8 大同小異，白仍活棋，這是黑棋不願看到的結果。

圖 2-65-1 中白㉖壓後白㉘靠，至白㊱夾，好手！黑勉強在 37 位反擊。

圖 2-65-10，黑❶到二路虎。白④長是棄子下法，白⑥打，痛快！以下對應至白⑩，黑棋被打成愚形，白棋又得到逸出，黑棋失敗！

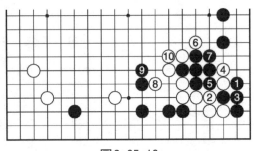

圖2-65-10

圖 2-65-1 中白㊳㊵後白棋雖被斷開，但角部活得不小。

白㊷是棄子，因為右邊數子精華已盡。

黑㊸、㊺沖斷是當然的下法。至黑㊱，下面戰鬥告一段落，應是各有所得。

白㊽到上面開闢新的戰場，開始了中盤。

圖 2-66-1，白⑧⑩高位分投是個人趣向。黑⓫不急於攻擊白兩子而守角，穩紮穩打。

白⑫仍然在四路拆是呼應白右邊兩子。黑⓭要注意的是白⑫如在 21 位拆，則應在 A 位掛才對！

在右邊有白⑫時白⑭尖頂是常識。

白⓲尖時黑⓳大飛出頭是不想讓白棋脫先，如在 24 位

圖2-66-1

飛，其變化則如**圖 2-66-2**。

圖2-66-2，白 ①尖時黑❷飛出是 一般整形的下法， 白③尖頂加強了白 棋，等黑❹立下後 白⑤到右角點三

圖2-66-2

三。黑如A位擋，則白B位爬出，正好和左邊三子呼應。又 如黑在B位擋白即A位長後，白得角，黑得外勢，但正對白 左邊三子，沒有發展前途，所以黑不能滿意。

**圖2-66-1**中白當然要針對黑❶的大飛進行反擊，於是 就在20位尖頂，黑㉑長，雙方一佈局就左上角展開了激戰！

黑㉗不得不刺和白㉘交換，稍虧！但為了和黑❶取得聯

絡只能如此。

黑㉙斷後雙方騎虎難下。

白㉞是在製造劫材，也是為了白能生根。黑㉟內扳是求平穩，如外扳其變化則比較複雜，如圖2-66-3。

圖2-66-3，黑❶外扳時白②急於到中間開劫，過於急躁，黑❸提劫，白④紐斷，黑❺消劫後，白棋雖在右上角取得一定利益，但中間損失慘重。

圖2-66-3

所以白②應先紐斷再開劫，其變化如圖2-66-4。

圖2-66-4，黑❶外扳時白②紐斷，使劫材變重，再於4位開劫，白⑥打是本身劫材，黑如消劫，白7位提，白②一子就可發揮作用。白⑧提時黑❾自補，冷靜！至白⑭形成轉換，雙方均可接受。

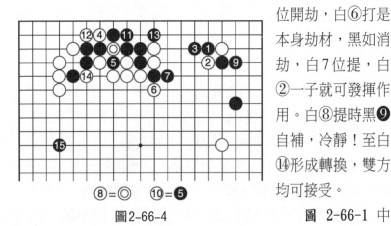

⑧=◎　　⑩=❺

圖2-66-4

圖 2-66-1 中

白㊱退是恰到好處的一手，如紐斷，其變化則如圖 2-66-5。

圖2-66-5

圖 2-66-5黑❶內扳時，白②紐斷，希望得到角上利益，但黑❺、❸打應是命令手，黑❼接後白角上還要補一手棋，這樣白棋被分成兩塊，而黑外勢整齊，並且還有黑⬤一子的斷，白棋幾乎已崩潰。

圖 2-66-1中雙方對應至黑㊺併時，已進行中盤戰了。應是黑棋稍主動一些。

圖 2-67-1，黑❸下到小目，但上面❺❼和小目上的黑❶，仍構成了迷你中國流佈局。

白⑧仍在右邊分投。

黑❾如進一路在 A 位逼則比較緊湊。

黑⓭是對付白這樣形狀時常用的手法，白⑭如在三路爬，其變化則如圖圖 2-67-2。

圖2-67-1

圖2-67-2

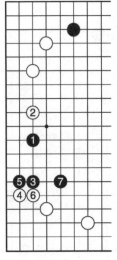

圖2-67-3

圖2-67-2，黑❶點時白②如爬，黑❸先到左下角引征，再於5位沖，白⑥擋，黑❼斷，白棋無後續手段。

圖2-67-1中的黑⓱一般到左邊分投，其變化如圖2-67-3。

圖2-67-3，黑❶分投，白㉑逼黑❸拆二，白④飛，至黑❼後，將成為另一盤棋。

圖2-67-1中白⑱是當然的一手棋。黑也是常見下法。

白⑳如擋，其變化則如圖2-67-4。

圖2-67-4，黑❶飛下，白②擋，黑❸併，強手！白④只有夾，不能讓黑在此雙，黑❺爬回，白⑥還要補一手，黑如在此挺出後果不堪設想。

黑得到先手在7位跳起，當然黑好！

圖2-67-1中的白⑳到上面求騰挪，但被黑㉑扳，白㉒紐斷後黑如打，其變化則如圖2-67-5。

圖2-67-5白①紐斷時黑❷如在外面打，白③長後白⑤

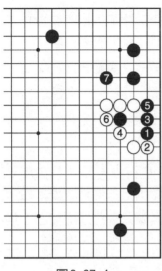

圖2-67-4

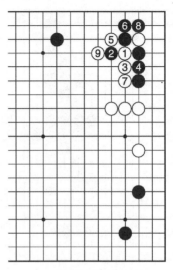

圖2-67-5

再打，黑❽只有在吃角上一子白棋了。白⑨吃，黑棋不利！

圖2-67-1中黑㉓打，白㉔長，黑㉕打時白㉖曲，再白㉘扳，白棋兩邊已經聯絡上了。黑如強行斷，其變化則如圖2-67-6。

圖2-67-6，白①扳時黑❷斷，無理！至白⑦立是棄子手筋。黑❽只有擋，白⑨⑪先手封住黑棋。再於13位抱吃黑❷一子，黑棋全無回手之力。

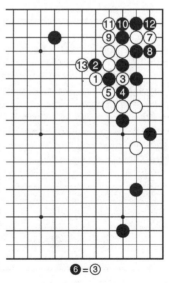

❻＝③

圖2-67-6

圖2-67-1中的黑㉙提是本手，至白㉞補斷還是兩分局面。

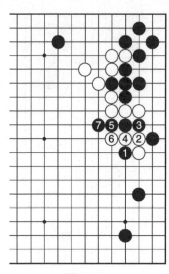

圖2-67-7

黑㉟靠是好手，白㊱不能馬上出動，否則其變化如圖2-67-7。

圖2-67-7，黑❶靠時白②馬上沖，黑❸擋，以下至黑❼順勢沖出，白棋被分成兩塊，都沒有安定，將被攻擊。

圖2-67-1中白㊱吊，先安定上邊。黑㊲也把右邊補乾淨，白㊳尖，大！黑㊴只有跳以便和右上角聯絡。白㊵一邊守角一邊搜根。右上角三子黑棋變薄。

黑㊶試應手，白㊷當然不會老實接上。

黑㊸斷，白㊹點後開始了中盤戰。

圖2-68-1，黑在11位逼後，白⑫關出是常見對應。而黑⓭跳則較少見。一般多如圖2-68-2的下法。

圖2-68-2，黑❶到左下角掛，白

圖2-68-1

②一間低夾，至黑⓫拆是常見定石。白⑫得到先手到上面打入，這將成為另一盤棋。另外，也可如圖2-68-3進行。

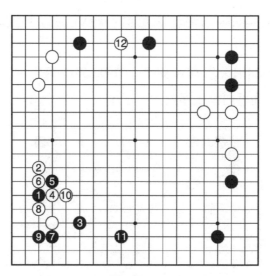

圖 2-68-2

圖 2-68-3，黑❶也有在左上角向裏飛的，白②也大飛守住左下角，黑❸分投至白⑫到右上角掛，也是常見佈局。

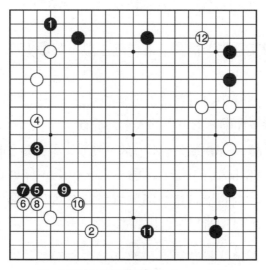

圖 2-38-3

而圖2-68-1中黑⓭跳起是一種趣向，是期待下成圖2-68-4的局面。

圖2-68-4，黑❶跳起的目的是想擴張上面黑棋的模樣，同時瞄著白棋左邊上角三三。

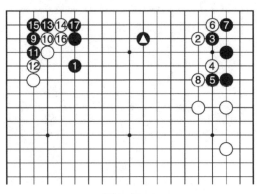

圖2-68-4

白②如到右上角掛，黑❸尖頂，白④飛，黑❺沖至白⑧擋，黑角已經安定，而白棋的外勢則因有黑⬥一子而得不到發展。

黑❾又是先手搶到左上角點三三，黑⓱夾後白棋很為難。

圖2-68-1中白⓮看清了黑棋的算計，所以跳起補角。

黑⓯是大場。進一步擴大上面模樣。

白⓰吊，黑⓱穩重。如小飛，其變化則如圖2-68-5。

圖2-68-5，白①鎮，黑❷小飛，白③正好借勁壓，黑❹長，白⑤到右上角掛，和黑棋進行交換至黑⓬，然後保留變化，在13位跳起，白棋輕靈。

圖2-68-1中白⓲掛，黑⓳尖頂是必然的一手。白⓴先便宜一下，再22位扳，黑㉓強手。如按圖2-68-6進行，則：

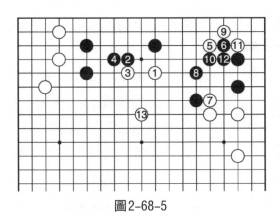

圖2-68-5

　　**圖**2-68-6，黑**❶**如內扳，白**②**打一手，大爽！白**④**再飛出，棋形舒展且有彈性。黑棋一時找不到攻擊要點。

　　**圖**2-68-1中黑**㉗**、白**㉘**是黑白雙方各得一處的大場。黑**㉙**分投，白**㉚**逼，黑**㉛**拆，均為正應。

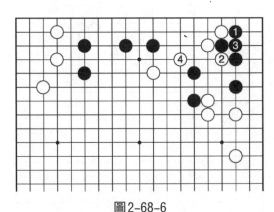

圖2-68-6

　　白**㉜**是想讓黑棋在上面應一手，但黑**㉝**卻逕直到左下角碰。

　　白**㉞**併是最強手。如上長，其變化則如**圖**2-68-7。

　　**圖**2-68-7，黑**❶**碰時白**②**上挺，黑**❸**扳，白**④**當然

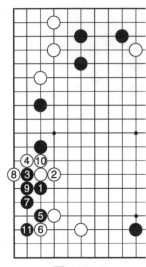

圖2-68-7

扳，黑❺先托一手後再7位虎，好手！至黑⓫先扳後黑棋已活。

　　圖2-68-1中黑㉟長出，白㊱扳後至黑㊶靠，黑棋已經得到安定，全局黑棋稍佔優勢。

　　圖2-69-1，在現代佈局中往往一開始即是戰鬥。

　　像本局這樣雙方堂堂正正佈局真不多見了。

　　白⑧分投，黑❾小飛應，平和！但在平淡之中也暗藏殺機。

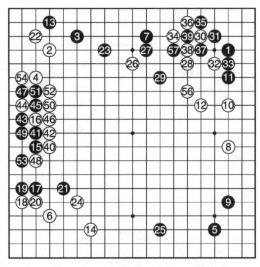

圖2-69-1

以下會有如圖2-69-2的變化。

圖2-69-2，黑❶逼，白②拆二，黑❸拆一雖小但卻是

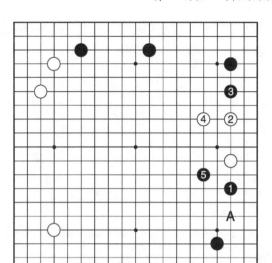

圖2-69-2

逼白④跳起的好
手。黑❺飛起擴張
下面模樣。白勢必
在A位打入，這將
又是一個一開局即
是戰鬥的佈局了。

　　圖2-69-1中黑

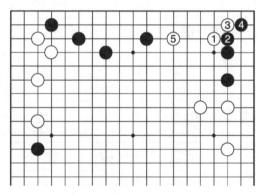

圖2-69-3

❸和白⑭各佔大
場，黑❺分投至黑㉕拆，雙方均為正應。

　　白㉖馬步侵後再在28位五線高拆，是特殊構思。如按
一般下法，則有如圖2-29-3的變化。

　　圖2-29-3，白①打入黑棋陣內，是常見下法。黑❷
擋，白③先扳一手再5位拆應是兩分。

　　圖2-69-1中的黑㉙分開白棋。白㉚飛下掛角是預定方

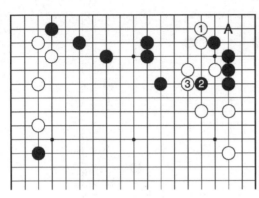

圖2-69-4

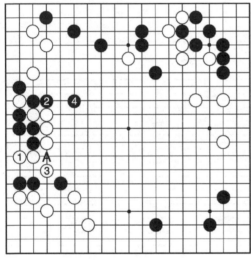

圖2-69-5

針。黑㉛尖頂，白㉜刺一手後再在34位拆一，黑不好！應按圖2-69-4所示進行。

圖2-69-4白①立下才是正應。黑如2位跳，白③擋後黑棋沒有更好的攻擊白棋手段。而且留有A位跳入的大官子。

圖2-69-1中黑㉟機敏！馬上扳，至黑㊴成劫爭，所謂開局無劫，白㊵勉強到左邊靠。黑㊸應，再43位扳是為爭取先手。至黑㊾接，白㊿如在53位立下，則有如圖2-69-5的變化。

圖2-69-5，白①立下，黑❷貼出，白③防黑A位斷不能不補，黑❹跳起後，黑棋局面廣闊，是黑大優的局面。這是白棋貪吃下面黑棋三子的結果。

圖2-69-1中白打吃，黑㊻粘劫是先手。白只有56位跳補，黑㊼位斷後，全局黑棋優勢。

# 第八節　小林流

20世紀80年代日本棋手小林光一創造了一種新的佈局，被人稱「小林流」。這種佈局遵循先掛角或者先守角的傳統佈局理論。佈局速度快，在局部形成以多打少的局面。黑棋靈活作戰，由進攻獲得實地；或將局面引入均衡，透過官子來取勝。

這種佈局很受棋手歡迎，並形成了一套完整的定石化下法。

圖2-70-1，黑❶星位，黑❸在對向小目。然後黑❺掛角後即在A位拆是所謂小林流佈局。也有如譜在7位拆的，同樣是小林流。

白⑧二間低掛，是小林流佈局中常用的一手棋。黑❾關起是為了和右邊黑❺❼兩子相呼應以形成大模樣。白⑩向角裏飛是重視實利的下法。

黑⓫逼，白⑫貼長，黑⓭先退再黑⓯併，是下邊和右上都要的強手。

白如在24位關，則會形成如圖2-70-2的變化。

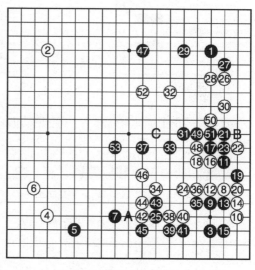

圖2-70-1

圖 2-70-2，白①關出，黑❷刺是黑棋的先手權利。

黑❹飛出守住下邊，白⑤壓靠，黑❻跳出是本手，如 A 位扳則過強！因為白可於 B 位斷，而黑反而無後續手段。

白⑦飛後再到右上角點，棋形舒展，輕靈！局面佔優。

但黑❹也可改為按如圖 2-70-3 進行。

圖 2-70-3，黑❷刺後黑❹可以併，好手！白⑤如飛下，黑❻即挖，至黑⓬是黑棋充分可下的局面。

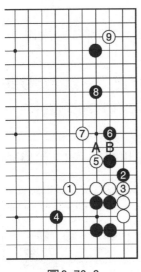

圖2-70-2

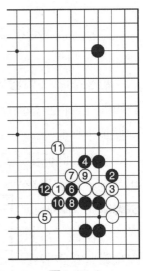

圖2-70-3

圖 2-70-1 中黑⓱扳時白⓲如斷則會形成如圖 2-70-4 的變化。

圖 2-70-4，黑❶扳時白②斷，無理！黑❸立下是所謂「紐十字時向一邊長」的典型應法。

白④長，黑❺壓是絕對先手，等白⑥長後再黑❼打，以下至黑⓫曲，白棋已經無法再進行下去了。

白④如改為貼下，則會形成如圖 2-70-5 的變化。

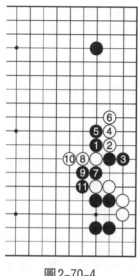

圖2-70-4

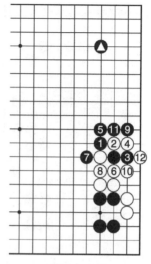

圖2-70-5

圖2-70-5，白④貼下，黑❺長是棄子取勢的下法。

至黑⓫是雙方必然對應。黑棋棄去兩子，包住白棋，和右上角一子△黑棋配置絕好！而白棋雖吃得黑兩子，但棋形愚重。所得實利不多，明顯白虧！

圖2-70-1中黑㉑最好按圖2-70-6所示對應。

圖2-70-6，白①接時黑❷不在8位虎而是跳出，白③曲，黑❹在二線虎是手筋。白⑤飛下，要點！

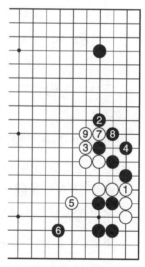

圖2-70-6

黑❻拆二，本手！至白⑨是雙方均可接受的下法。

圖2-70-1中黑㉑虎，白㉒抓住時機點，黑如B位擋

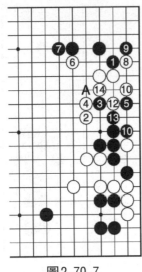

圖2-70-7

下，則白48位曲，黑苦！

白㉔跳，要點！如被黑在36位扳，黑不爽！

黑㉕恰到好處，如在35位拆，白可在42位打入！

白㉖必須打，如在31位飛本身雖是很舒服的一手棋，但黑走28位關，角部實利太大。所以在26位打入，力求地域平衡。

黑㉗必然要尖頂，再於29位拆，白㉚拆一，緩手！應如圖2-70-7進行。

圖2-70-7，黑❶尖頂時白②應罩住黑棋，黑❸尖，白④擋，黑❺跳企圖A位扳出，白⑥靠後再8位扳，黑棋兩邊已被分開，白棋棋形優。

另外，黑❷如在12位拆，白即A位尖，黑仍要做活。白棋滿意。

圖2-70-1中黑㉝尖，一面自己保持出頭，一面威脅白棋，但能在C位跳就更好！會形成如圖2-70-8的變化。

圖2-70-8，黑❶跳，白②也應關出。黑❸長，補強下面，至黑❾應是黑棋稍優的局面。

圖2-70-1中白㊳應到上面佔大場，但它卻在中間交換至白㊻反而落了後手，被黑佔到47位，黑已優勢。

以下雙方白㊷、黑㊼向中間跳，已是中盤了。

圖2-71-1，白⑯改為二路虎，黑❼扳起，至白⑳是小林流的一種定石型下法。

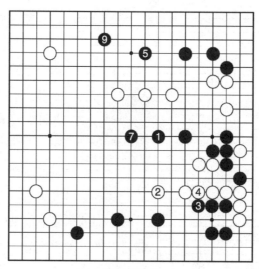

圖2-70-8

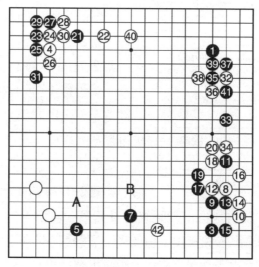

圖2-71-1

其中白⑩飛時黑如在18位一間高夾，其變化則如**圖2-71-2**。

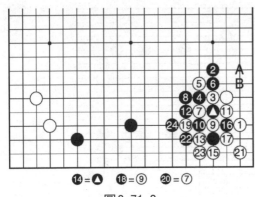

⑭＝▲　　⑱＝⑨　　⑳＝⑦

圖2-71-2

圖 2-71-2，白①向角裏飛時，黑❷一間高夾，也是一種定石下法，白③沖，黑❹是取外勢。白⑤扳，黑❻當然要斷，以下是雙方都不能讓步的下法，白③得實利和先手，而黑❹得外勢，應是兩分。

以後白如A位飛，黑可B位靠下。

黑❷高夾時白如貼長，其變化則如圖2-71-3。

圖 2-71-3 黑❶高夾，白②貼長，黑❸❺後白⑥位托，也是一種變化。至白⑫仍是白得外勢黑得實利的格局。

黑❶也有在2位長的，則會形成如圖2-71-4的變化。

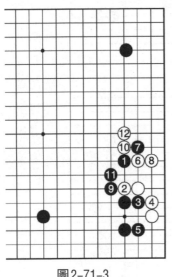

圖2-71-3

圖 2-71-4，白①飛時黑❷直接壓，當然是為了配合左邊兩子▲黑棋形成模樣。白③長，黑❹進一步擴大外勢，白⑤先到角上交換一手，至白⑨飛是不讓黑棋有所借用。

以後黑如要加強外勢，在A位併是本手。

而黑❹如改為A位，則會形成如圖2-71-5的變化，也是常見型。

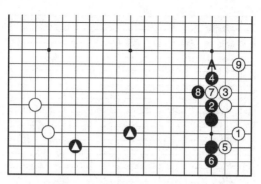

圖2-71-4

圖 2-71-5，黑❹改為罩也是一型，至白⑨飛時黑❿
長，黑外勢整齊。白⑪尖不可省，否則黑A位靠下，白被封
鎖在內，不利！

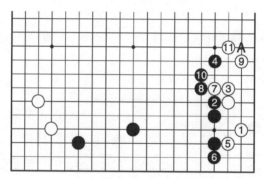

圖2-71-5

圖 2-71-1中白⑳長後，黑如在A位跳起，則黑棋只有
下面一塊獨空，會很風險，所以應到上面掛，這樣全局才平
衡。

白㉒夾以下至黑㉛白棋得到了先手，到右上角掛，是為
了到下面打入做準備。如直接打入，其變化則如圖2-71-
6。

圖 2-71-6，白①打入，黑❷紮釘可以護住右邊大空，

圖2-71-6

白③壓時黑❹❻搶佔大場，以下對應至黑⓰是大致可能的下法，黑棋不壞。

圖2-71-7

如到右邊打入，其變化則如圖2-71-7。

圖2-71-7，白①到右下邊打入，黑❷尖頂至白⑨曲也是可以想見的對應，結果黑❿得到先手到左下角小飛，可以滿意。

圖2-71-1中右上角白⑩拆後黑

㊶見小，應在B位
關起，守住下面大
場，全局黑棋優
勢。

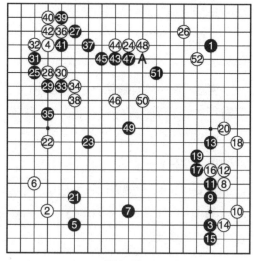

圖2-72-1

白㊷抓住時機
馬上打入，中盤戰
鬥開始。

圖2-72-1，雙
方對應至白⑳是小
林流的常見下法之
一，其中白⑭和黑
⑮也可不做交換，
因為白棋已安定。以後可以如圖2-72-2進行。

圖2-72-2，白①打入，黑❷紮釘，白③拆一後再A位
托，不難做活。

圖2-72-1中白⑳後黑❹跳起是發展下面黑棋勢力的要
點。

白㉒應在24位拆，更大一些。黑❷進一步擴大下面模

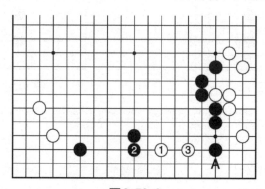

圖2-72-2

樣。

黑㉕掛，好點，白棋很難應付。白如尖頂，其變化則如圖 2-72-3。

圖 2-72-3，黑❶掛，白②尖頂，黑❸挺起，白④跳，黑❺拆二後得到了安定，白◎一子有落空的感覺。

圖 2-72-1 中黑㉕掛時，白如在下面一間低夾，其變化則如圖 2-72-4。

圖 2-72-4，黑❶掛時，白②一間低夾，黑❸點三三後至黑⓫折一，白◎一子和黑▲一子的交換，顯然黑棋佔了便宜。

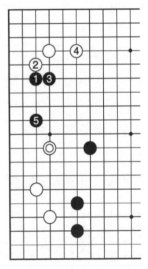

圖 2-72-3

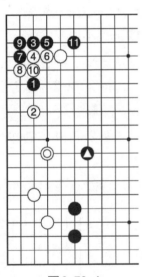

圖 2-72-4

其中白④如改為 5 位擋，黑即 4 位長出，這樣白◎一子位置更壞。

圖 2-72-1 中白㉖如在 28 位馬上壓出，其變化則如圖 2-72-5。

圖 2-72-5，白②壓靠，黑❸扳，白④虎下，至白⑧也是定石，白一子的位置正好阻止了黑棋發展。

圖 2-72-1 中白㉖脫先到右上角掛，黑㉗雙飛燕，白㉘壓後至白㉞扳，過強！黑㉟跳，緩手！應如圖 2-72-6 進行。

圖 2-72-6，白①扳時，黑應在 2 位沖，白③擋，黑❹斷，至白⑨提黑兩子，白雖得外勢，但白◎和黑▲一子的交換明顯重複，不理想！而且黑得先手。

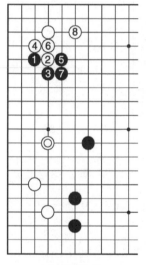

圖2-72-5

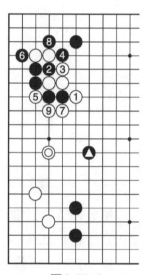

圖2-72-6

圖 2-72-1 中白抓住時機在 36 位頂後，白㊳挺出，已掌握了全局主動權。至白㊻鎮是一石二鳥的好手。既攻擊了上面黑棋，又破壞了黑棋中腹模樣。

黑㊼壓一手，白㊽應後還應該在 A 位壓。黑為了守住中間大空而到 49 位圍，有些過分！

白㊿跳，黑�51不得不飛出，白�52又是好手，兩邊行棋。

以下中盤戰開始，全局白棋主動。

圖2-73-1，黑❾如在A位尖，其變化則如圖2-73-2。

圖2-73-2，白①掛，黑❷小尖是穩健的下法，白③拆或A位斜拆三，這將成為另一盤棋。

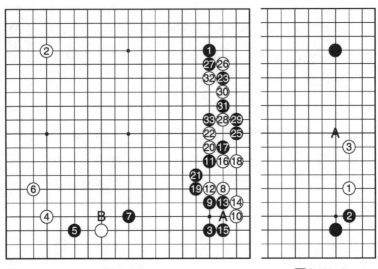

圖2-73-1　　　　　　　圖2-73-2

圖2-73-1中黑❺後白⑯托是正應，如在19位挺出，其變化則如圖2-73-3。

圖2-73-3，黑❶併時白②挺出，黑先3位點，白棋很難受，只好4位接，黑❺守住下邊，白⑥夾時黑❼頂是俗手中的好手！白棋被分在兩處，很難兼顧。

白如A位立，黑還可以B位跳下，白C黑D後，白不好辦！

圖2-73-1中白⑳斷時黑㉑退，平穩！如改為打，其變化則如圖2-73-4。

圖2-73-4，白①紐斷時黑❷打，白③接後黑❹長出。

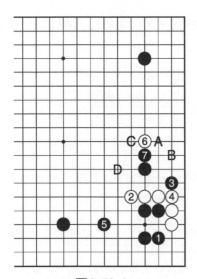

圖2-73-3　　　　　　　圖2-73-4

以下變化非常複雜，至今尚未形成兩分的定石，所以一般很少採用。

　　圖2-73-1中白㉔本應在上面31位補一手，現在直接打入，過早！黑棋抓住機會不在下面應而到25位小尖，白棋很難對應。

　　白㉖應按圖2-73-5進行。

　　圖2-73-5，黑❶尖時白②靠下，黑❸扳起，至白⑥提黑一子，黑棋❸❺已經便宜。可以暫時不在A位提而到左下角B位壓，應是正常對應。現在到角上碰是尋求騰挪的下法。

圖2-73-5

　　圖2-73-1中的黑㉗壓再29位長出，黑㉛也挖出進行反擊，白打，黑如長出，其變化則如圖2-73-6。

圖2-73-6

圖2-73-6，白①打時黑❷立下，白③貼長，黑❹打，白⑤反打後棄去兩子，提得黑△一子。結果黑棋角上有所得，白雖說稍有點虧，但得到了安定可以滿足。

圖2-73-1中的黑棋當然要進一步貫徹原來攻擊白棋的意圖。所以在33位打，進行反擊。

佈局到此結束，雙方在右邊展開大戰！應是黑棋主動！

圖2-74-1，右下角是小林流的定石下法。但白⑳是後手。

黑㉑飛起在下面形成大空，所以白⑯可考慮如圖2-74-2進行。

圖2-74-1

圖 2-74-2，黑❶立時白②跳出至白⑭也是定石。這樣白②正對黑棋下面模樣，比圖 2-74-1 的結果要好一些。

圖 2-74-1 中的白㉒守角，黑㉓拆是瞄著右邊白棋。

白㉔時黑可到 31 位分投。

黑㉕小尖是一種趣向。

白㉖如在 41 位擋則弱。所以脫先去掛角。

黑㉗小飛守角是按常形下棋，但卻是緩手，應按圖 2-74-3 進行。

圖 2-74-3，白◎掛時黑❶❸應和白②④交換後再 5 位飛起，逼白⑥⑧出頭，再 9 位玉柱守角。結果應比實戰好得多！

其中白⑥如脫先黑即按圖 2-74-4 進行。

圖 2-74-4 上圖中白⑥到角上點，黑在❼❾定型後，於 11 位關。白⑫必須補，黑❸飛出，全局黑棋主動。

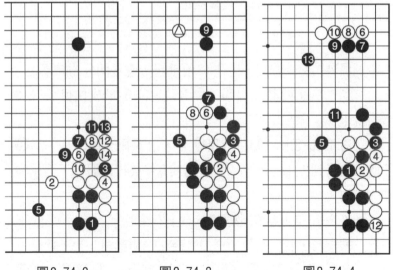

圖 2-74-2　　　　圖 2-74-3　　　　圖 2-74-4

圖2-74-1中的白㉚後黑㉛分投至黑㊲是正常對應。

白㊳跳下，大！黑㊴㊶交換後黑㊸應在48位飛。

白㊹先手，便宜！後於48位跳起。這樣黑㉕只是官子而已，沒有貫徹攻擊白棋的原來方針。

黑㊾尋找戰機，中盤戰開始。

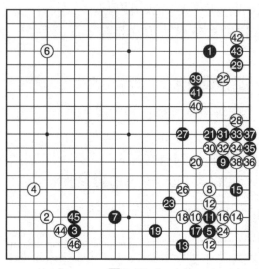

圖2-75-1

圖 2-75-1 黑小林流，白⑧改為在右下角二間高掛，黑❾一間低夾。也有在角上小飛的，則形成圖2-75-2的變化。

圖2-75-2，白①二間高掛，黑❷小飛應是重視角上實利。至白⑪退後，白棋外勢不錯，黑為防白A位夾，也在12位飛起，應是兩分的結果。

圖中白⑦曲時，黑❽改為B位虎，則形成如圖2-75-3的變化。

圖2-75-3，白①曲時黑❷虎，白③扳至白⑦長，黑❽跳，白得到先手，即到A位掛角或B位夾得以發揮下面厚勢的威力。

圖2-75-4，當黑❶飛時，白②採取了「走不好就不走」的棋諺，到上面掛，至白⑧時，白棋輕靈，也不壞！

圖2-75-1中黑❾夾也是一種下法，白⑩飛下，黑⑪

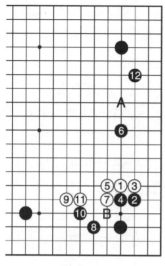

圖2-75-2

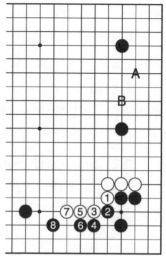

圖2-75-3

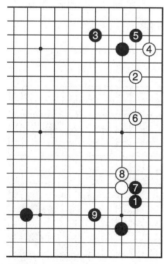

圖2-75-4

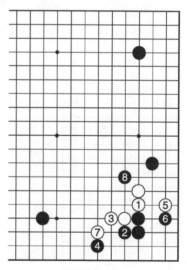

圖2-75-5

沖，白⑫擋，一般黑都如圖2-75-5對應。

　　圖2-75-5，白①頂時黑❷曲，白③長，黑❹飛白⑤在二線和黑❻交換一手後再7位頂，黑❽飛，必爭要點，結果

兩分。

圖2-75-1中的白⑭飛是因為黑❸是小飛,角上轉薄,所以可以進一路。而黑❺不願按圖2-75-6進行。

圖2-75-6,白①時黑❷如靠下,正是白棋所期待的一手棋。白③正好補方。黑❹跳起,白⑤後眼位豐富,而且黑角留有白A、黑B、白C點的手段。這是黑棋不能容忍的。

圖2-75-1中黑❺飛是徹底在貫徹攻擊白棋的原意。

白⑯頂,黑❼拐,再白⑱長黑❾位飛護佳下面實空,並和右邊取得聯絡。

白⑳飛是形,至白㉘飛,黑如擋下,其變化則如圖2-75-7。

圖2-75-7,白①飛,黑❷擋是最容易下出的隨手棋,也正是白棋所希望的。白③長,黑❹不得不接上。白⑤飛角,上面已經安定,下邊白棋可以用A位靠來先手補斷,不

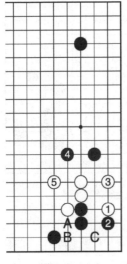

圖2-75-6

圖2-75-7

怕黑棋攻擊。

所以圖2-75-1中黑㉙到上面攻擊白棋，以攻為守，白㉚尖後形成大轉換。

至黑㊸，黑棋和白棋各自都圍了相當的實空。但相比較起來白棋比較堅實！黑棋雖大但稍虛一些。所以白棋到右下角尖。

中盤戰即將開始！

圖2-76-1，小林流佈局，在下面形成模樣等待對方打入，以多打少對其攻擊，所以往往一開局就有戰鬥。

圖2-76-1

黑❶時白⑯如願47位跳起將有圖2-76-2的變化。

圖2-76-2，白①跳，黑❷尖，再黑❹併。曾使白棋很難，所以現在這樣下的人很少了。

白如8位虎，黑即於A位拆二，白棋未淨活，將受到攻擊！

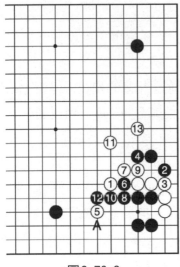

圖2-76-2　　　　　　　　圖2-76-3

　　如白⑤先飛下，則黑❻挖，強手！白⑦⑨後黑於10位沖，白⑪輕靈。黑⓬不能讓白棋在此擋，白⑬飛下。這時要看黑❷❹等三子處理結果來定其優劣了。

　　圖2-76-3，黑❶併時白②改為先頂一手後，黑❸扳，白④再飛下，黑如還按前圖在5位挖打，白⑧接後由於有了白②一子結果就不一樣了。以下是必然對應，白㉔跳下後黑棋幾乎崩潰。

　　所以白①飛時黑應按圖2-76-4所示進行。

　　圖2-76-4，當白①飛下時，黑❷托，白③扳下，黑❹夾，白⑤虎是最強應手。黑❻打以下至黑⓬曲出，其結果將是雙方展開激戰。

　　圖2-76-5，當白①（圖2-76-3的白②）頂時，黑❷到下面拆，白③到上面併是本手，黑❹拆。雙方相安，白得先手，是最簡明下法。

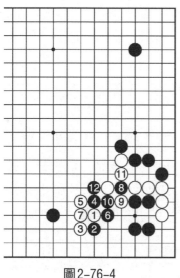

圖2-76-4　　　　　　　　　圖2-76-5

圖2-76-1中至白㉒是常見對應，黑㉓到左邊跳起擴大模樣。

白㉔打入是精心研究過的棋，至白㉜飛，白棋可以做活。黑如改為尖頂，其變化則如圖2-76-6。

圖2-76-6，白①飛時黑❷尖頂，白③擠，妙手！黑❹打後至白⑬，白棋逃出，黑棋被白棋在模樣內掏掉一塊，當然不爽！

圖2-76-1中至黑�945，白棋被吃，但白棋得到了厚勢

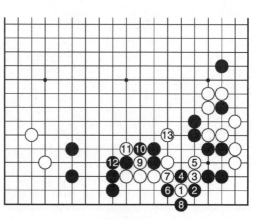

圖2-76-6

和先手，也不能算吃虧。

白⑤掛後至黑⑥守是本手，白⑥飛角，黑⑦到右下角點，開闢新的戰場。中盤戰開始。

圖 2-77-1，小林流，白⑧高掛，黑❾如在左邊飛，其變化則如圖 2-77-2。

圖 2-77-2，白①二間高掛時，黑❷在右邊飛應，雖不多見，但也是一種下法，白③曲是幫助黑❹頂，不好！至白⑦拆，以後黑 A 位飛是實利相當大的一手棋。

所以白棋應按圖 2-77-3 進行。

圖 2-77-3，黑❷飛時，白③貼長，黑❹也貼下，白⑤立後至白⑪飛角，大！黑棋左邊尚有 A 位打，黑棋不爽。

圖 2-77-1 中白⑧高掛後，黑❾三路飛，白⑩分投，黑⑪挺起，白⑫拆二，黑⑬飛起，都

圖2-77-1

圖2-77-2

圖 2-77-3

是正應。

白⑭得到先手打入。

黑⑮壓至黑㉓接是必然對應。

白㉔本應在 30 位曲一手，這樣左下角黑❺一子即無活動的可能了。但白⑧和黑❾做過交換，黑右下角已很堅固，可以於 35 位或 A 位壓迫白棋。所以白㉔到右下角托試應手。

黑如在二線立下，其變化則如圖 2-77-4。

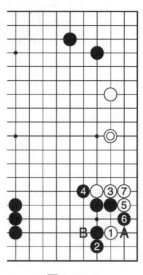

圖 2-77-4

圖 2-77-4，白①靠，黑❷立下，白③馬上貼下，黑❹上扳是為保衛左邊大模樣。白⑤⑦到二線扳粘後和上面白◎一子成為好形，而黑還有斷頭，白有種種利用，黑棋不爽。

黑❷如 A 位夾，白即於 B 位反夾，也有所利用。

圖 2-77-1 中黑㉕脫先到左下角托至白㉘扳，黑如沖出，其變化則如圖 2-77-5。

圖 2-77-5，白①扳時黑❷沖，以下至白⑰成劫，是雙方必然對應。白⑲到右角找劫材，黑⓴消劫，白㉑打，形成轉換，得失本來相當，但由於黑❻、❽在左邊一定損失，所以不願這樣下。

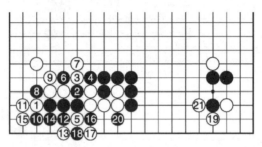

圖 2-77-5

圖 2-77-1 中白㉚不能不接。黑㉝如在下面做活，其變化則如圖 2-77-6。

圖 2-77-6，黑❶打後再3位做活，局部無不滿，但白④到右下角扳後至白⑧，黑棋無好應手。如在A位扳白即B位斷，黑不爽！黑如B位退，白棋即在角上活棋。

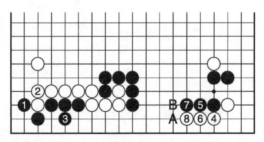

圖 2-77-6

所以圖 2-77-1 中黑㉝到右角吃淨白一子。

白㉞當然也點釘左下角黑棋。

黑㉟是限制角上白棋出動。

白㊱拆，大場。黑㊲和白㊳交換後到左邊39位打入，白㊵是對自己厚勢最大的利用，如在A位應，其變化則如**圖**2-77-7。

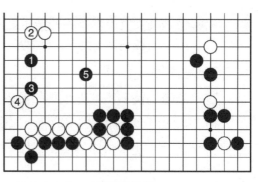

圖2-77-7

**圖**2-77-7黑❶打入時白②如果在上面紮釘，黑即3位碰後在5位大飛，一邊加強自己的模樣，一邊破壞了白地，當然愜意！

所以**圖**2-77-1中白㊵佔據要點，黑㊶碰，白㊷是防黑角有復活的可能。

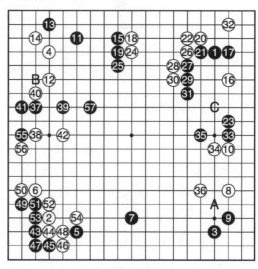

圖2-78-1

以下雙方在中間展開戰鬥。黑�55後，一場大戰即將開始。

**圖**2-78-1，小林流佈局下得很平淡，開局沒有戰鬥的不多，而本局是一個典型實例。

白⑧掛時，黑大多在A位關，在9位尖就說明這將是一場平和的對局。

白⑫也多在 B 位小飛，白⑯按定石應在 38 位補一手。

白⑯掛，黑⓱立是想和左邊黑⓯呼應，既守住角地又在上面形成模樣。

其中黑⓱如按定石其變化則如圖 2-78-2。

圖 2-78-2，黑❷關，白③飛，黑❹尖，白⑤小飛，這是雙方平穩的下法，將成為另一盤棋。

圖 2-78-2

圖 2-78-1 中白⑱碰，是針對黑⓱的一手棋，目的是要在上面比較從容地活出一塊地來。

圖 2-78-3，白①碰，黑❷上扳，白③長，黑❹立下，至黑❿擋，比實戰中黑棋要優一些。

圖 2-78-3

圖 2-78-1 中白⑳扳其變化則如圖 2-78-4。

圖 2-78-4，白②在二線扳，黑❸擋白④粘，後黑有 A 位斷，白只有棄去黑❸一子，這樣黑▲和白◎的交換明顯吃虧了。

圖 2-78-4

圖 2-78-1 中黑⓭的最佳應法如圖 2-78-5。

圖 2-78-5，白①立下，黑❷立下，白③跳起，黑❹挺起，這樣白棋就沒有什麼作用了。

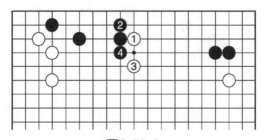

圖 2-78-5

圖 2-78-1 中的白⑳到角上是求安定的下法，黑㉑壓，白㉒退，黑㉓當然到右邊控制住白⑯一子，不能讓白兩邊都下好。

白㉔和黑㉕交換一手再到角上擴大自己，白㉜不只是讓

白棋生根,而且實利很大。同時還削弱了黑棋陣勢,還有在
C位逃出白⑯一子的企圖。

黑㉝㉟補強自己,正是不讓白⑯一子有所活動,也是不
得已的下法。

黑㉟開始打入左邊白棋陣營,白㊳逼,方向正確。黑㊴
跳,白㊵頂,黑㊶立後白㊷跳,黑㊸點角,貪小!至白㊹
扳,白棋得到相當外勢,全局稍優。

其中黑㊸應,如圖2-78-6進行。

圖2-78-6,黑❶飛角後在3位飛起,下面4子雖然覺得
有點重複,但還是擴大了下面模樣,全局還比較平衡,是一
盤漫長的棋。

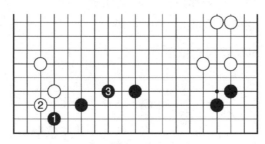

圖2-78-6

圖2-78-1中黑㊺㊼到左邊開闢新的戰場,中盤戰鬥開
始。

# 圍棋輕鬆學

# 象棋輕鬆學

# 智力運動

# 棋藝學堂

# 太極武術教學光碟

**太極功夫扇**
五十二式太極扇
演示：李德印 等
(2VCD)中國

**夕陽美太極功夫扇**
五十六式太極扇
演示：李德印 等
(2VCD)中國

**陳氏太極拳及其技擊法**
演示：馬虹(10VCD)中國
**陳氏太極拳勁道釋秘**
**拆拳講勁**
演示：馬虹(8DVD)中國
**推手技巧及功力訓練**
演示：馬虹(4VCD)中國

**陳氏太極拳新架一路**
演示：陳正雷(1DVD)中國
**陳氏太極拳新架二路**
演示：陳正雷(1DVD)中國
**陳氏太極拳老架一路**
演示：陳正雷(1DVD)中國
**陳氏太極拳老架二路**
演示：陳正雷(1DVD)中國
**陳氏太極推手**
演示：陳正雷(1DVD)中國
**陳氏太極單刀・雙刀**
演示：陳正雷(1DVD)中國

**郭林新氣功**
(8DVD)中國

本公司還有其他武術光碟
歡迎來電詢問或至網站查詢
電話：02-28236031
網址：www.dah-jaan.com.tw

原版教學光碟

# 歡迎至本公司購買書籍

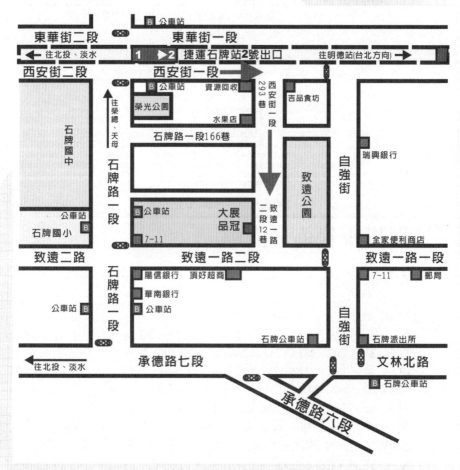

建議路線

1. 搭乘捷運‧公車

　　淡水線石牌站下車，由石牌捷運站2號出口出站(出站後靠右邊)，沿著捷運高架往台北方向走(往明德站方向)，其街名為西安街，約走100公尺(勿超過紅綠燈)，由西安街一段293巷進來(巷口有一公車站牌，站名為自強街口)，本公司位於致遠公園對面。搭公車者請於石牌站(石牌派出所)下車，走進自強街，遇致遠路口左轉，右手邊第一條巷子即為本社位置。

2. 自行開車或騎車

　　由承德路接石牌路，看到陽信銀行右轉，此條即為致遠一路二段，在遇到自強街(紅綠燈)前的巷子(致遠公園)左轉，即可看到本公司招牌。

國家圖書館出版品預行編目資料

圍棋現代佈局謀略／馬自正　編著
　　──初版，──臺北市，品冠文化，2016〔民105.02〕
　　面；21公分 ──（圍棋輕鬆學；21）
　　ISBN　978-986-5734-41-1（平裝；）

1.圍棋
997.11　　　　　　　　　　　　　　　104026891

# 圍棋現代佈局謀略

編　　著／馬自正

責任編輯／劉三珊

發 行 人／蔡孟甫

出 版 者／品冠文化出版社

社　　址／台北市北投區（石牌）致遠一路2段12巷1號

電　　話／（02）28233123‧28236031‧28236033

傳　　眞／（02）28272069

郵政劃撥／19346241

網　　址／www.dah-jaan.com.tw

E - mail／service@dah-jaan.com.tw

承 印 者／傳興印刷有限公司

裝　　訂／眾友企業公司

排 版 者／弘益電腦排版有限公司

授 權 者／安徽科學技術出版社

初版1刷／2016年（民105年）2月

售　價／330元

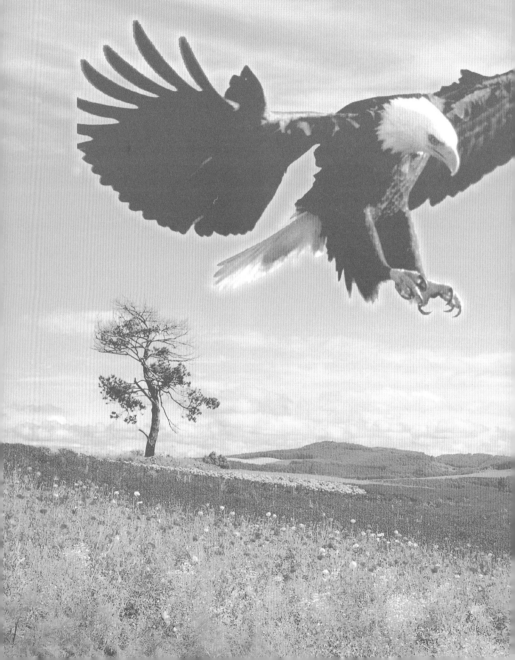